輕鬆學習烏克麗麗
彈唱的入門與進階

愛樂烏克
I LOVE UKE

線上影音示範
Youtube專屬頻道

方永松 編著

典絃音樂文化國際事業有限公司

U0085718

愛樂烏克

序

方永松老師

YAMAHA 19 屆熱音賽優勝團體
第三屆南吉之音指定烏克麗麗演奏老師
台南市崑山科技大學烏克麗麗指導老師
台南市復興國小烏克麗麗體驗營指導老師
創辦 TNUC 台南烏克麗麗俱樂部兼指導老師
參加各種大大小小音樂盛事，校園演唱及各大 PUB、百貨、民歌餐廳演出

　　終於來到寫序的時候了，這也意味著"愛樂烏克"已接近完工的進度了，回憶起三年前，我的恩師－謝耀德老師跟我說了：小松，現在市面上都沒有烏克麗麗的教材，你為何不寫一本呢？不僅你教學可用，其他的老師也可以用阿！！

　　當然！當時我也就答應了這項任務，開始撰寫教材！但萬萬沒想到這一寫就寫了三年才出版… 其中好多時候都因為雜事過多而無法好好專心坐下來寫，導致停擺，還好還有謝老師的叮嚀才讓我一直有前進的動力，這本烏克麗麗教材也才能有個開始。

　　在這個世代不再是書讀得高才能變成一位有用的人，而是有一技之長才能為自己發光發熱，以我為例，或許不能成為一位有用的人，但因為音樂還有烏克麗麗讓我的人生有了精采的樂章，過著讓我踏實的每一天！你呢？請為自己尋找夢想"不怕 NG，只要 ING"相信你的夢想自會實現！

　　最後要感謝我的美術編輯，讓我雜亂的手稿變成一張張美麗的樂譜，還有呂欣翰老師的資源提供和校稿以及典絃的每一位同仁跟最重要的簡彙杰老師，讓我能有機會出版"愛樂烏克"教本！

　　由衷地謝謝你們每一位。

 愛樂烏克 I Love Uke [方永松]
http://www.facebook.com/ILoveUke168

推薦序

蘇穎（小朱老師）

資深樂手小朱老師超過二十年的琴齡

目前執教於：

- 山葉 YAMAHA 流行音樂中心專任教師
- 河合 kawai 音樂中心專任講師
- 芝麻街美語集團課程講師並參與教材編著中 ...
- 三一教會，中華循理會、鳳山忠義教會、高雄市政府社團開班講師、
 以及任教於大高雄區各大樂器公司、學校社團指導
- 現參與亞州唱片 - 烏克麗麗與吉他音樂創作、企劃製作中

　　好的音樂環境可以造就許多優秀的音樂人才，同樣地，一本優良的音樂教材，除了可以有效引導學習者事半功倍之外，更是讓讀者能夠繼續學習的原動力。

　　目前 Ukulele 烏克麗麗夏威夷吉他風潮正夯，透過網路影音的快速傳播，雖然我們都可以輕易地獲得 Ukulele 的各種資訊，但市面上卻難尋一本真正專業普及的教材，殊為可惜！

　　小松老師從事音樂專業並致力於吉他教學工作近十餘載，也曾與筆者在同一公司服務多年，他在專業領域上的素養佳，也有許多豐富的教學實務經驗。

　　為使得 Ukulele 的普及化更獲重視，小松老師更對烏克麗麗的推廣不移餘力，其多年的實務經驗與學識，對於烏克麗麗教學品質的提升有著極大的貢獻。

　　以筆者在業界多年的教學經驗：一般市售教本最難兼顧專業內容，和淺顯易懂的教授方式，大部分的烏克麗麗教學書籍，都會讓一般讀者望而卻步，但很難得是－小松老師以深入淺出的口語化方式；轉化高深的樂理專業知識，有效地教導讀者如何充分掌握本書資訊和技巧，進而達到最快速，有效率的學習成果。

　　今日欣見小松老師出書解答讀者學習烏克麗麗時，可能都會遇上的疑難雜症，相信此書出版會對於烏克麗麗的教學方向注入新力量，也能讓讀者大大增加演奏與彈唱的能力，更能提昇您對 ukulele 的熱情。

　　這是一本非常值得推薦給您的烏克麗麗學習指南，有心研習者千萬不能錯過！

序　2
目錄　4

目錄

線上影音　影音編號

本書採線上影音示範。如於書中各章節見到左側圖像，可參考「影音編號」處的編碼，於 QR code 所連結之本書專屬 Youtube 影音頻道中，尋找範例影片。

認識烏克麗麗

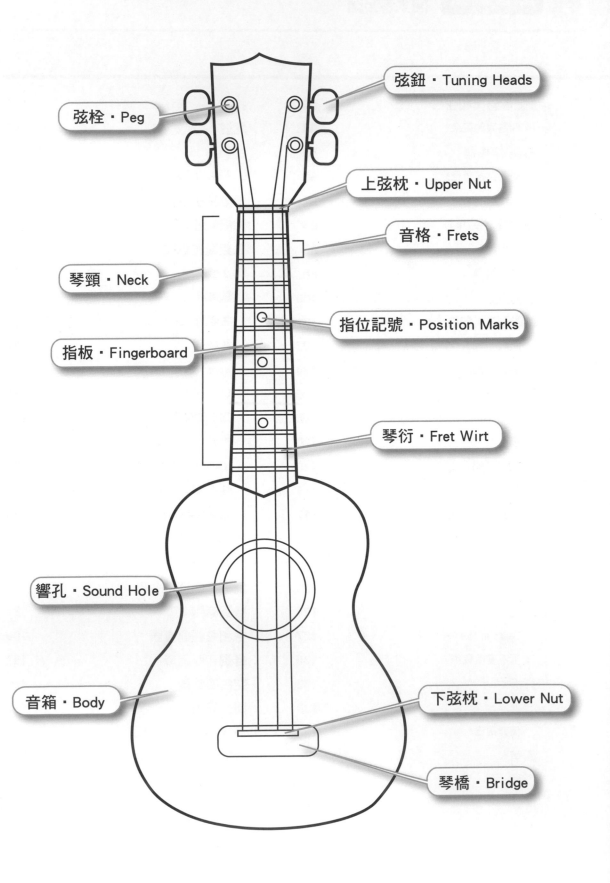

弦栓・Peg

弦鈕・Tuning Heads

上弦枕・Upper Nut

音格・Frets

琴頸・Neck

指位記號・Position Marks

指板・Fingerboard

琴衍・Fret Wirt

響孔・Sound Hole

音箱・Body

下弦枕・Lower Nut

琴橋・Bridge

烏克麗麗的種類

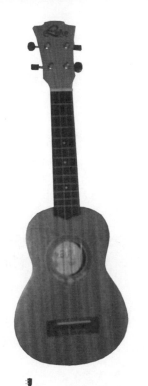

標準樣式

菠蘿樣式

缺角樣式

依國際標準烏克麗麗大小及音色分為四類

高音 Soprano
21吋
全長 530mm
弦長 350mm

中音 Concert
23吋
全長 570mm
弦長 380mm

次中音 Tenor
26吋
全長 600mm
弦長 410mm

低音 Baritone
30吋
全長 740mm
弦長 440mm

烏克麗麗的歷史

1887 年，葡萄牙的專業手工藝人和樂器製家 Manuel Nunes 和 Joao Fernandes 還有 Augustine Dias 來到夏威夷群島，他們作為移民在甘蔗田作業，同時他們發明和發展了來自他們家鄉本土的琴，夏威夷人初次接觸這種樂器的時候，不但認同這種琴音音色優美，還對演奏者手指在紙板上的快速移動感到驚訝，從那時開始夏威夷人就把這種琴稱為 Ukulele，意思是「跳躍的跳蚤」。

到了 1910 年，三位葡萄牙製作家中，只有 Manuel Nunes 還尚在而且訂單也多到無法應付，後來有年輕人 Samuel Kaialiilii、Kamaka 開始跟 Manuel Nunes 學習製作，而新的競爭者也開加入 Ukulele 琴製作中來，不但帶動了 Ukulele 琴設計者和音質的革新，其中一位競爭者 Kumalae 開了新工廠，可月產三百把琴，儘管有了競爭者，Manuel Nunes 的訂單還是多到滿天飛。

大約在 1915 年左右 Ukulele 琴風靡到了北美大陸，夏威夷音樂傳到帕金山市，隨即橫掃全國，刺激了 Ukulele 琴在北美大陸的銷量。這股旋風還穿過大西洋到了英國，Ukulele 琴巨大的需求量也帶動了對 Ukulele 琴製作家的需求。

1915 年來自美國大陸的競爭者也加入到 Ukulele 琴製作行列來夏威夷人對此感到十分氣憤和失望，因為這些來自美國大陸的 Ukulele 生產製造商都將琴刻上將「夏威夷製造」的字樣。後來夏威夷人開始反擊，他們設計了不同的商標標示，此商標得到了法律上的保護，夏威夷 Ukulele 琴製作家 Ukulele 琴上註明「美國夏威夷製造」的字樣，就將這些非夏威夷生產的 Ukulele 琴區別出來了。

不管 Ukulele 琴背後真實的故事是什麼，他已經成為了夏威夷的樂器當然這功勞是歸於三位手工藝術家，Ukulele 琴還受到了來自皇家和貴族的推崇，例如國王 Kalakaua、皇后 Emma 皇后 Lili，他們都彈過 Ukulele 琴，Ukulele 琴得到更多夏威夷人的接受，從漁民、芋頭種植者到國王、皇后大家都喜愛學習和演奏 Ukulele 琴。

至今，夏威夷音樂 Ukulele 琴又重新流行起來了，而夏威夷有許多的天才製琴家，他們又開始 Ukulele 琴的製作，Maui Music 作為一個很好的例子，他的琴有著纖細優美的身材和動人的音質，他使用琴鮑魚鼓音梁和勘邊，賦予 Ukulele 琴優美的外表，在 Ukulele 琴的製作歷史中 Kamaka 占有重要的位置，並經過了時間的考驗，而且還反映在他們的訂單上面，並且訂單已派到十二個月以後了，「我的狗身上有跳蚤」(My Dog Has Fleas) 這首曲子，以被新一代的夏威夷人所熟識，夏威夷有 Ukulele 音樂節，吸引著世界上許許多多的優秀演奏家，RoySakuma 的 Ukulele 音樂學校現有四百多名學生，在美國本土大陸有北加州 Ukulele 音樂節和麻省的 Ukulele 音樂節，這種有趣和惹人喜愛的樂器將永遠地存在下去。

自二十年代，美國大陸製琴家，像 Gibson、Harmony Regal Nationa 和 Martin，大批量的生產數以千計的 Ukulele 琴，在 Manuel Nunes 的設計基礎上，馬丁 (Martin) 於 1916 年製作了第一把 Ukulele 琴，許多人都稱讚馬丁的 Ukulele 琴，稱他為當時 Ukulele 琴的典範，在 Bounty Music 上，我們還可以有幸的可看到為數不多的馬丁 Ukulele 琴，到了四五十年代，英國偉大的 George Formby 和美國的 Arthur Godfrey 繼續著 Ukulele 琴的發展，使之仍在美國主流音樂內，像 RoySmeck 和 EddieKarnae 這樣偉大的演奏家還能繼續演奏 Ukulele 琴但是到了六十年代後期的 TinyTim 時代，Ukulele 琴似乎被人們遺忘在家裡的壁櫃內了，到了七十年代 Kamaka 是世界上唯一的 Ukulele 琴製造商。

（以上為網路資料）

如何選購烏克麗麗

第一次想購買烏克麗麗的朋友，可以找會彈奏的朋友或是老師還是信任的店家幫你選購，可以避免被店家推銷到不適合你的琴，若是都沒有以上的資源時可以參考以下建議。

● 尺寸

UKULELE分為四種尺寸，一般最常選購的為21吋與23吋，21吋較小，攜帶方便且可愛，價位上也較多選擇；23吋基本上會比21吋貴，但23吋音格較大，手指比較好按壓，音量上也比較大，當然26吋也會更大，若是演奏家最常使用的尺吋為23吋或26吋，30吋就較少人使用。

● 音準

購買烏克麗麗很重要的一件事就是要檢查每一個音階聲音是否準確或是打弦，檢查時可請店家拿調音器幫你測試，再看看弦距是否太高不好按壓。(一般音準，不準的都是1000元以內的較常發生)

● 木頭材質

音色取向大部分在於木頭的材質，最常見的木頭為椴木，較常用於彩色的烏克麗麗上，聲音較扁。再來為沙比力木頭，聲音比椴木亮；還有桃花心木，聲音較渾厚扎實，想要清脆高亮的聲音可以選擇雲杉楓木，當然木頭的種類還有很多，都可以多試音看看，找尋自己最喜愛的音色。

● 弦

弦對於聲音表現上也有極大的差別，一般入門琴安裝的弦比較沒彈性，聲音沒表情也較悶，琴若是搭配好的弦聲音上也一定會大大提升音質。

烏克麗麗的週邊

1.調音器

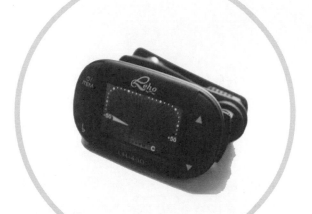

學弦樂器調音器算是我們必備的工具（除非你有過人的音準）。調音器也有相當多的款式，一般樂器店最常見的為電子調音器，最為方便。還有傳統式的調音笛，必須一邊吹笛一邊調音，較為不方便。

2.節拍器

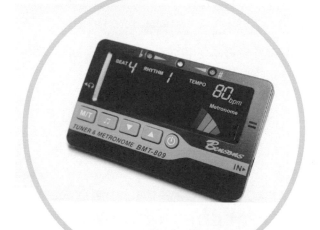

對於初學者節拍器可以讓你對拍子較有節奏，不會讓歌曲有越彈越快的趨勢，市面上也有調音器跟節拍器做在一起的，也是相當便利的一種選擇。

3.背帶

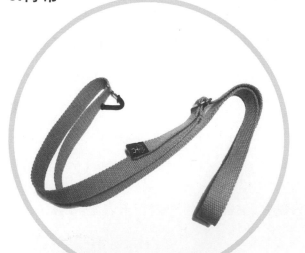

很多人彈奏時會覺得琴好像一直快掉下去的感覺，沒有辦法用手臂夾緊，這時就可以考慮使用背帶來輔助。

4.弦

烏克麗麗弦的種類也有相當多款，音色也不太一樣，可以多換換他牌找尋自己最喜歡的音色。

5.手指沙鈴

手指沙鈴是套在手指上,當我們刷節奏時,就有沙鈴的效果,使伴奏更生動豐富。

6.PICK 撥片

刷節奏時有時手指會痛,這時PICK是一種好用的工具,彈奏出來的音較硬響亮。
另外當我們要做顫音(tremolo)或單音旋律solo時,pick可以達到很棒的效果。

7.移調夾

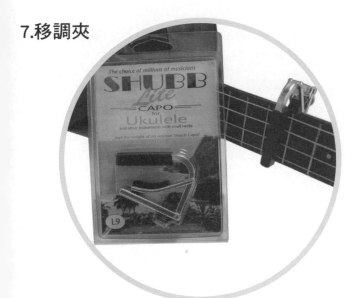

烏克麗麗也有移調夾?!
沒錯,有了它,隨時移調到適合你的key再也不是難事。

8.效果器

除了平常的原味音色,我們還可以透過效果器讓彈奏的聲音更不一樣,如Reverb(殘響)就能讓琴音更有寬廣的感覺,讓你置身在不同的世界。

烏克麗麗調音法

當我們彈奏烏克麗麗時，最重要的第一件事就是調音，如果音不對再怎麼樣練都是白費的，首先要先知道基礎樂理，與各音的音名。

● 音階簡譜對照

簡譜 →	1	2	3	4	5	6	7	i
唱 名 →	Do	Re	Mi	Fa	Sol	La	Si	Do
音 名 →	C	D	E	F	G	A	B	C

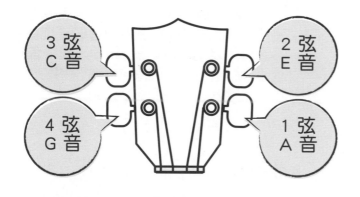

3 弦
C 音

2 弦
E 音

4 弦
G 音

1 弦
A 音

← 圖中各弦旁都有音名，只要跟著調音器調到我們要的各音即可。

※ 調音器記得調到 440 Hz 。

高音 · Soprano 21吋
第四弦到第一弦調法 G、C、E、A 或 A、D、F#、B
中音 · Concert 23吋
第四弦到第一弦調法 G、C、E、A
次中音 · Tenor 26吋
第四弦到第一弦調法 G、C、E、A 或 D、G、B、E
低音 · Baritone 30吋
第四弦到第一弦調法 D、G、B、E

烏克麗麗
四種尺寸
調音法。

烏克麗麗換弦法

1. 先放鬆弦，再將舊弦拆卸下來。

2. 把新弦一端從下弦枕的洞穿過，緊緊的綁住拉緊。(如下圖①～④)

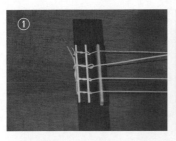 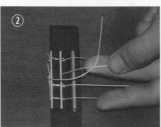 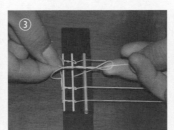 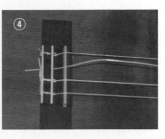

將弦穿入琴橋孔，再繞過上端。

3. 再將弦另一端穿過該弦栓孔，打個結然後再轉緊弦鈕。(如下圖①～④)

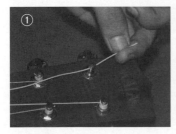 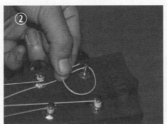 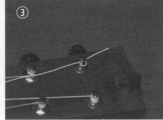 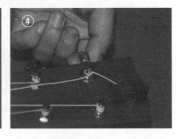

有些烏克麗麗的弦栓會做像古典吉他的造型，步驟一樣如上。(如下圖①～⑦)

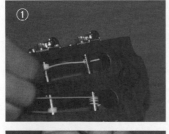 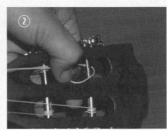 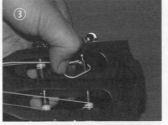 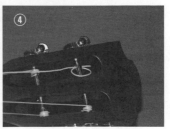

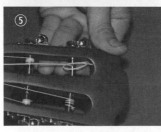 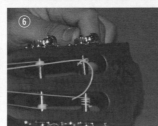 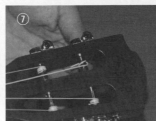

4. 拴緊弦後，把各弦調至標準音即可。

5. 將多餘的線頭剪掉便大功告成。

烏克麗麗持琴方法

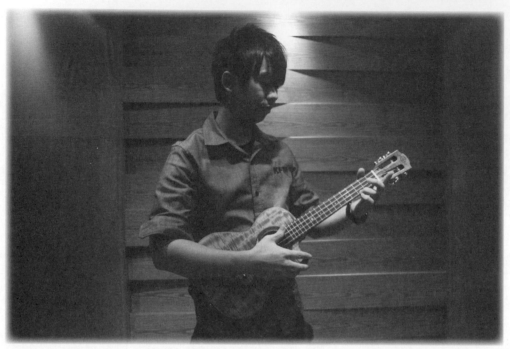

如圖所示，以右手臂將烏克麗麗輕夾於胸前，固定琴身，再以左手拇指與食指扣於琴頸，初學的時候會覺得穩固琴身有點難度，夾緊了就會覺得手肘和手腕不靈活，需要多多練習，持琴可以站姿也可以坐姿，方法相同，坐姿時可以翹起腿把琴放在腿上，這樣會更加穩定，除此之外您也可以採用您最容易彈奏的方式。左手按壓和弦時手指盡量垂直，以免撥弦時觸碰到隔壁弦，右手撥弦時要迅速撥弦，如此搭配必定可以發出好音色。

烏克麗麗四線譜與和弦圖看法

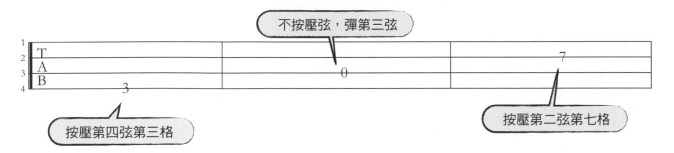

不按壓弦,彈第三弦

按壓第四弦第三格

按壓第二弦第七格

四線譜(Tablature)縮寫,TAB非常簡單易懂,平行線最下方的線代表烏克麗麗的第四弦,
各弦所標明的數字為按壓弦的第幾格。

和弦圖看法

最下面為第四弦,最上面為第一弦,格子線中的黑點代表左手手指按壓的地方,F為和弦名字。

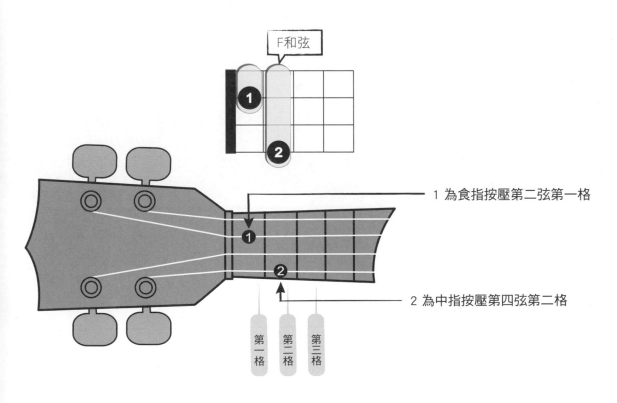

F和弦

1 為食指按壓第二弦第一格

2 為中指按壓第四弦第二格

第一格　第二格　第三格

如何視譜

彈奏任何一首譜的曲子時，當然要會視譜，譜裡包含了音階，節奏，拍子，先來認識譜吧!

基本拍系

拍值	五線譜		簡譜		四線譜
4 拍	○ 全音符	▬ 全休止符	1 — — —	0 — — —	
2 拍	♩ 二分音符	▬ 二分休止符	1 —	0 —	
1 拍	♩ 四分音符	٤ 四分休止符	1	0	
1/2 拍	♪ 八分音符	٧ 八分休止符	1	0	
1/4 拍	♪ 十六分音符	٧ 十六分休止符	1	0	

附點拍系

拍值	五線譜		簡譜		四線譜
2 拍附點 （3拍）	♩. = ♩ + ♪	▬. = ▬ + ٤	2 — —	0 — —	
1 拍附點 （1+1/2拍）	♩. = ♩ + ♪	٤. = ٤ + ٧	2 ·	0 ·	
1/2拍附點 （3/4拍）	♪. = ♪ + ♪	٧. = ٧ + ٧	2 ·	0 ·	

三連音系

拍值	五線譜		簡譜		四線譜
2 拍 3 連音	♩♩♩	▬	2 2 2	0 0	
1 拍 3 連音	♫♫♫	٤	2 2 2	0	
1/2 拍 3 連音	♬♬♬	٧	2 2 2	0	

符號解說與反覆段落應用

🎸 出現反覆記號時 ‖: :‖ 表示此部分需要重複彈奏一次。

| :A | B | C | D: |

（彈奏方式：A→B→C→D→A→B→C→D）

| A | B | :C | D: |

（彈奏方式：A→B→C→D→C→D）

🎸 第一次彈奏 「1.——— 部分，第二次時跳過 「1.———，直接彈奏 「2.——— 的部分。

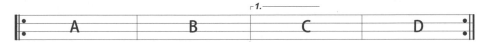

（彈奏方式：A→B→C→D→A→B→E→F）

🎸 **D.C. / Fine**：D.C. 表示從頭彈起到 Fine 結束。

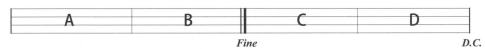

（彈奏方式：A→B→C→D→A→B）

🎸 **D.S. / 𝄋 / Fine**：D.S. 是從 𝄋 彈奏起到 Fine 記號結束。

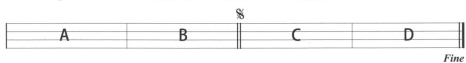

（彈奏方式：A→B→C→D→E→F→C→D）

🎸 **D.C. / ⊕**：遇到 ⊕ 直接跳下一個 ⊕ 記號。

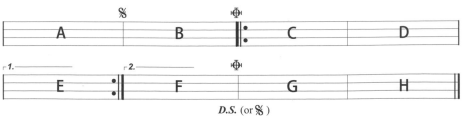

（彈奏方式：A→B→C→D→E→C→D→F→B→G→H）

暖指練習

暖指的意義在於訓練左手的四指的靈活度,若是勤練後面的歌曲練習
相信會很容易上手,TAB譜中也幫您加入手指的排列。

練習一

指法　1 2　3 4　1 2　3 4　　1 2　3 4　1 2　3 4　　1 2　3 4　1 2　3 4　　1 2　3 4　1 2　3 4

練習二

指法　1 2　3 4　1 2　3 4　　1 2　3 4　1 2　3 4　　1 2　3 4　1 2　3 4　　1 2　3 4　1 2　3 4

練習三

指法　4 3　2 1　4 3　2 1　　4 3　2 1　4 3　2 1　　4 3　2 1　4 3　2 1　　4 3　2 1　4 3　2 1

練習四

指法　4 3　2 1　4 3　2 1　　4 3　2 1　4 3　2 1　　4 3　2 1　4 3　2 1　　4 3　2 1　4 3　2 1

練習五

指法　1 3　2 4　1 3　2 4　　1 3　2 4　1 3　2 4　　1 3　2 4　1 3　2 4　　1 3　2 4　1 3　2 4

練習六

| 指法 | 1 3 2 4 | 1 3 2 4 | 1 3 2 4 | 1 3 2 4 | 1 3 2 4 | 1 3 2 4 | 1 3 2 4 | 1 3 2 4 |

練習七

| 指法 | 1 2 3 4 | 1 2 3 4 | 1 2 3 4 | 1 2 3 4 | 1 2 3 4 | 1 2 3 4 | 1 2 3 4 | 1 2 3 4 |

練習八

| 指法 | 1 2 3 4 | 1 2 3 4 | 1 2 3 4 | 1 2 3 4 | 1 2 3 4 | 1 2 3 4 | 1 2 3 4 | 1 2 3 4 |

1至8是筆者列出來的一些練習，下面還有很多的基本練習
練習時別忘了使用節拍器，這樣將來彈一連串音符時才不會亂飛。

● 1 2 3 4 代表左手指按法順序

1 2 3 4	2 1 3 4	3 1 2 4	4 1 2 3
1 2 4 3	2 1 4 3	3 1 4 2	4 1 3 2
1 3 2 4	2 3 1 4	3 2 1 4	4 2 1 3
1 3 4 2	2 3 4 1	3 2 4 1	4 2 3 1
1 4 2 3	2 4 1 3	3 4 1 2	4 3 1 2
1 4 3 2	2 4 3 1	3 4 2 1	4 3 2 1

空弦音與節拍練習

練習小叮嚀：

此練習目的為習慣空弦音撥弦.音階以基本節拍訓練，新手練習時速度切勿急躁，宜緩慢進行。

 練習一 全音符，彈奏第一弦La

練習二 二分音符，彈奏第二弦Mi

練習三 全音符與二分音符彈奏第二弦Do

練習四 四分音符，彈奏第四弦Sol

練習五 混合練習

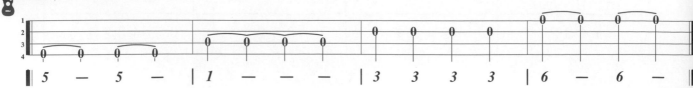

練習六　混合拍子彈奏 Sol

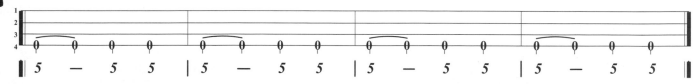

| 5 | — | 5 | 5 | 5 | — | 5 | 5 | 5 | — | 5 | 5 | 5 | — | 5 | 5 |

練習七　混合拍子彈奏 Do

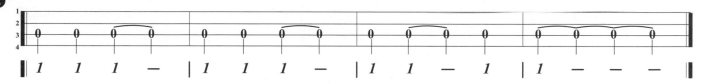

| 1 | 1 | 1 | — | 1 | 1 | 1 | — | 1 | 1 | — | 1 | 1 | — | — | — |

練習八　混合拍子彈奏 Mi

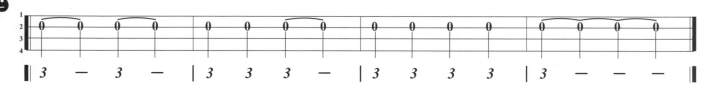

| 3 | — | 3 | — | 3 | 3 | 3 | — | 3 | 3 | 3 | 3 | 3 | — | — | — |

練習九　混合拍子彈奏 La

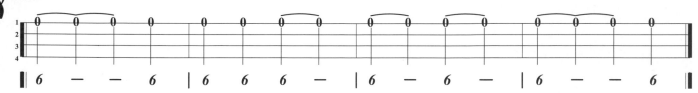

| 6 | — | — | 6 | 6 | 6 | 6 | — | 6 | — | 6 | — | 6 | — | — | 6 |

練習十　混合練習

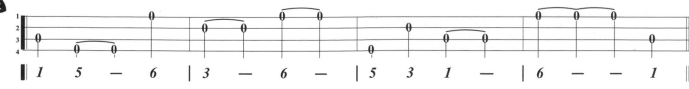

| 1 | 5 | — | 6 | 3 | — | 6 | — | 5 | 3 | 1 | — | 6 | — | — | 1 |

單音篇

♪ C大調音(1～i)音階在烏克麗麗的位置。

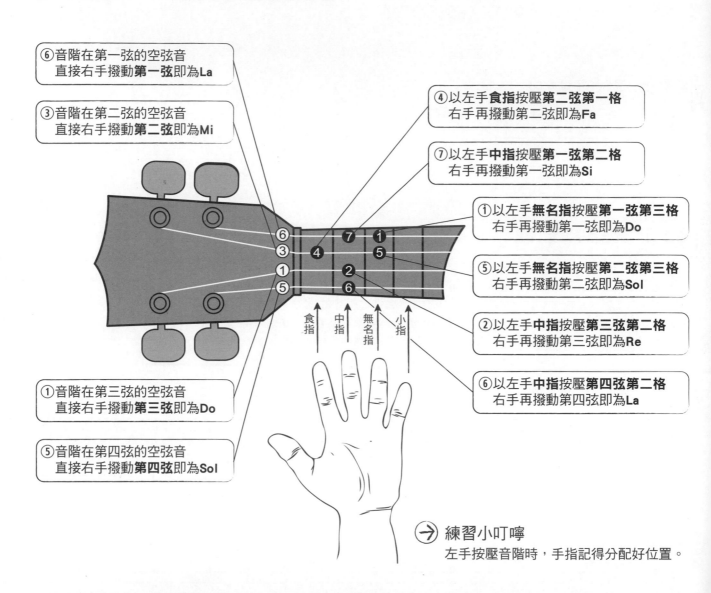

⑥音階在第一弦的空弦音
直接右手撥動**第一弦**即為La

③音階在第二弦的空弦音
直接右手撥動**第二弦**即為Mi

④以左手**食指**按壓**第二弦第一格**
右手再撥動第二弦即為Fa

⑦以左手**中指**按壓**第一弦第二格**
右手再撥動第一弦即為Si

①以左手**無名指**按壓**第一弦第三格**
右手再撥動第一弦即為Do

⑤以左手**無名指**按壓**第二弦第三格**
右手再撥動第二弦即為Sol

②以左手**中指**按壓**第三弦第二格**
右手再撥動第三弦即為Re

⑥以左手**中指**按壓**第四弦第二格**
右手再撥動第四弦即為La

食指　中指　無名指　小指

①音階在第三弦的空弦音
直接右手撥動**第三弦**即為Do

⑤音階在第四弦的空弦音
直接右手撥動**第四弦**即為Sol

→ 練習小叮嚀
左手按壓音階時，手指記得分配好位置。

♪ 音階簡譜對照

簡　譜	1	2	3	4	5	6	7	1
唱　名	Do	Re	Mi	Fa	Sol	La	Si	Do

音階練習

練習小叮嚀：

練習時請記得搭配節拍器，這樣拍子才不會忽快忽慢，也可以訓練拍子的穩定性。

練習一

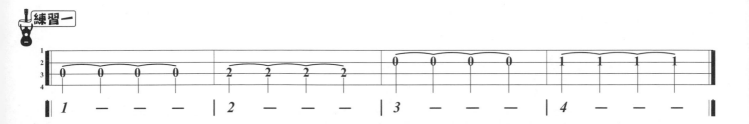

練習二

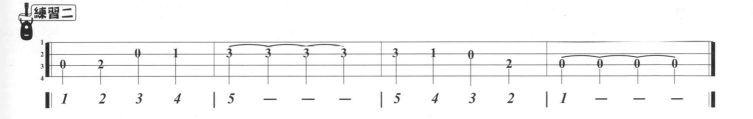

練習三

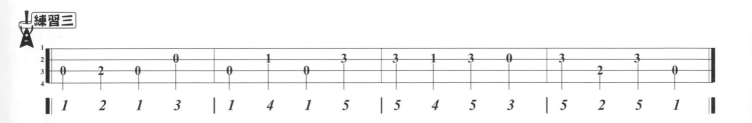

小蜜蜂　Key：C 4/4　音階練習

1. 彈奏音階時，可參考 TAB 譜。
2. 需養成 TAB 譜、簡譜對照。
3. 彈奏音階最好用嘴巴跟著唱音名，可使記譜能力迅速提升，
 音感能力也能進步神速。
4. 練習時速度切記勿急躁，跟著節拍器練習為佳。
5. 老師可彈奏和弦，以增加音樂豐富性。

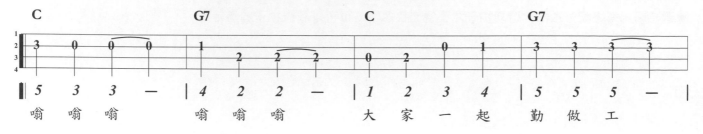

| | 5 | 3 | 3 | — | 4 | 2 | 2 | — | 1 | 2 | 3 | 4 | 5 | 5 | 5 | — |
嗡　嗡　嗡　　　嗡　嗡　嗡　　　大　家　一　起　勤　做　工

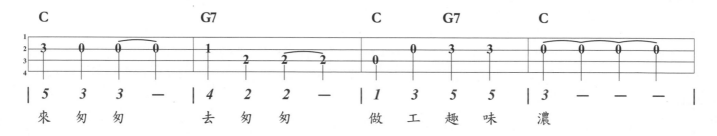

| | 5 | 3 | 3 | — | 4 | 2 | 2 | — | 1 | 3 | 5 | 5 | 3 | — | — | — |
來　匆　匆　　　去　匆　匆　　　做　工　趣　味　濃

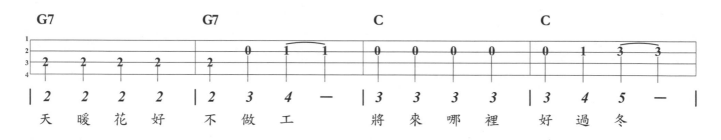

| | 2 | 2 | 2 | 2 | 2 | 3 | 4 | — | 3 | 3 | 3 | 3 | 3 | 4 | 5 | — |
天　暖　花　好　不　做　工　　　將　來　哪　裡　好　過　冬

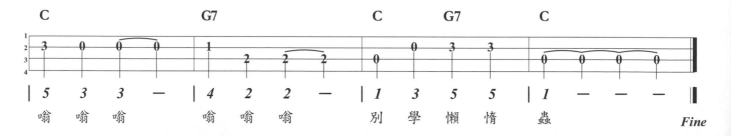

| | 5 | 3 | 3 | — | 4 | 2 | 2 | — | 1 | 3 | 5 | 5 | 1 | — | — | — |
嗡　嗡　嗡　　　嗡　嗡　嗡　　　別　學　懶　惰　蟲

Fine

小星星 Key：C 4/4

音階練習

1. 此練習曲"小星星"也可以使用第四弦的音階交互使用，以便了解烏克麗麗
 指板中的音階位置。

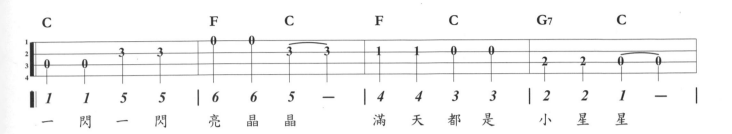

| C | | | | F | | C | | F | | C | | G_7 | | C | |

$$| \quad 1 \quad 1 \quad 5 \quad 5 \quad | \quad 6 \quad 6 \quad 5 \quad - \quad | \quad 4 \quad 4 \quad 3 \quad 3 \quad | \quad 2 \quad 2 \quad 1 \quad - \quad |$$

一　閃　一　閃　亮　晶　晶　　　滿　天　都　是　小　星　星

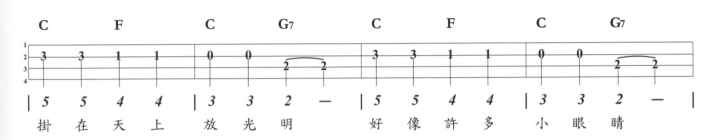

| C | | F | | C | | G_7 | | C | | F | | C | | G_7 | |

$$| \quad 5 \quad 5 \quad 4 \quad 4 \quad | \quad 3 \quad 3 \quad 2 \quad - \quad | \quad 5 \quad 5 \quad 4 \quad 4 \quad | \quad 3 \quad 3 \quad 2 \quad - \quad |$$

掛　在　天　上　放　光　明　　　好　像　許　多　小　眼　睛

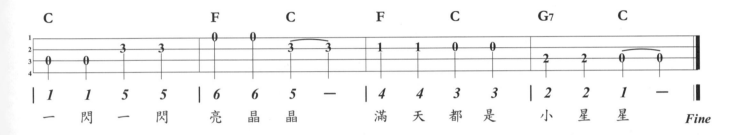

| C | | | | F | | C | | F | | C | | G_7 | | C | |

$$| \quad 1 \quad 1 \quad 5 \quad 5 \quad | \quad 6 \quad 6 \quad 5 \quad - \quad | \quad 4 \quad 4 \quad 3 \quad 3 \quad | \quad 2 \quad 2 \quad 1 \quad - \quad |$$

一　閃　一　閃　亮　晶　晶　　　滿　天　都　是　小　星　星　　　*Fine*

小毛驢 Key：C 4/4

音階練習

1. 彈奏Solo時筆者將Sol音階編至第四弦希望琴友多多利用第四弦，有時候可是非常好用的。

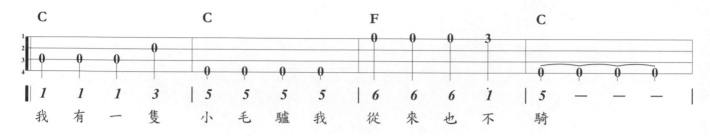

C	C	F	C
1 1 1 3	5 5 5 5	6 6 6 1̇	5 — — —
我 有 一 隻	小 毛 驢 我	從 來 也 不	騎

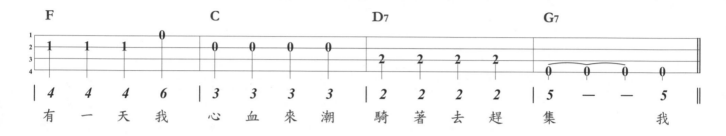

F	C	D7	G7
4 4 4 6	3 3 3 3	2 2 2 2	5 — — 5
有 一 天 我	心 血 來 潮	騎 著 去 趕	集 我

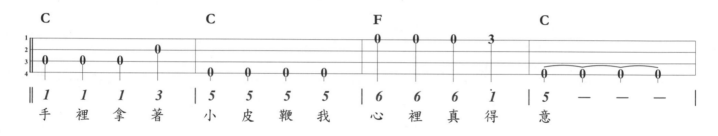

C	C	F	C
1 1 1 3	5 5 5 5	6 6 6 1̇	5 — — —
手 裡 拿 著	小 皮 鞭 我	心 裡 真 得	意

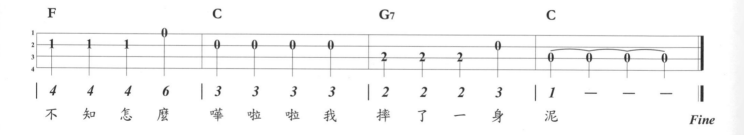

F	C	G7	C
4 4 4 6	3 3 3 3	2 2 2 3	1 — — —
不 知 怎 麼	嘩 啦 啦 我	摔 了 一 身	泥

Fine

捕魚歌 Key：C 4/4

音階練習

1. 一樣把Sol音階編至第四弦空弦音，琴友也可以利用前面的練習曲將Sol編至到第四弦，讓Sol記得更清楚。
2. 第六小節第四拍有個反拍音，正拍記得要停一下八分音符。
3. 彈奏到此都沒問題的話，請嘗試不要看TAB譜彈奏，練習全部的練習曲簡譜。

白 浪 滔 滔 我 不 怕 　 掌 起 舵 兒 往 前 滑

撒 網 下 水 到 魚 家 　 補 條 大 魚 笑 哈 哈

小步舞曲 Key：C 3/4

音階練習

1. 此首歌曲為3/4拍也就是一小節只有3拍，記得要改節拍器節奏。
2. 彈到第八小節有反覆記號，記得要反覆。
3. 此曲有八分音符，拍子比較快，要努力跟上。

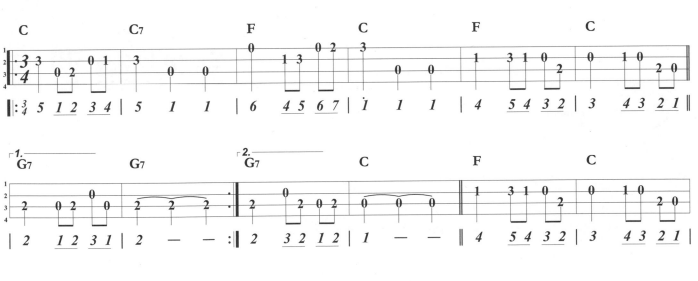

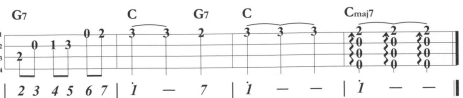

Fine

倫敦鐵橋垮下來　Key：C 4/4

音階練習

1. 接下來的練習曲不再有四線譜，要多加練習看簡譜。
2. 單音部份請學生彈奏，和弦伴奏可請老師伴奏，以增加音樂豐富性。

C				C				G7				C			
5	0 6	5	4	3	4	5	—	2	3	4	—	3	4	5	—
倫	敦 鐵	橋	垮	下	來			垮	下	來		垮	下	來	

C				C				G7				C			
5	0 6	5	4	3	4	5	—	2	—	5	—	3	2	1	—
倫	敦 鐵	橋	垮	下	來			就		要		垮	下	來	*Fine*

三輪車　Key：C 4/4

音階練習

C				C				C				C			
1	1	2	3	5	5	3	—	5	5	6	7	1	1	5	—
三	輪	車		跑	得	快		上	面	坐	個	老	太	太	

F				C				F		G7		C			
1	1	6	5	3	6	5	3 2	1	2 3	5	6 5	3	2	1	—
要	五	毛		給	一	塊		你	說 奇	怪	不 奇	怪			*Fine*

點仔膠　Key：Am 4/4

音階練習

Am				C		Am		Dm				Am			
6	6	6	—	5	3	6	—	2	1	2	—	6	5	6	—
點	仔	膠		黏	著	腳		叫	阿	爸		買	豬	腳	

C				Dm				F				G7			
1	1	2	3	2	1	2	—	1	1	6	6	5	—	7	—
豬	腳	圈		滾	爛	爛		餓	鬼	囝	仔	流		嘴	

Am				
6	—	—	—	
爛			*Fine*	

王老先生有塊地 Key：C 4/4 音階練習

C				F		C		C		G7		C			
1	1	5	5	6	6	5	—	3	3	2	2	1	—	—	—
王	老	先	生	有	塊	地		咿	呀	咿	呀	唷			

C				F		C		C		G7		C			
1	1	5	5	6	6	5	—	3	3	2	2	1	—	—	—
他	在	田	邊	養	小	雞		咿	呀	咿	呀	唷			

C				C				C				C			
1̇	1̇	1̇	—	1̇	1̇	1̇	—	1̇	1̇	1̇	1̇	1̇	1̇	1̇	1̇
呱	呱	呱		呱	呱	呱		呱	呱	呱	呱	呱	呱	呱	呱

C				F		C		C		G7		C			
1	1	5	5	6	6	5	—	3	3	2	2	1	—	—	—
王	老	先	生	有	塊	地		咿	呀	咿	呀	唷			

春神來了 Key：C 4/4 音階練習

C				F		C		F		C		G7		C	
1	0 3	5	1̇	6	1̇ 6	5	—	4	0 5	3	1	2	—	1	—
春	神來	了	怎	知	道	梅		花	黃鶯	報		到			

C				F		C		G7				C			
5	5	4	4	3	5 3	2	—	5	5	4	4	3	5 3	2	—
梅	花	開	頭	先	含	笑		黃	鶯	接	著	唱	新	調	

C				F		C		F		C		G7		C	
1	0 3	5	1̇	6	1̇ 6	5	—	4	0 5	3	1	2	—	1	—
歡	迎春	神	試	身	手			快	把世	界	改			造	

Fine

喔！蘇珊娜　Key：C 4/4　　音階練習

C	C	C	G₇

$\widehat{1\,2}$‖ 3　5　5　$\underline{0\,6}$｜5　3　1　$\underline{0\,2}$｜3　3　2　1｜2　—　—　1 2｜

我　來　自　阿　拉　巴　馬　帶　上　心　愛　四　弦　琴　　　我　要

C	C	C	G₇	C

｜3　5　5　$\underline{0\,6}$｜5　3　1　$\underline{0\,2}$｜3　3　2　2｜1　—　—　1 2‖

趕　到　路　易　士　安　娜　去　尋　找　我　愛　人　　　晚　上

C	C	C	G₇

▌3　5　5　$\underline{0\,6}$｜5　3　1　$\underline{0\,2}$｜3　3　2　1｜2　—　—　$\widehat{1\,2}$｜

起　程　大　雨　下　不　停　但　天　氣　還　乾　燥　　　烈

C	C	C	G₇	C

｜3　5　5　$\underline{0\,6}$｜5　3　1　$\underline{0\,2}$｜3　3　2　2｜1　—　—　—‖

日　當　空　我　心　冰　冷　蘇　珊　娜　別　哭　泣

F	F	C	G₇

‖4　—　4　—｜6　6　—　6｜5　5　3　1｜2　—　—　$\widehat{1\,2}$｜

喔　蘇　　　珊　娜　　　妳　別　為　我　哭　泣　　　我

C	C	C	G₇	C

｜3　5　5　$\underline{0\,6}$｜5　3　1　$\underline{0\,2}$｜3　3　2　2｜1　—　—　—‖

來　自　阿　拉　巴　馬　帶　上　心　愛　四　弦　琴　　　　*Fine*

我的家庭 Key：C 4/4 音階練習

C		F		C				F		G7		C			
<u>1 2</u> ‖3	<u>0 4</u> 4	<u>0 5</u>	5	—	3	<u>5 5</u>	4	<u>0 3</u> 4	<u>0 2</u>	3	—	—	<u>1 2</u>		

我的 家 庭真 可 愛整潔美 滿又 安康 姐妹

C		F		C				F		G7		C			
	3	<u>0 4</u> 4	<u>0 5</u>	5	—	3	5	4	<u>0 3</u> 4	2	1	—	—	<u>5 5</u> ‖	

兄 弟很 和 氣父 母 都慈祥 雖然

C		F		C				F		G7		C			
‖1	<u>0 7</u> 6	<u>0 5</u>	5	—	3	<u>5 5</u>	4	<u>0 3</u> 4	<u>0 2</u>	3	—	—	<u>5 5</u>		

沒 有好 花 園春蘭秋 桂常 飄香 雖然

C		F		C				F		G7		C			
	1	<u>0 7</u> 6	<u>0 5</u>	5	—	3	<u>5 5</u>	4	<u>0 3</u> 4	2	1	—	—	‖	

沒 有大 廳 堂冬天溫 暖夏天 涼

C				F		C		F		C		G7			
‖5	—	—		4	—	2	—	1	—	2	—	3	—	—	5

可 愛 的 家 庭 啊 我

C		F		C				F		G7		C			
	1	<u>0 7</u> 6	<u>0 5</u>	5	—	3	<u>5 5</u>	4	<u>0 3</u> 4	<u>0 2</u>	1	—	—	— ‖	

不 能離 開 你你的恩 惠比 天 長

Fine

野玫瑰 Key：C 4/4

音階練習

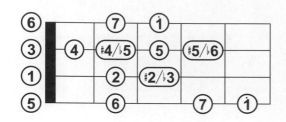

→ **練習小叮嚀**

歌曲出現一些升記號(♯)圖示中以標示出音階。

C |　　　　　　　Dm |　　　　　　　G7 |　　　　　　　C

| 3　3　3　5 | 5̂4 4̂3 2　— | 2　2　3　4 | 5　—　1̇　— ‖

男 孩 看 見　野 玫 瑰　　荒 地 上 的　玫　　瑰

C |　　　　　　　Dm |　　　　　　　G |　　A7 |　D7 |　　G

‖ 3　3　3　5 | 5̂4 4̂3 2　— | 5　5　6　5 | ♯4̂5 6̂7 5　— ‖

清 早 盛 開　真 鮮 美　　急 忙 跑 去　進 前 看

G |　A7 |　D7 |　G |　Dm |　　　　　　　C

‖ 5̂7 6̂5 ♯4̂3 ♯2̂3 | 1̇ ♯4 5　— | 2　2　3　4 | 5　6̂7 1̇　— |

越 看 越 覺 歡 喜　　玫 瑰 玫 瑰 紅 玫 瑰

F |　　　　　　　C

| 6　1̇　4　6 | 1̇ 3̂2 1̇　— |

荒 地 上 的　玫　瑰　***Fine***

音程篇＋和弦篇

🎸 認識音程

音程是兩個音之間的距離，以〔度〕為計算單位1本身為1度，1～2為兩度，1～3為三度，以此類推。

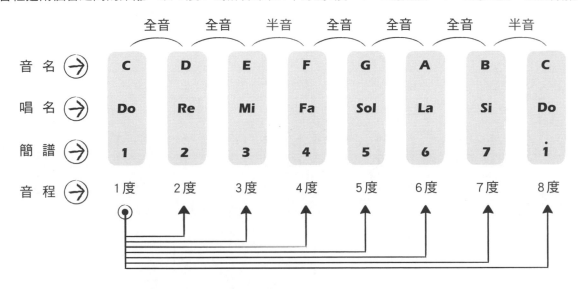

	全音	全音	半音	全音	全音	全音	半音	
音 名 →	C	D	E	F	G	A	B	C
唱 名 →	Do	Re	Mi	Fa	Sol	La	Si	Do
簡 譜 →	1	2	3	4	5	6	7	i
音 程 →	1度	2度	3度	4度	5度	6度	7度	8度

大三度：大三度包含 4 個半音（2個全音）
（如 1～3、4～6 或 5～7）

小三度：小三度包含 3 個半音
（如 2～4、3～5 或 7～$\dot{2}$）

大三度　　　大三度

🎸 和弦練習

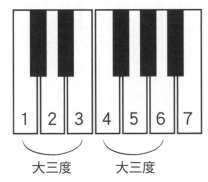

C 和弦

③為無名指按壓
第一弦第三格

G7 和弦

③為無名指按壓
第一弦第二格

②為中指按壓第三弦第二格

①為食指按壓第二弦第一格

○和弦練習（一）

○和弦練習（二）

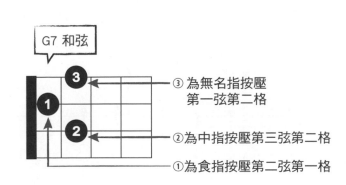

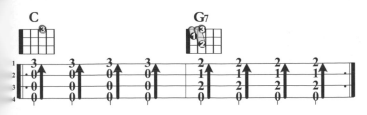

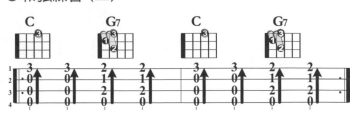

當我們同在一起　Key：C 3/4

1. 此首歌曲為3/4拍，也就是一小節只有3拍，彈奏時只需撥三下四分音符即可。
2. 第一小節NC代表無和弦，UKE不伴奏，唱出 1 3 或彈出 1 3 即可。
3. 若要彈奏旋律音，因為這首歌有低音，我們必須將全部的旋律音高八度來彈奏。(如右圖)

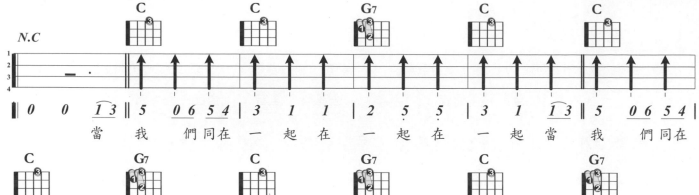

| 0 | 0 | 1 3 | | 5 | 0 6 5 4 | 3 | 1 | 1 | 2 | 5 | 5 | 3 | 1 | 1 3 | | 5 | 0 6 5 4 |

當 我 們同在 一 起 在 一 起 在 一 起當 我 們同在

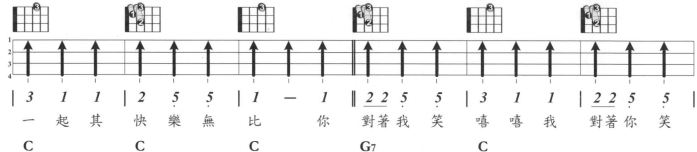

| 3 | 1 | 1 | 2 | 5 | 5 | 1 | — | 1 | 2 2 | 5 | 5 | 3 | 1 | 1 | 2 2 | 5 | 5 |

一 起 其 快 樂 無 比 你 對著我 笑 嘻嘻我 對著你 笑

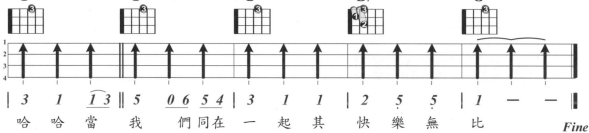

| 3 | 1 | 1 3 | | 5 | 0 6 5 4 | 3 | 1 | 1 | 2 | 5 | 5 | 1 | — | — |

哈 哈當 我 們同在 一 起 其 快 樂 無 比　　　　*Fine*

祝你生日快樂　Key：C 3/4

1. 此首歌曲為3/4拍，一小節彈奏三下四分音符即可。
2. 生日快樂歌多了一個新的 F 和弦。
3. 彈奏此歌曲旋律音，建議彈奏右方的音階圖。

7　　10

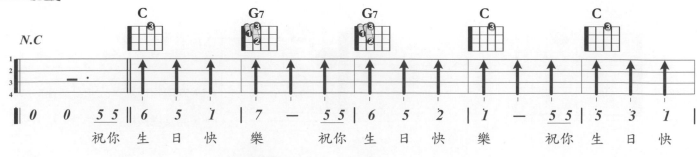

| 0 | 0 | 5 5 | | 6 | 5 | 1 | 7 | — | 5 5 | 6 | 5 | 2 | 1 | — | 5 5 | 5 | 3 | 1 |

祝 你 生 日 快 樂 祝 你 生 日 快 樂 祝 你 生 日 快

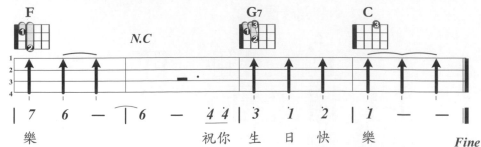

| 7 | 6 | — | 6 | — | 4 4 | 3 | 1 | 2 | 1 | — | — |

樂 祝 你 生 日 快 樂　　　*Fine*

和弦練習

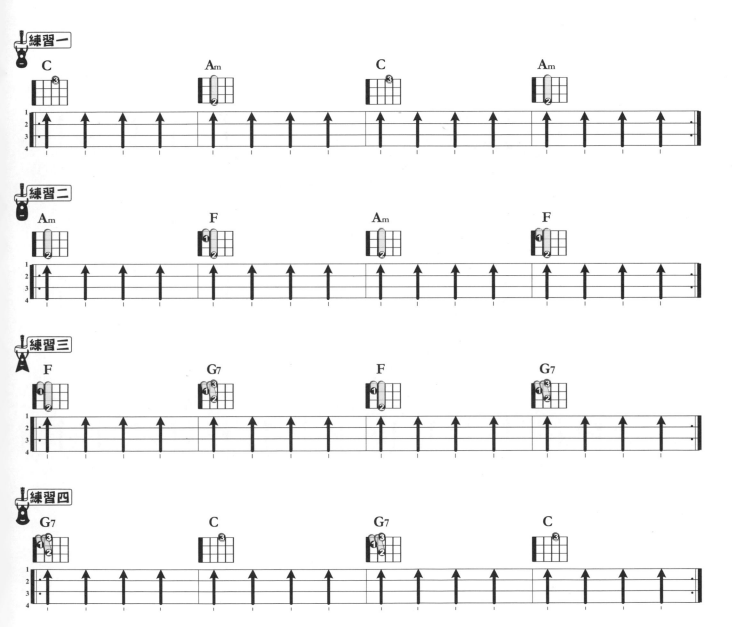

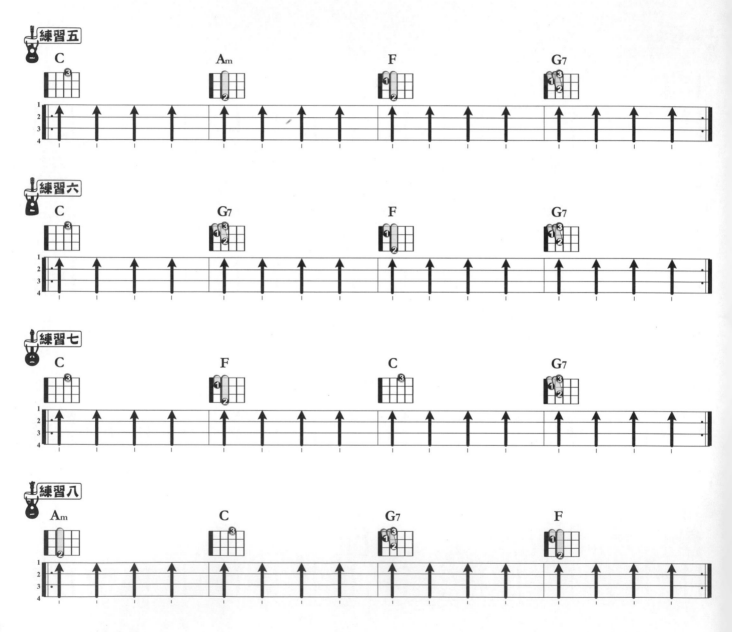

歡樂年華

Singer By 崔苔菁　Word By 悠遠　&　Music By 陳彼得

Rhythm：Slow Soul　♩ = 70
Key：C 4/4　Capo：0　Play：C 4/4

1. 整首歌都是C→Am→F→G四大和弦貫穿整曲，伴奏部分請先穩定
 彈出一拍一下之節奏來搭配人聲。
2. 若兩把合奏可一把彈旋律音，一把彈和弦，更可達到合奏之樂趣。

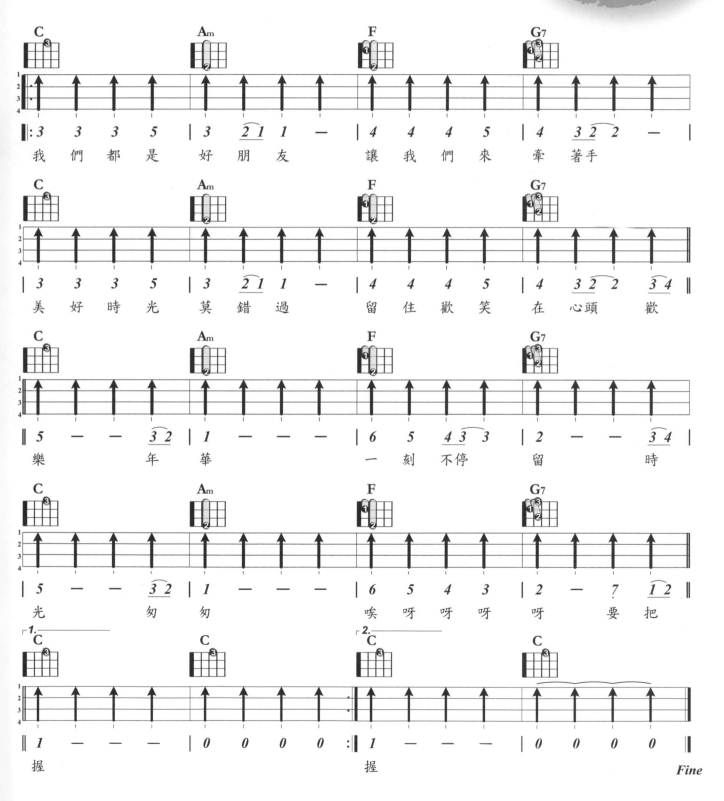

節奏&指法篇 - 靈魂樂

靈魂樂為最基本的節奏型態,是學習基本拍子的開始,請好好地跟上節拍器。

1. ↑ 代表我們手指第四弦往下撥至第一弦。
2. ↓ 代表我們手指從第一弦往上撥至第四弦。
3. ↿ 代表我們手指慢慢從第四弦撥至第一弦。
4. Ｘ 代表手指從第四弦往下撥至第二弦或從第二弦往上撥至第四弦。

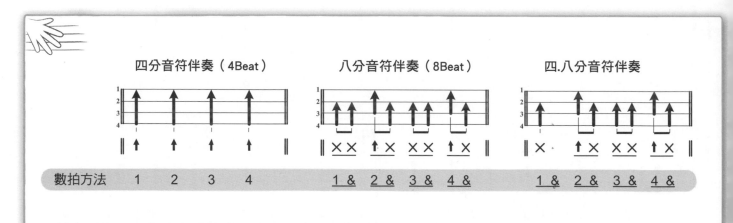

彈完了節奏相信對拍子的概念應該都有了,接下來我們來學習指法篇,指法是什麼呢?
指法就是把和弦的音階都分解出來,也就是「分解和弦」,那麼要如何撥彈烏克麗麗呢?
我們先認識一下指法的名字與撥彈的位置。

T:大 拇 指 · 撥 彈 第 四 弦
1:食 指 · 撥 彈 第 三 弦
2:中 指 · 撥 彈 第 二 弦
3:無 名 指 · 撥 彈 第 一 弦

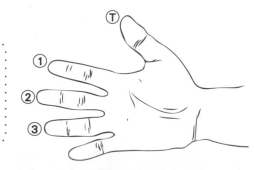

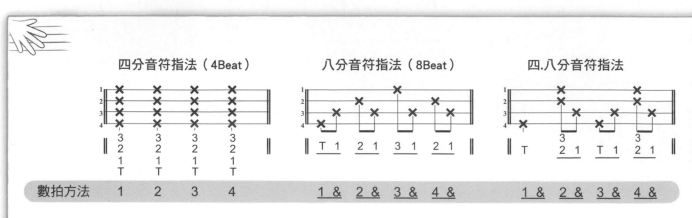

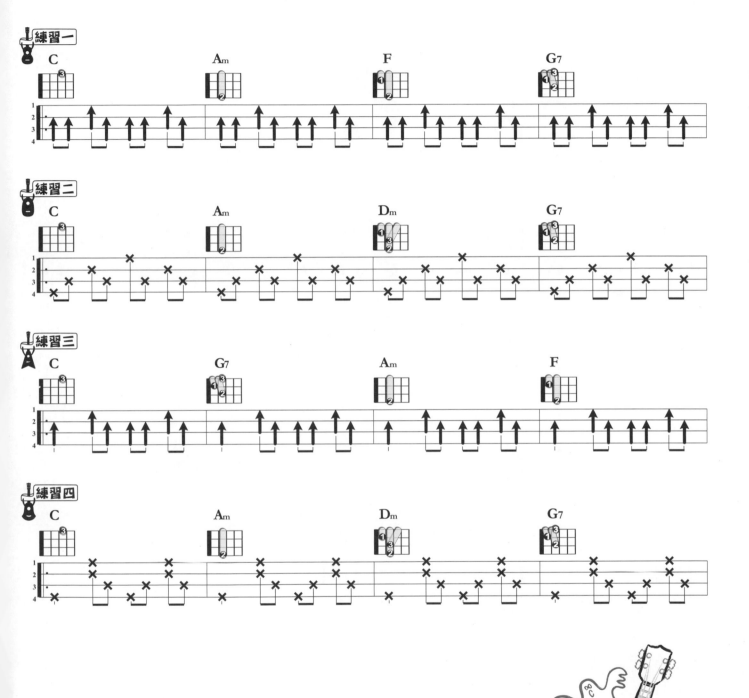

寶貝

Singer By 張懸　Word By 張懸　&　Music By 張懸

Rhythm：Slow Soul　♩= 110
Key：C 4/4　Capo：0　Play：C 4/4

1. 這是一首耳熟能詳的流行金曲，多是學習彈唱的開始，伴奏部分請先穩定
彈出一拍一下之節奏來搭配人聲。
2. 歌詞 {知道你最}一個小節有二個和弦，表示一個和弦須彈奏二下。
3. 最後第三小節歌詞 {知道你最}彈出二分音符之琶音來製造出結尾的手法。

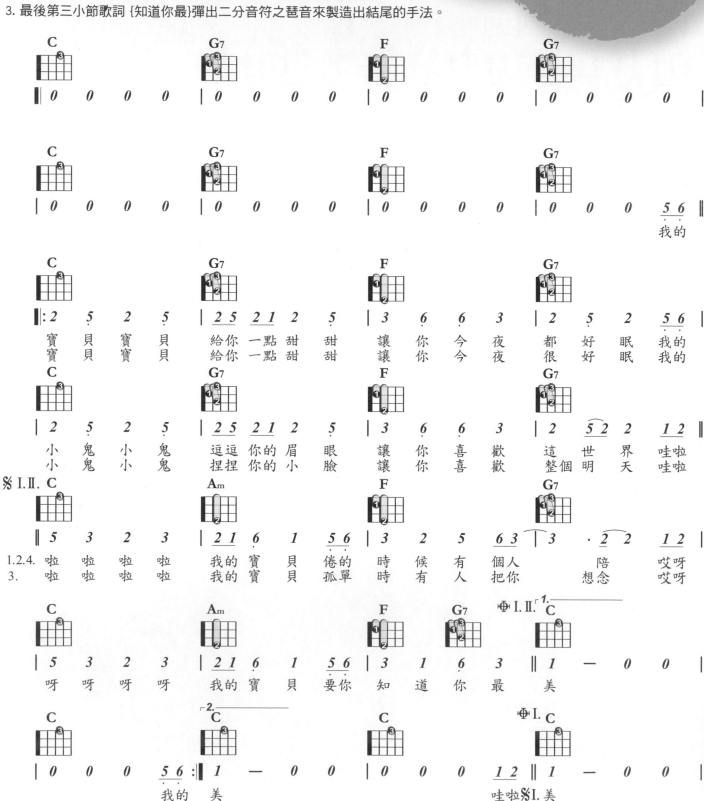

C ‖: 0 0 0 1 2 :‖ C 3 · 5 5 5 6 | G7 2 · 2 3 3 2 | F 3 1 1 — — |
哇啦 啦... 耶 耶喔

G7 3 5 3 3 2 2 | C 3 — — — | Am 0 0 0 3 6 1 | F 1 — — — |
喔 嗚喔

G7 0 0 0 1 2 ‖ Ⅱ. C 1 — 0 0 | C 0 0 0 5 6 ‖ F 3 1 G7 4 3 |
哇啦 Ⅱ美 要 你 知 道 你 最
rit...

C 1 — 0 0 | C 0 0 0 0 ‖
美 Fine

愛樂烏克 41

思念是一種病

Singer By 張震嶽/蔡健雅　Word By 張震嶽/齊秦　&　Music By 張震嶽/齊秦

Rhythm：Slow Soul ♩= 90
Key：D 4/4　Capo：2　Play：C 4/4

1. 原曲為D調，可用移調夾夾住第二格彈奏C調，聲音會變成D調
2. 伴奏型態可彈四·八分音符節奏來增添整體豐富性。

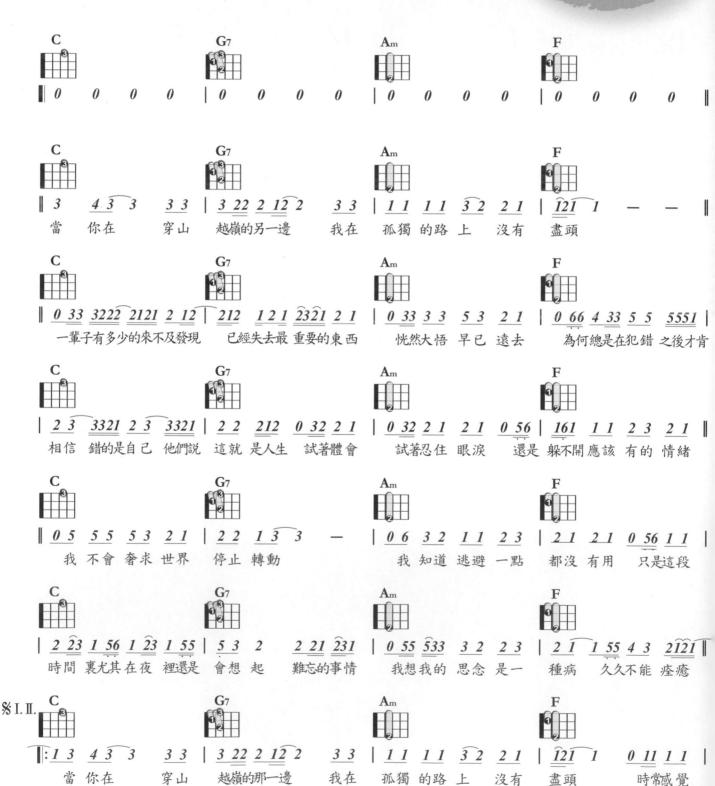

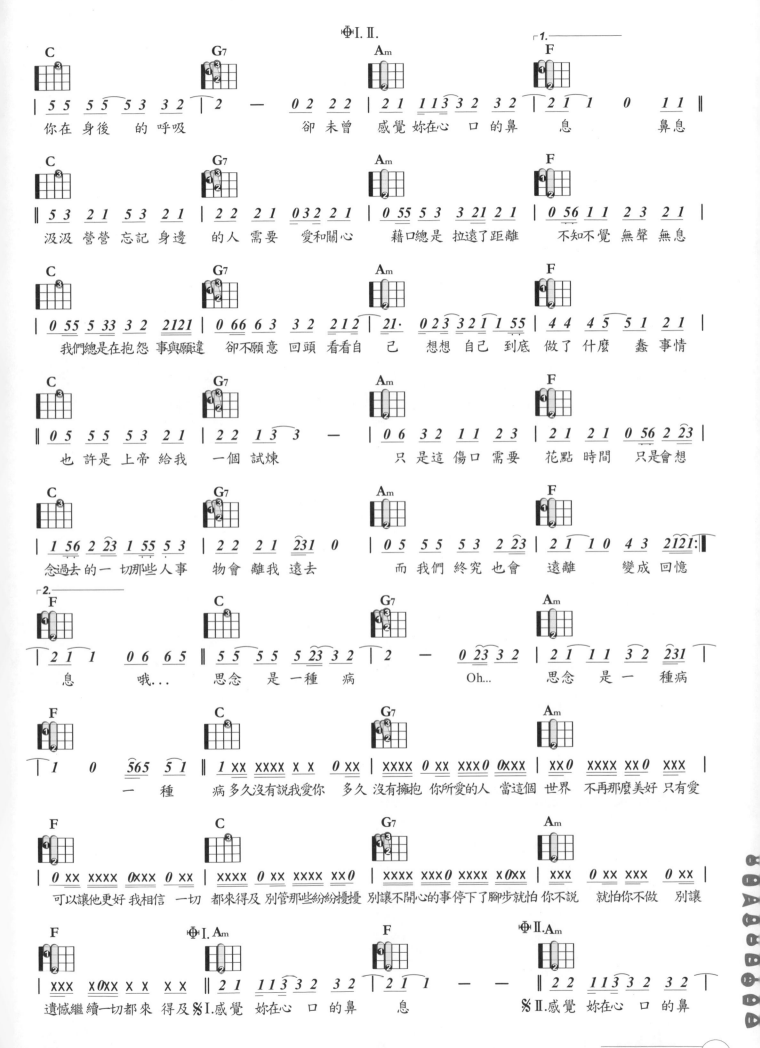

F	C	G7	Am
2 1 1 0 6 6 5	5 5 5 5 5 23 3 2	2 — 0 23 3 2	2 1 1 1 3 2 231
息 Oh... 思念 是一種病		Oh... 思念 是一 種病	

F	C	G7	Am
1 0 565 5 1	1 — — —	0 0 0 0	0 0 0 0
一 種病			

F	C
0 0 0 0	0 0 0 0

Fine

節奏練習
民謠搖滾Folk Rock 進行曲March

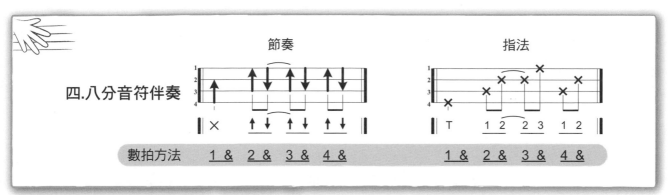

四.八分音符伴奏

節奏 / 指法

數拍方法　1 &　2 &　3 &　4 &

練習小叮嚀

第二拍後半拍(&)到第三拍前半的切分拍是Folk Rock的特色，彈奏方法為第三拍(3)不彈奏撥弦，
但我們的手必須做出空撥的動作，保持手腕律動。

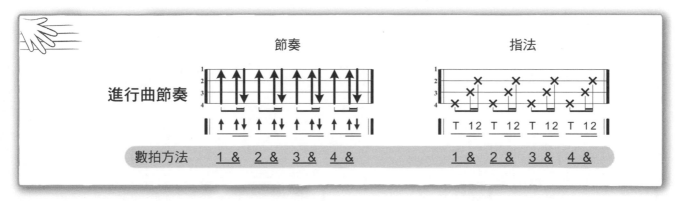

進行曲節奏

節奏 / 指法

數拍方法　1 &　2 &　3 &　4 &

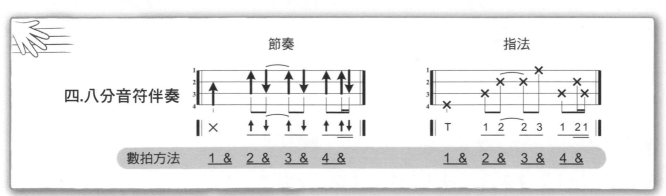

四.八分音符伴奏

節奏 / 指法

數拍方法　1 &　2 &　3 &　4 &

練習一

C　　Cmaj7　　C7　　Am7

陽光宅男

Singer By 周杰倫　Word By 方文山　&　Music By 周杰倫

Rhythm：Slow Soul ♩ = 134

Key：E 4/4　Capo：4　Play：C 4/4

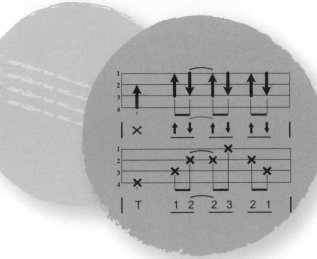

1. 以Folk Rock來伴奏，做出輕快節奏的感覺。
2. 彈奏時使用節拍器來檢視拍子是否穩定。
3. 歌詞{我決定插手你的人生…}使用琶音來作為橋段。

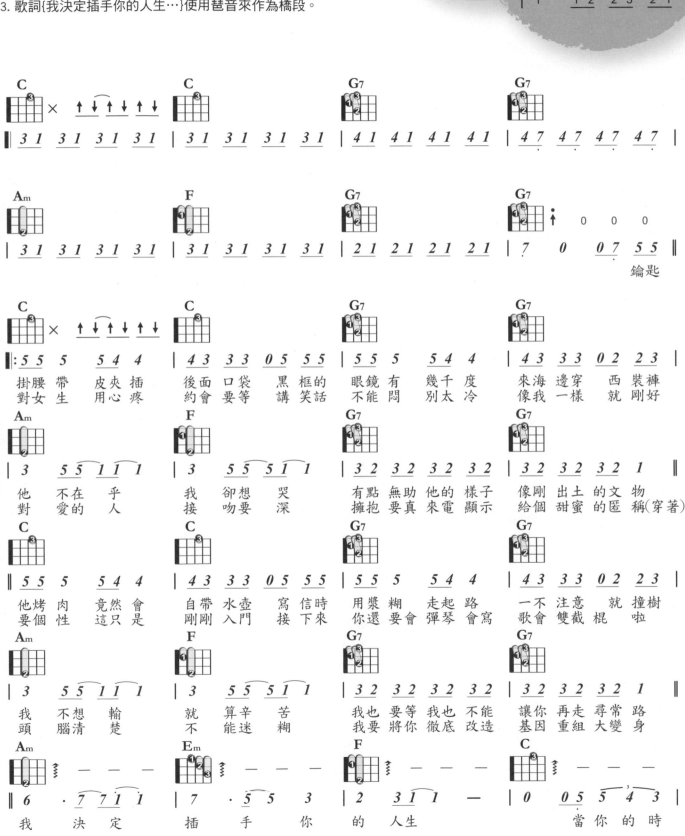

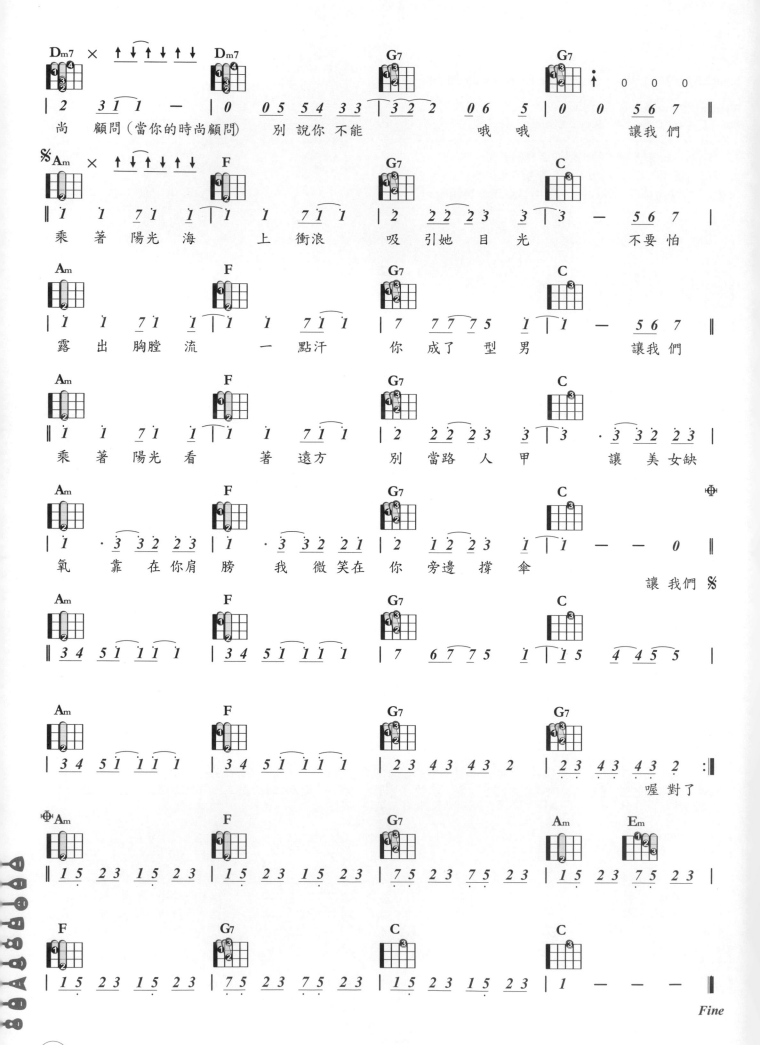

當你孤單你會想起誰

Singer By 張棟樑　Word By 莎莎　&　Music By 施盈偉

Rhythm：Slow Soul ♩= 91
Key：B 4/4　Capo：各弦降半音　Play：C 4/4

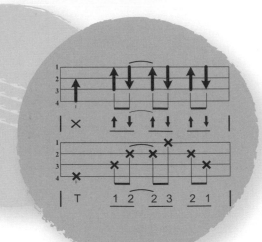

1. 前奏・尾奏已幫琴友編出TAB譜出來了，試試看有獨奏性的前奏
　 與尾奏吧。
2. 第二次的{讓我再陪你走一回}{回}那小節有三個和弦，G彈二拍，
　 F・G各一拍。

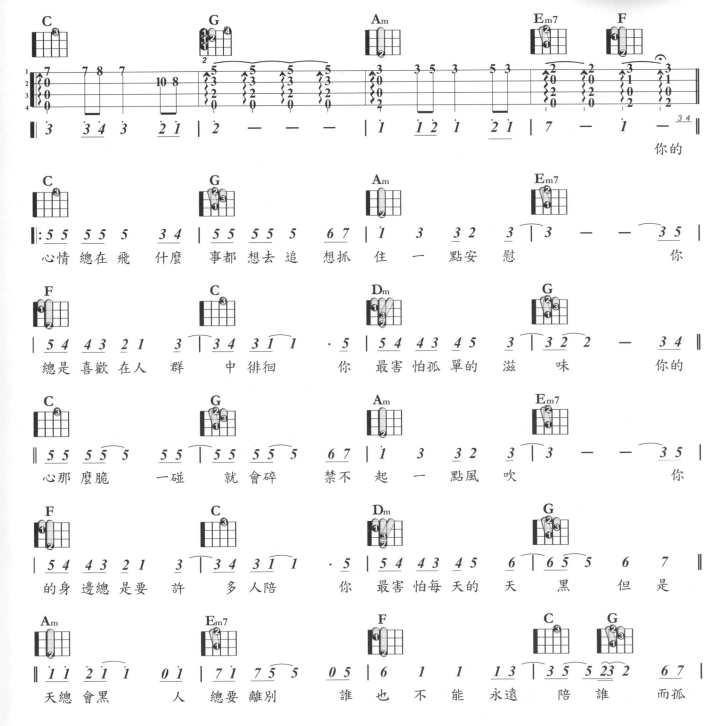

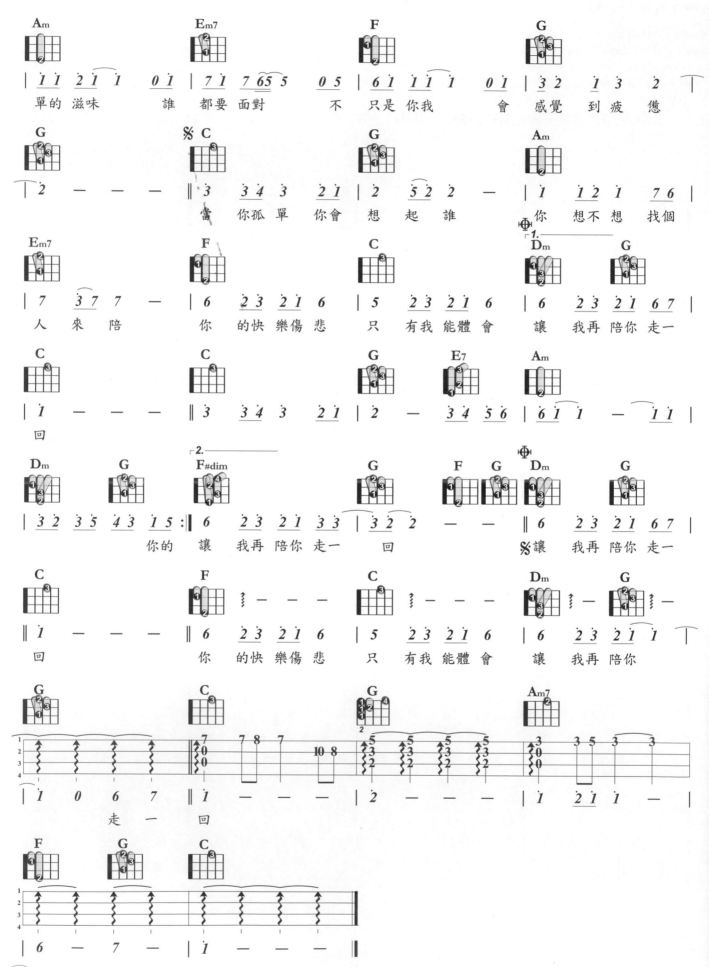

小手拉大手

Singer By 梁靜茹 Word By 陳綺貞 & Music By Tsujiayano

Rhythm：Slow Soul ♩= 130
Key：C 4/4 Capo：0 Play：C 4/4

1. 前奏非常簡單，也標示TAB譜可對照彈奏。
2. 第三次副歌{給你我的手像溫暖野獸…}彈出琶音可營造出歌曲之層次。

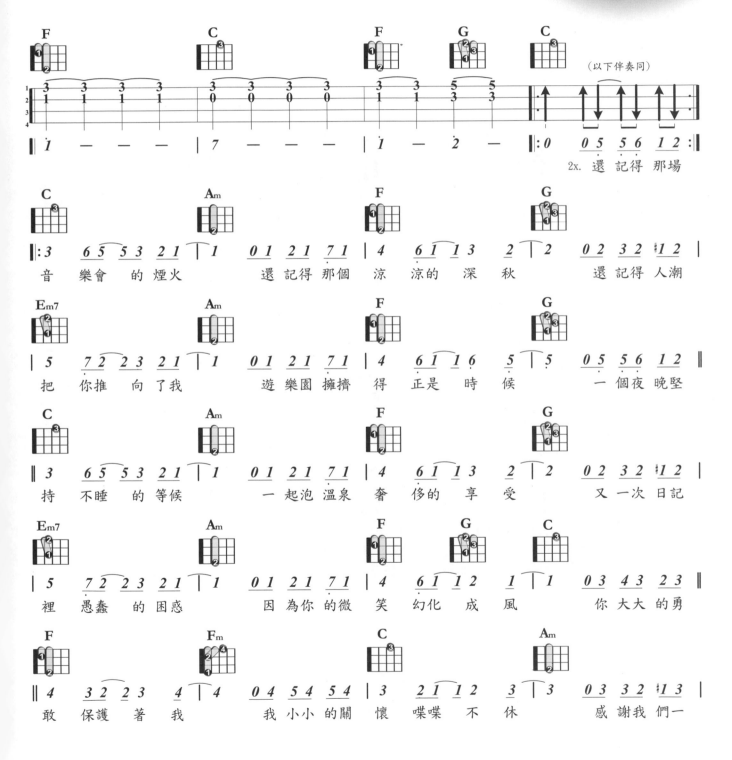

（以下伴奏同）

2x. 還　記得　那場

音　　樂會　的　煙火　　　　還　記得　那個　涼　涼的　深秋　　　　還　記得　人潮

把　　你推　向　了我　　　　遊　樂園　擁擠　得　正是　時候　　　　一　個夜　晚堅

持　　不睡　的　等候　　　　一　起泡　溫泉　奢　侈的　享受　　　　又　一次　日記

裡　　愚蠢　的　困惑　　　　因　為你　的　微　笑　幻化　成風　　　　你　大大　的　勇

敢　　保護　著　我　　　　我　小小　的　關　懷　喋喋　不休　　　　感　謝我　們一

切音

切音在烏克麗麗裡是一種很重要的演奏技巧，切音為撥弦之後再用右手或左手
迅速把音切斷，使琴弦不再發聲。

右手切音法：（譜例記號↑或↓）

刷弦後迅速利用右手大姆指側面停在上面，即可把音切斷。（如圖一、圖二）

左手切音法：

左手切音還可分為開放和弦與封閉和弦，刷弦後迅速將手放鬆或旋轉，不需要
再按壓和弦將手停留在弦上，即可把音切斷。

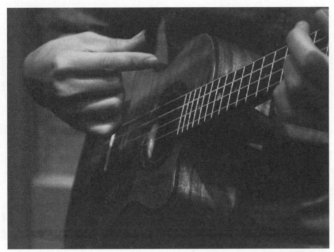

（圖一）

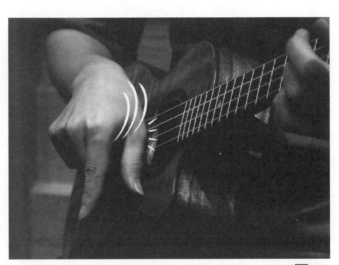

（圖二）

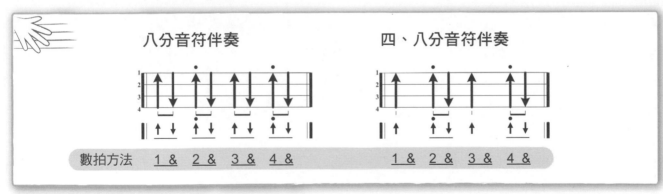

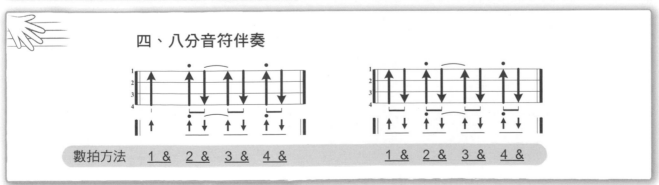

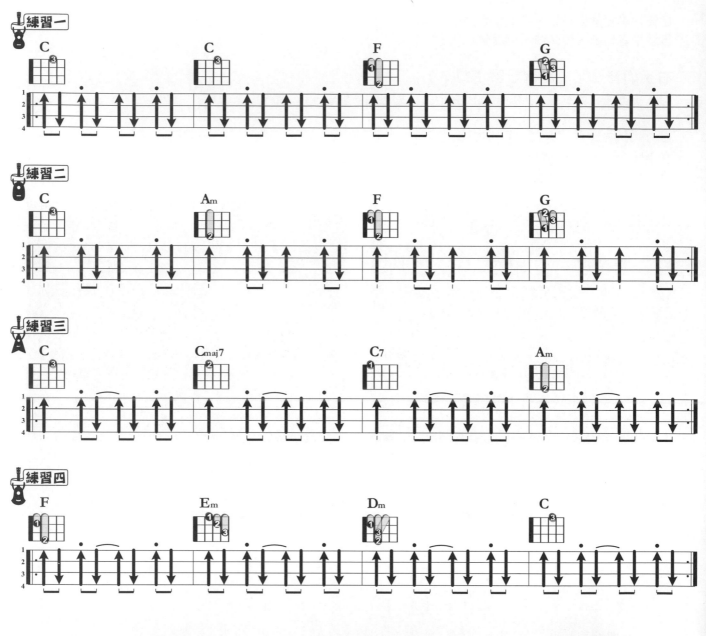

戀愛ing

Singer By 五月天　**Word By** 五月天阿信　&　**Music By** 五月天阿信

Rhythm：Slow Soul ♩= 197
Key：C 4/4　**Capo**：0　**Play**：C 4/4

1. 節奏非常快的一首HIGH歌，需注意拍子，不要越彈越快囉。
2. 歌詞{LOVE}中有很多的休止符，可用切音來表現。

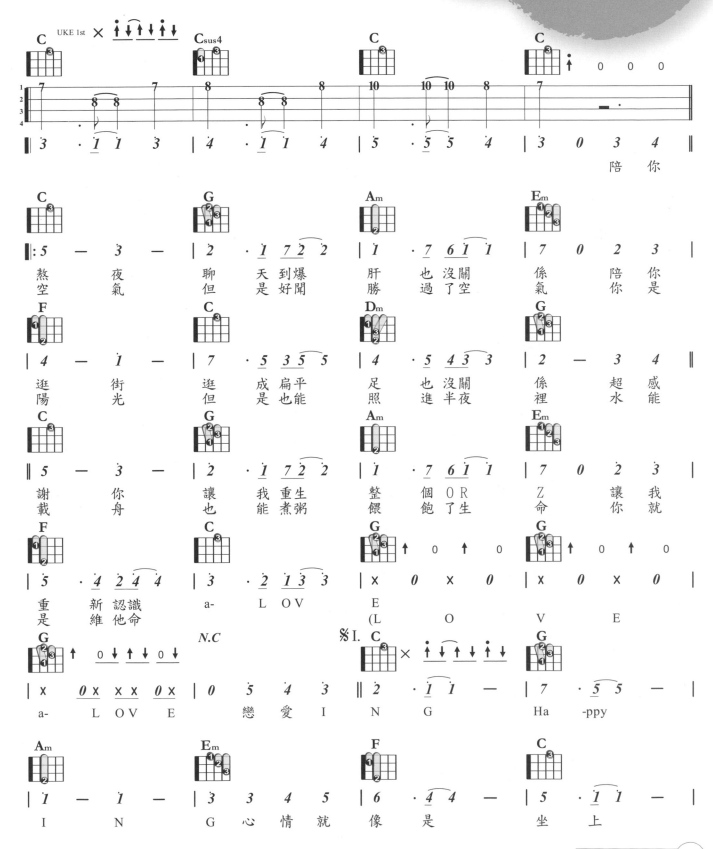

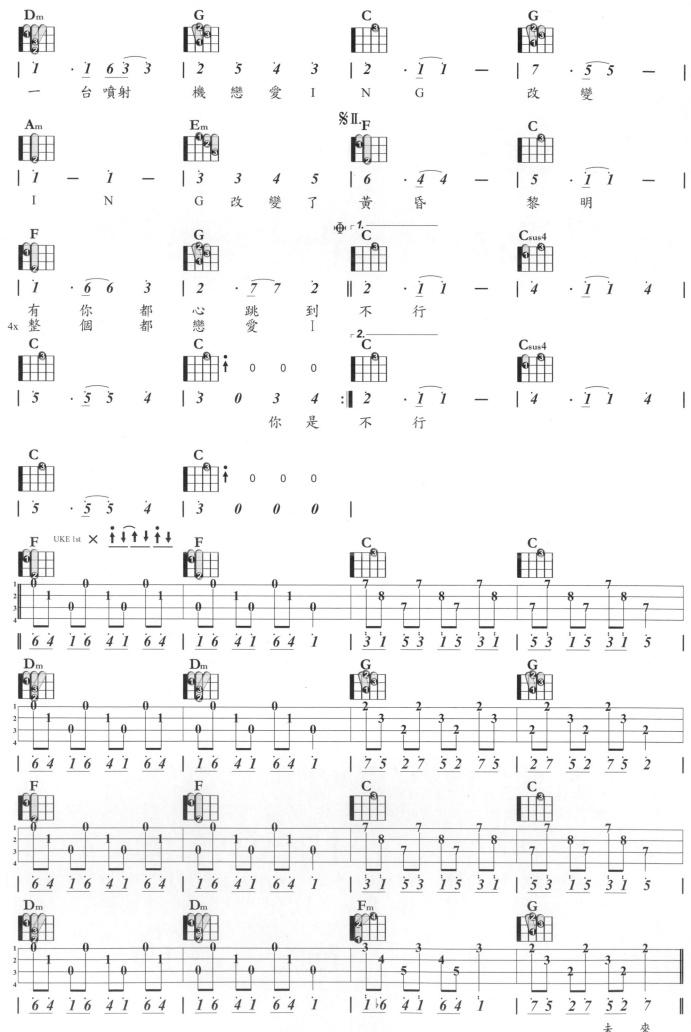

某年 某月 某日 某時 　某分 某秒 某人 某地 　某種 永遠 的 　心 　情 不 會

忘 　記 此刻 　a- L O V 　　　E

(L 　O 　　V 　　　E)

L 　　O 　　V 　　　　E 　　L 　　O 　　V 　　　　E

N.C

a- 　　L O V 　　E) 　　　戀愛 I 不 　行

N G

Stand By Me

Singer By Ben E. King　Word By Ben E. King　&　Music By Jerry Leiber

Rhythm：Slow Soul ♩ = 110
Key：C 4/4　Capo：0　Play：C 4/4

1. 前奏幫琴友編出TAB譜可嘗試看看獨奏或一人彈旋律音一人彈
 和弦伴奏。
2. 整首歌都是四大和弦，請用心練習切音之技巧。

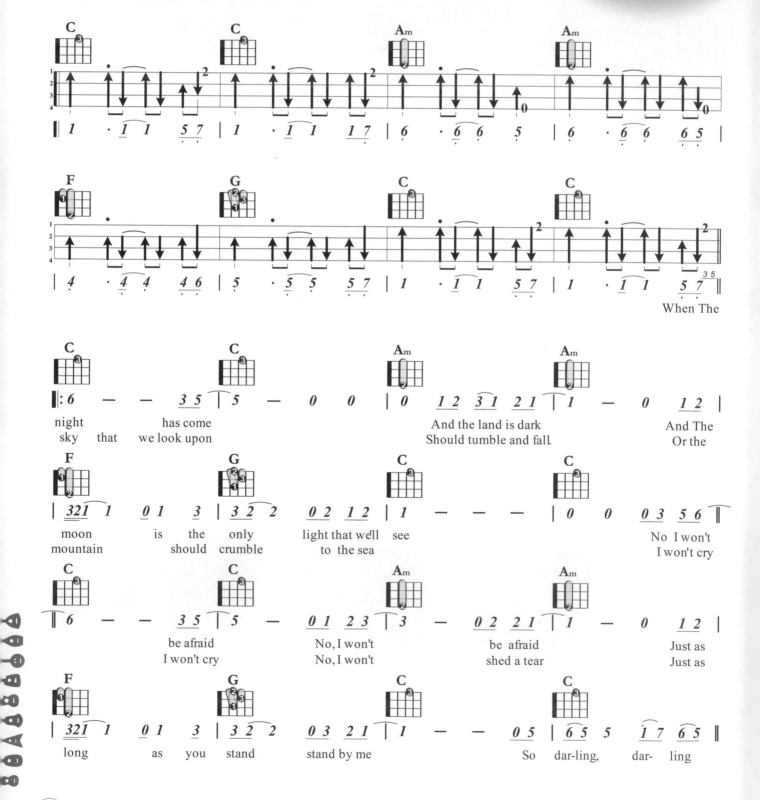

When The

night | has come | And the land is dark | And The
sky | that we look upon | Should tumble and fall. | Or the

moon | is | the | only | light that we'll | see | No I won't
mountain | should | crumble | to the sea | I won't cry

be afraid | No, I won't | be afraid | Just as
I won't cry | No, I won't | shed a tear | Just as

long | as | you | stand | stand by me | So dar-ling, dar-ling

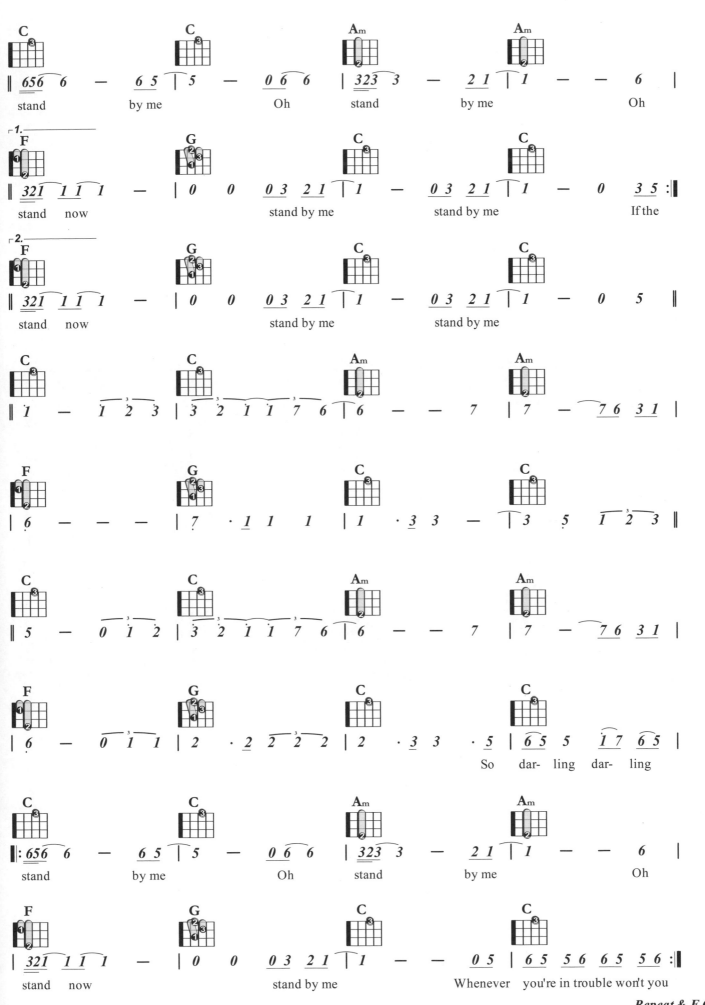

Can't Take My Eyes Off You

Singer By Frankie Valli　Word By Bob Crewe　&　Music By Bob Gaudio

Rhythm：Slow Soul ♩ = 128
Key：C 4/4　Capo：0　Play：C 4/4

1. 前奏以分解和弦伴奏，副歌再以Folk Rock切音來伴奏，增加音樂的起伏。
2. 轉主歌的間奏部分，TAB譜也編好了，須注意撥弦的地方。

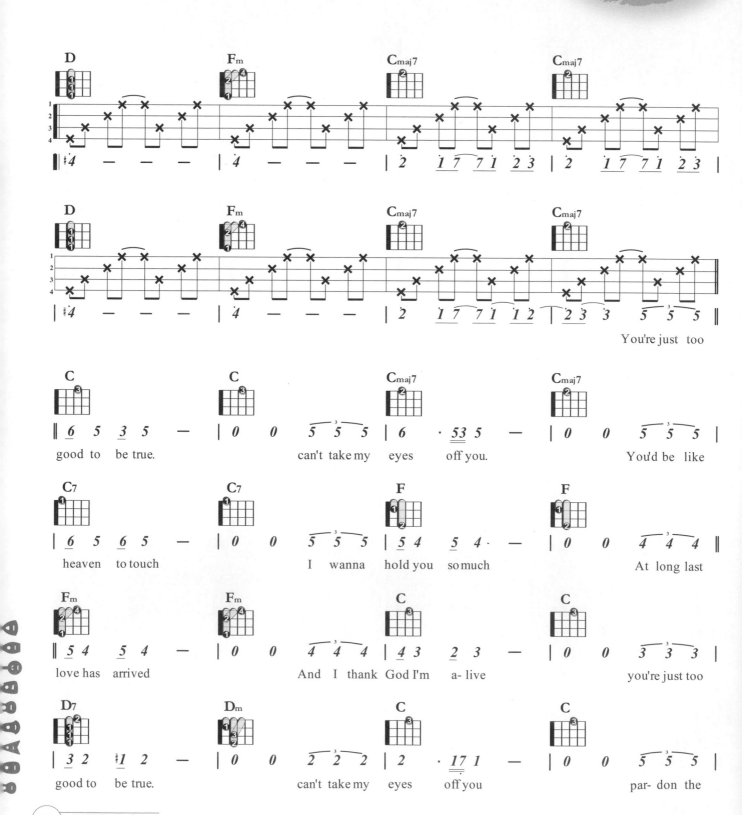

You're just too

good to be true.　　　can't take my eyes off you.　　　You'd be like

heaven to touch　　　I wanna hold you so much　　　At long last

love has arrived　　　And I thank God I'm a-live　　　you're just too

good to be true.　　　can't take my eyes off you　　　par-don the

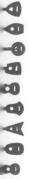

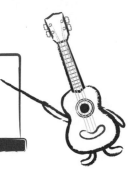

認識和弦

和弦是由三個以上不同的音組成， 並同時鳴響而產生的。

大三和弦

只寫一個音名的字母和弦，如 C、D、E、F、G、A、B。

組成音為：大三度 + 完全五度。

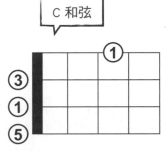

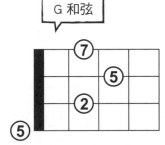

小三和弦

音名後面再加上 m 的和弦，如 Cm、Dm、Em、Fm …。

組成音為：小三度 + 完全五度。

F調 & Dm調音階與和弦

相信有許多琴友會發現有些歌會出現低音的Sol、La、Si（5̣、6̣、7̣）在C大調音階裡卻沒有
這一篇將帶琴友們進入F大調音階，學習更多的音階。

以F調的音名F做為Do再依自然大調音階的音程排列公式：
全全半全全全半重新排列出F調的音名

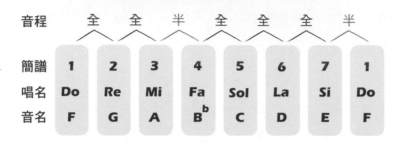

音程	全	全	半	全	全	全	半	
簡譜	1	2	3	4	5	6	7	1
唱名	Do	Re	Mi	Fa	Sol	La	Si	Do
音名	F	G	A	B♭	C	D	E	F

F調音程、音階、音名、簡譜對照

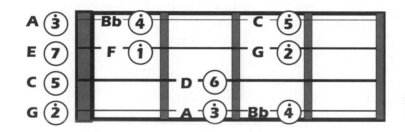

F major - D minor

●F調順階和弦：

由上例全全半全全全半的音程公式得到F調的音名排列依序為 F G A B♭ C D E F
再將大、小和弦帶入
I・IV・V級為大三和弦
II・III・VI級為小三和弦
VII級為減和弦

所以我們可以得知順階和弦為
F（ I ）・G（ IIm ）・A（ IIIm ）・B♭（ IV ）・C（ V ）・D（ VIm ）・E（ VIIdim7 ）
和弦按法如下：

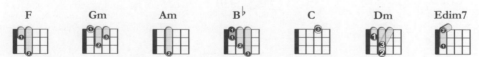

F	Gm	Am	B♭	C	Dm	Edim7

●音階練習

$\parallel:$ 5 6 7 \mid 1 2 3 \mid 4 5 $\dot{1}$ \mid 5 4 3 \mid 2 $\dot{1}$ 7 \mid 6 5 :\parallel

生日快樂

Rhythm：Slow Soul ♩= 85
Key：F 3/4　Capo：0　Play：F 3/4

1.此練習曲3/4拍，調性為F調，須注意一下。
（F大調音階如前頁所示）

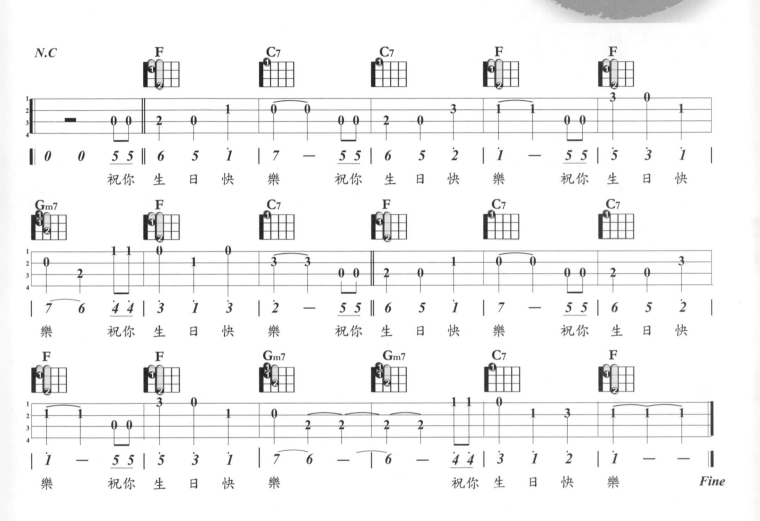

兩隻老虎　Key：F 4/4

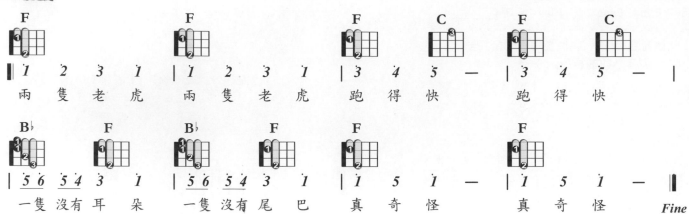

F	F	F	C	F	C

1 2 3 1	1 2 3 1	3 4 5 —	3 4 5 —

兩 隻 老 虎　兩 隻 老 虎　跑 得 快　跑 得 快

B♭	F	B♭	F	F	F

5 6 5 4 3 1	5 6 5 4 3 1	1 5 1 —	1 5 1 —

一 隻 沒 有 耳 朵　一 隻 沒 有 尾 巴　真 奇 怪　真 奇 怪　*Fine*

嚕啦啦　Key：F 4/4

F	C	C	F

3 3 5 1 1 3	2 1 2 3 4 2 1	7 5 7 5	1 7 1 2 3 —

嚕 啦啦 嚕 啦啦　嚕啦 嚕啦 哩　嚕啦 嚕 啦 嚕 啦　嚕啦 嚕啦 哩

F	C	C	F

3 3 5 1 1 3	2 1 2 3 4 2 1	7 6 5 7	1 — — —

嚕 啦啦 嚕 啦啦　嚕啦 嚕啦 哩　嚕啦 嚕 啦 嚕 啦 哩　*Fine*

妹妹背著洋娃娃　Key：F 4/4

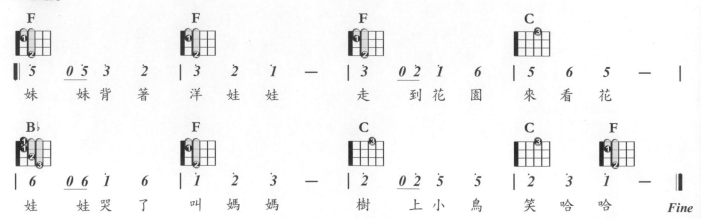

F	F	F	C

5 0 5 3 2	3 2 1 —	3 0 2 1 6	5 6 5 —

妹 妹 背 著 洋 娃 娃　走 到 花 園 來 看 花

B♭	F	C	C	F

6 0 6 1 6	1 2 3 —	2 0 2 5 5	2 3 1 —

娃 娃 哭 了 叫 媽 媽　樹 上 小 鳥 笑 哈 哈　*Fine*

青春舞曲

Singer By 羅大佑　Word By 新疆民謠/羅大佑　&　Music By 新疆民謠/羅大佑

Rhythm：Slow Soul ♩= 130
Key：Dm 4/4　Capo：0　Play：Dm 4/4

1. 此曲調為Dm調音階與F大調為關係大小調，一樣彈奏 F大調
　音階即可。

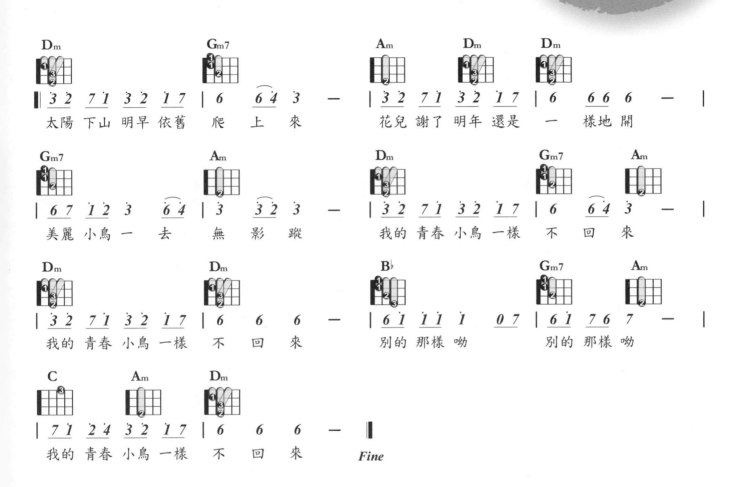

Dm　　　　　　　Gm7　　　　　　Am　　Dm　　Dm

| 3 2　7 1　3 2　1 7 | 6　　6 4　3　　— | 3 2　7 1　3 2　1 7 | 6　　6 6 6　　— |

太陽 下山 明早 依舊 爬 上 來　　花兒 謝了 明年 還是 一 樣地 開

Gm7　　　　　　Am　　　　　　　Dm　　　　　　Gm7　　Am

| 6 7　1 2　3　6 4 | 3　3 2　3　— | 3 2　7 1　3 2　1 7 | 6　6 4　3　— |

美麗 小鳥 一 去 無 影 蹤　　我的 青春 小鳥 一樣 不 回 來

Dm　　　　　　Dm　　　　　B♭　　　　Gm7　　Am

| 3 2　7 1　3 2　1 7 | 6　6　6　— | 6 1　1 1　1　0 7 | 6 1　7 6　7　— |

我的 青春 小鳥 一樣 不 回 來　　別的 那樣 呦　　別的 那樣 呦

C　　Am　　Dm

| 7 1　2 4　3 2　1 7 | 6　6　6　— |

我的 青春 小鳥 一樣 不 回 來　　*Fine*

望春風

Singer By 鳳飛飛 Word By 李臨秋 & Music By 鄧雨賢

Rhythm：Slow Soul ♩= 70
Key：F 4/4 Capo：0 Play：F 4/4

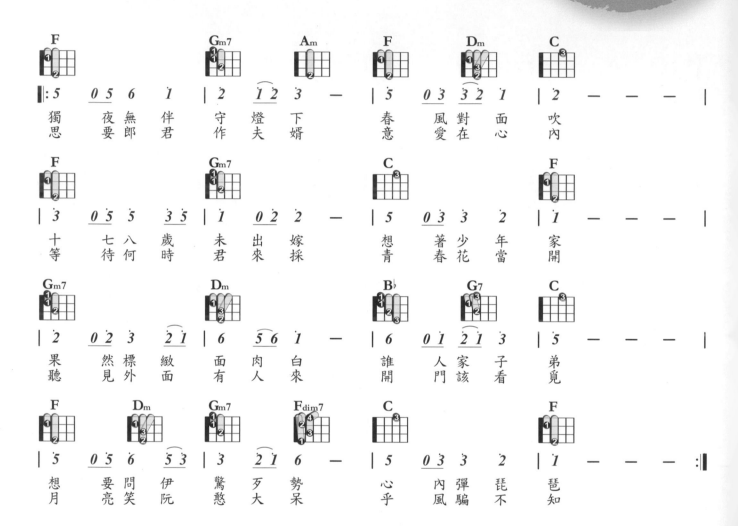

聖誕鈴聲

Rhythm：Slow Soul ♩=70
Key：F 4/4　Capo：0　Play：F 4/4

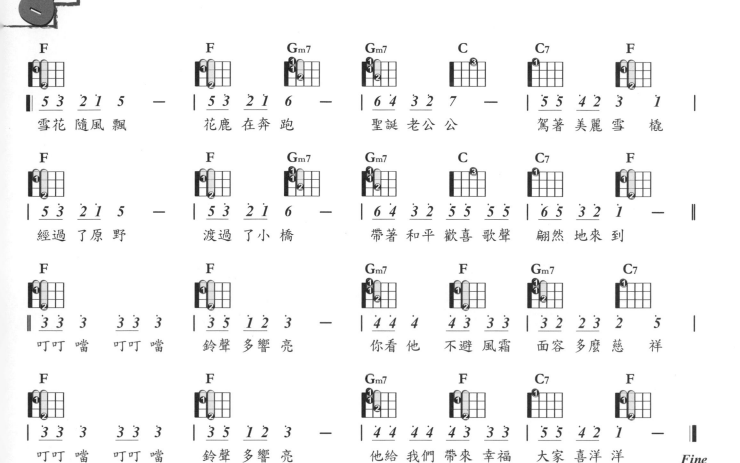

F
| 5 3 2 1 5 — |
雪花 隨風 飄

F　　Gm7
| 5 3 2 1 6 — |
花鹿 在奔 跑

Gm7　　C
| 6 4 3 2 7 — |
聖誕 老公 公

C7　　F
| 5 5 4 2 3 1 |
駕著 美麗 雪 橇

F
| 5 3 2 1 5 — |
經過 了原 野

F　　Gm7
| 5 3 2 1 6 — |
渡過 了小 橋

Gm7　　C
| 6 4 3 2 5 5 5 5 |
帶著 和平 歡喜 歌聲

C7　　F
| 6 5 3 2 1 — |
翩然 地來 到

F
| 3 3 3 3 3 3 |
叮叮 噹 叮叮 噹

F
| 3 5 1 2 3 — |
鈴聲 多響 亮

Gm7　　F
| 4 4 4 4 3 3 3 |
你看 他 不避 風霜

Gm7　　C7
| 3 2 2 3 2 5 |
面容 多麼 慈 祥

F
| 3 3 3 3 3 3 |
叮叮 噹 叮叮 噹

F
| 3 5 1 2 3 — |
鈴聲 多響 亮

Gm7　　F
| 4 4 4 4 4 3 3 3 |
他給 我們 帶來 幸福

C7　　F
| 5 5 4 2 1 — |
大家 喜洋 洋

Fine

奇異恩典

Rhythm：Slow Soul ♩=70
Key：F 3/4　Capo：0　Play：F 3/4

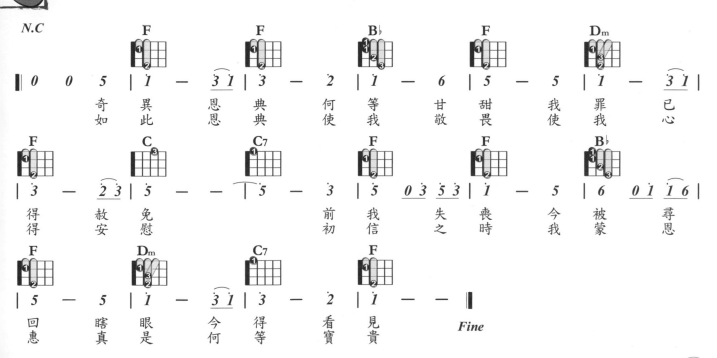

N.C
| 0 0 5 |
　　奇
　　如

F
| 1 — 3 1 |
異　 恩
此　 恩

F
| 3 — 2 |
典　 何
典　 何

Bb
| 1 — 6 |
使 我
使 我

F
| 5 — 5 |
甘 敬
甘 敬

Dm
| 1 — 3 1 |
甜 畏
甜 畏

F
| 3 — 2 3 |
我 罪
我 罪

C
| 5 — — |
已
心

C7
| 5 — 3 |
得 赦
得 赦

F
| 5 0 3 5 3 |
安 慰
安 慰

F
| 1 — 5 |
前 我
初 我

Bb
| 6 0 1 1 6 |
失 之
信 之

F
| 5 — 5 |
喪 時
喪 時

Dm
| 1 — 3 1 |
今 我
今 我

C7
| 3 — 2 |
被 蒙
被 蒙

F
| 1 — — |
尋 恩
尋 恩

回 瞎 眼 今 得 看 見
惠 真 是 何 等 寶 貴

Fine

Wipe Out

Singer By The Ventures Word By The Ventures & Music By The Ventures

Rhythm：Slow Soul ♩ = 150
Key：Dm 4/4 Capo：0 Play：Dm 4/4

· ·

→ 練習小叮嚀

　　降記號(♭)的位置一定會有升記號(♯)

　　如：♯1＝♭2　　♯4＝♭5　　♯5＝♭6

‖: 6　　1♭2 2 2　2 1 | 6 6　1♭2 2 2　2 1 | 6 6　1♭2 2 2　2 1 | 6 6　1♭2 2 2　2 1 |

| 2　　4♭5 5 5　5 4 | 2 2　4♭5 5 5　5 4 | 2 2　4♭5 5 5　5 4 | 2 2　4♭5 5 5　5 4 |

| 3　　5♭6 6 6　6 5 | 3 3　6♭6 5 5　4 2 | 6　　1♭2 2 2　2 1 | 6 6　1♭2 2 2　2 1 :‖

垃圾車

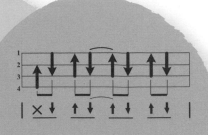

Singer By 五月天　Word By 五月天阿信　&　Music By 五月天阿信

Rhythm：Slow Soul　♩= 109

Key：F 4/4　Capo：0　Play：F 4/4

1. 前奏・間奏跟尾奏可用F調Sol型音階彈奏。
2. 遇到C7和弦時可用八分音符伴奏，從最弱到最強(↑↑ ↑↑ ↑↑ ↑↑)
　 來製造出過門的感覺。

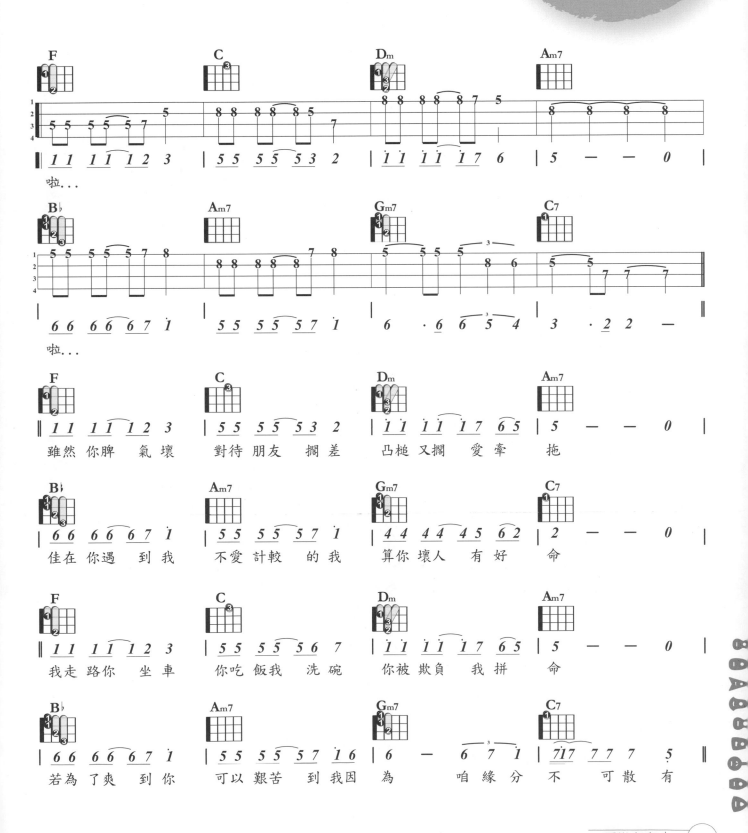

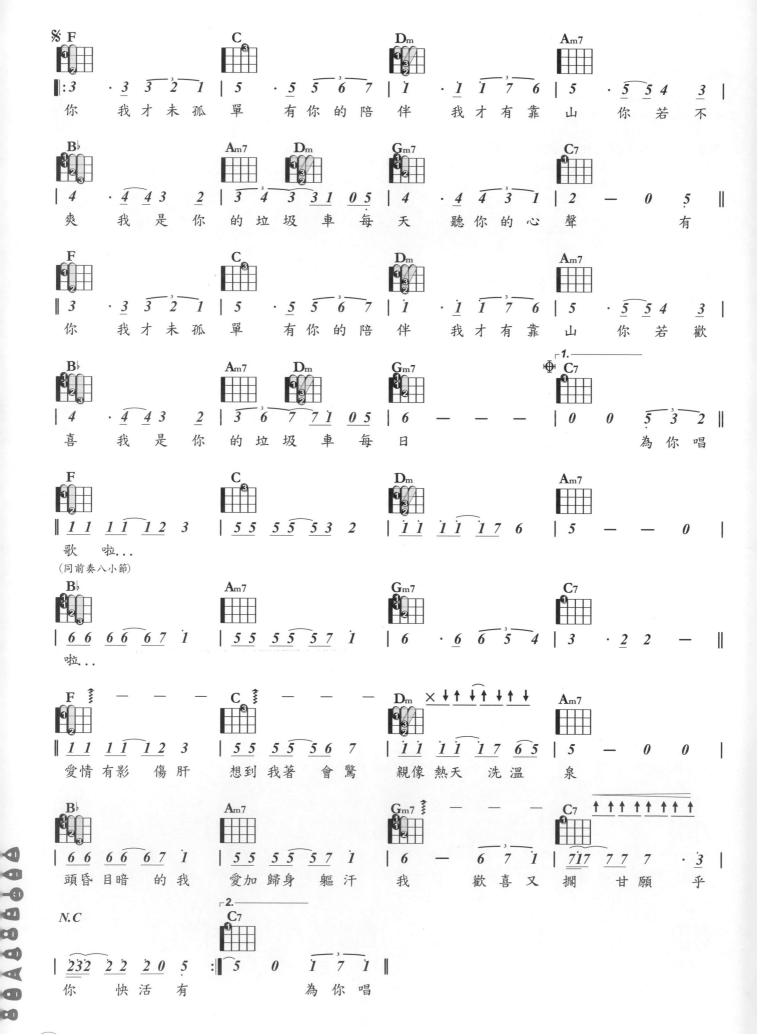

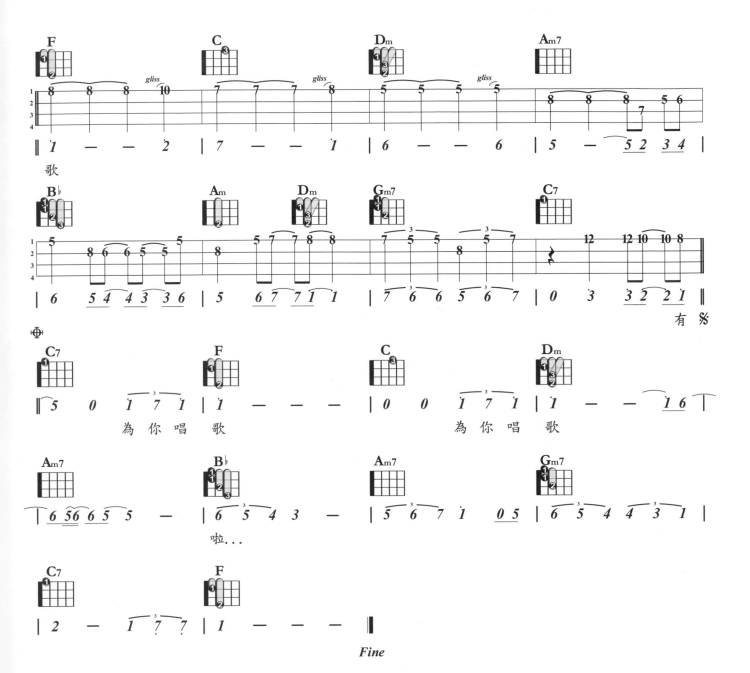

節奏篇－華爾滋

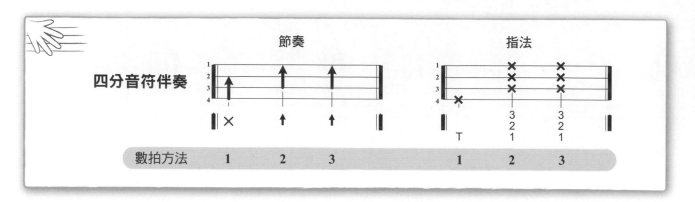

四分音符伴奏

節奏	指法

數拍方法	1	2	3		1	2	3

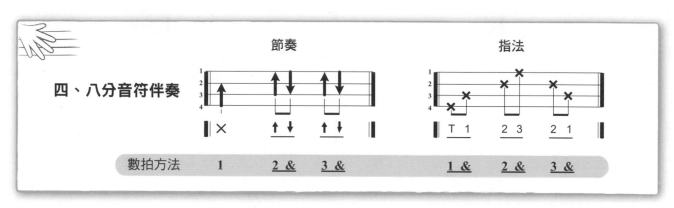

四、八分音符伴奏

節奏	指法

數拍方法	1	2 &	3 &		1 &	2 &	3 &

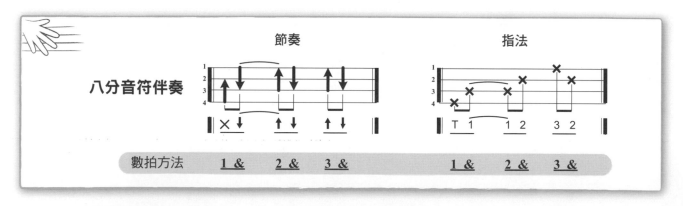

八分音符伴奏

節奏	指法

數拍方法	1 &	2 &	3 &		1 &	2 &	3 &

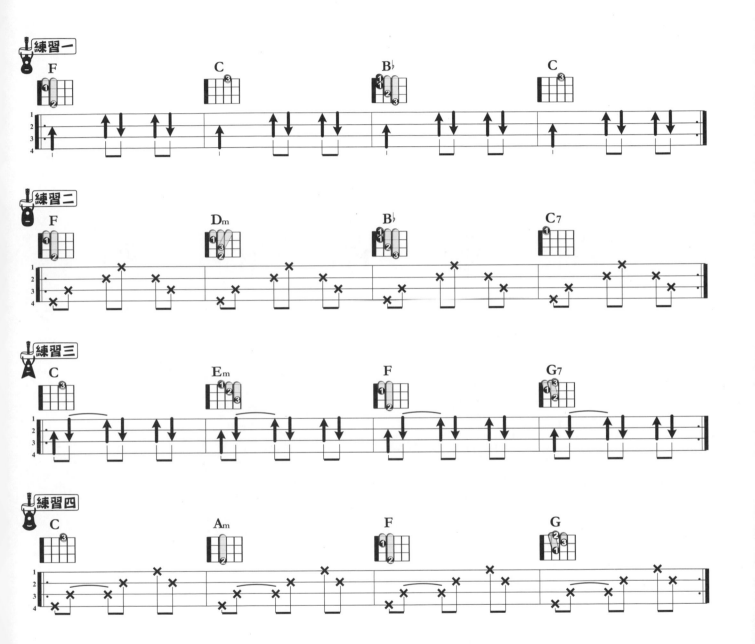

星星亮了

Singer By 阿牛　Word By 阿牛　&　Music By 阿牛

Rhythm：Waltz　♩ = 116
Key：Dm 3/4　Capo：0　Play：Dm 3/4

1. 很棒的一首3/4拍的好歌，整個有種很溫暖的感覺。
2. Dm跟F為關係大小調，音階都相同只是起始音不同。

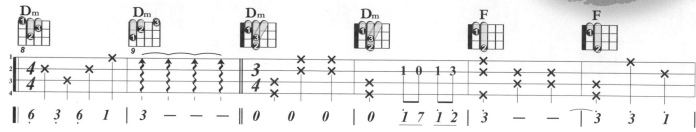

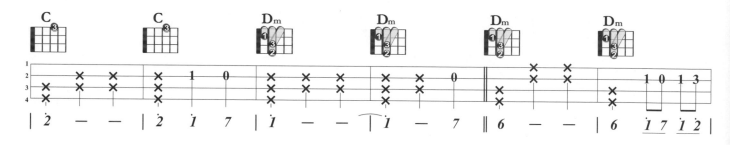

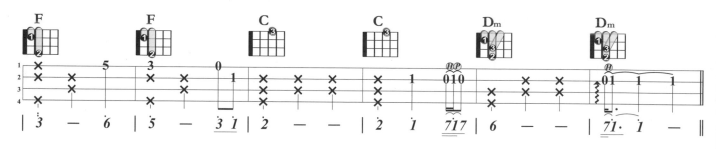

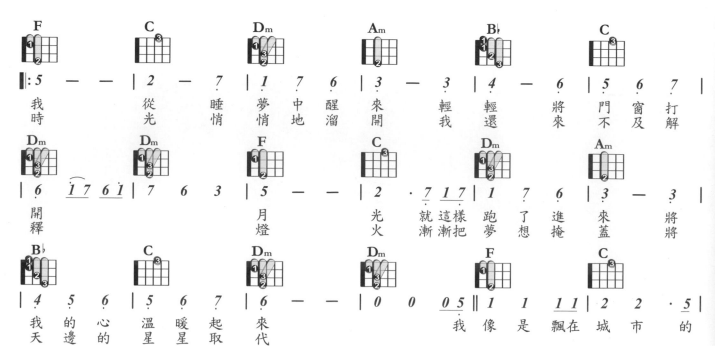

歌詞：

我 從 睡 夢 中 醒 來 輕 輕 將 門 窗 打
時 光 悄 悄 地 溜 開 我 還 來 不 及 解

開 月 光 就 這 樣 跑 了 進 來 將
釋 燈 火 漸 漸 把 夢 想 掩 蓋 將

我 的 心 溫 暖 起 來 我 像 是 飄 在 城 市 的
天 邊 的 星 星 取 代

Dm	Am	B♭	C	F	C
6 6 5	3 — 3 5	6 6 6 6	5 2 5	3 — —	0 0 0 ‖
一 顆 塵 埃	尋 找	一 片 土 地	停 留	下 來	

F	C	Dm	B♭	B♭	B♭m
1 — 5	2 — 5 5	6 5 6	1 — —	1 — 1 1	1 ♭6 6 6 ‖
飄 呀 飄	飄 在	茫 茫 人 海	偶 爾	會 有	月 亮

┌1.────────── ※

B♭m	C	C	Gm	Gm	Dm
1 ♭6 6	5 — —	0 0 0 ‖	2 — 3	2 — 6 7	1 — 7
陪 我 等 待					

Dm	B♭	C	Dm	Dm	B♭
6 — —	6 — 6	5 6 7	6 — —	6 — — ‖	2 — 3

B♭	Dm	Dm	B♭	C	Dm
6 — 6	3 — 2	1 — —	1 — 1	7 1 2	1 — — ⌐

┌2.──────────

Dm	C	F	C	Dm	Am
1 — — :‖	0 0 0 5	1 1 1	2 2 · 5	6 6 5	3 — 3 5
	我 推 開 窗	迎 向	那 一 片 燈 海	再 次	

B♭	C	F	C	F	C
6 6 6	5 2 5	3 — —	0 0 0 ‖	1 — 5	2 · 5 5
發 現 自 己 的	存 在			眨	呀 眨 星 星 就

Dm	B♭	B♭	B♭	B♭m	B♭m
6 5 6	1 — —	1 — 0	0 0 1 1	1 ♭6 6 6	1 ♭6 6
亮 了 起 來			突 然	之 間 有 種	感 動 自

C	C	Dm	Dm
5 4 3 1 3	2 — —	6 — —	6 — — ‖
在	※		*Fine*

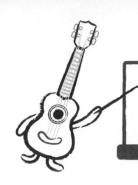

節奏篇
慢搖滾 Slow Rock 拖曳 Shuffle

★ 慢搖滾Slow Rock：節奏型態為一拍會有3連音。

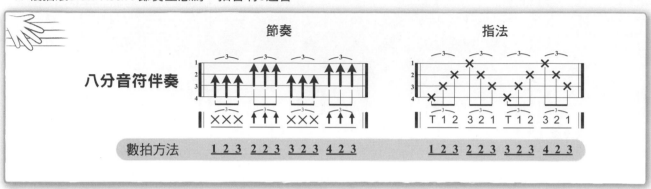

★ 拖曳Shuffle：Shuffle則把三連音的中間音捨棄。

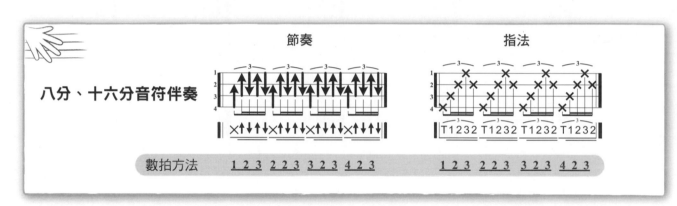

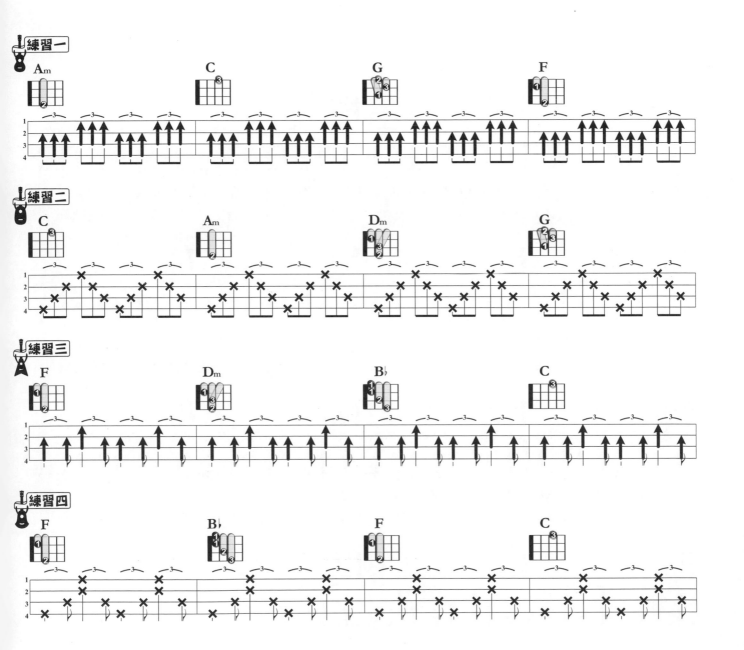

海綿寶寶

Word & Music By Derek Drymon/Mark Harrison/Stephen Hillenburg/Blaise Smith

Rhythm：Slow Rock ♩ = 120
Key：G 4/4　Capo：2　Play：F 4/4

1. 小朋友最喜愛之歌曲!練會本曲會變成小朋友的偶像哦。
2. 速度很快，節奏型態為Shuffle，右手手腕要放鬆才能彈得順暢。

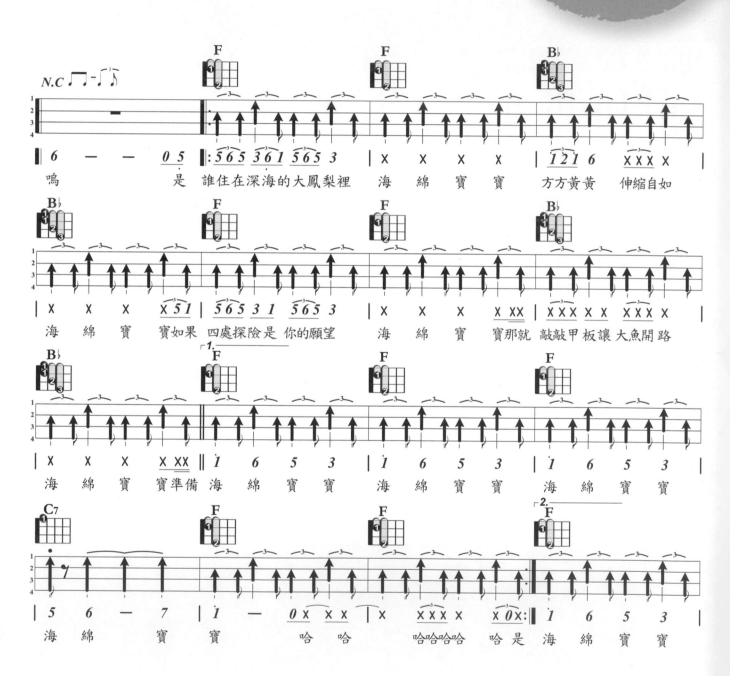

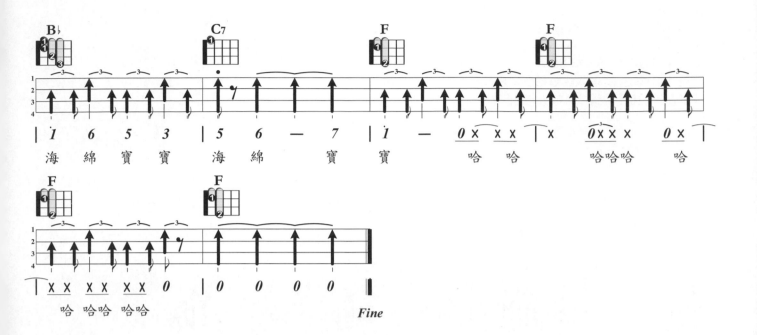

海綿寶寶 海綿寶寶 哈哈 哈哈哈 哈

哈 哈哈 哈哈 *Fine*

新不了情

Singer By 萬芳　Word By 黃鬱　&　Music By 鮑比達

Rhythm：Slow Rock ♩= 64
Key：G 4/4　Capo：2　Play：F 4/4

1. 主歌伴奏為Slow Rock的指法，副歌轉為16Beat節奏型態。
2. 歌詞{我不知道}要進入副歌拍子為兩拍Slow Rock的指法，第三拍
　 彈琶音，這樣轉副歌的16Beat才不會奇怪。

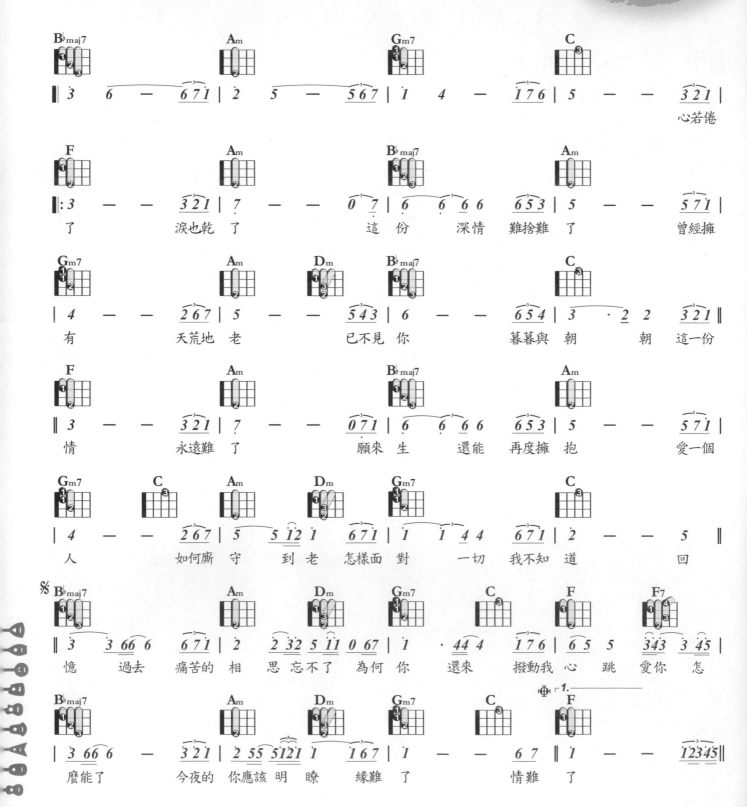

82　愛樂烏克♪

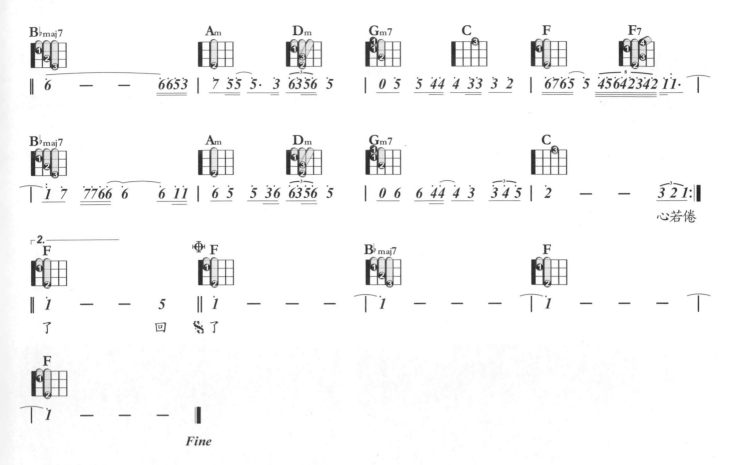

B♭maj7　　　　　　　　　　**Am**　　　**Dm**　　　**Gm7**　　　**C**　　　　　**F**　　　**F7**

‖ 6 — — 6653 | 7 55 5· 3 6356 5 | 0 5 5 44 4 33 3 2 | 6765 5 45642342 11·

B♭maj7　　　　　　　**Am**　　　**Dm**　　　**Gm7**　　　　　　**C**

· 1 7 7766 6 6 11 | 6 5 5 36 6356 5 | 0 6 6 44 4 3 345 | 2 — — 321 :‖

心若倦

2.

F　　　　　　　　　　**F**　　　　　　　　**B♭maj7**　　　　　　**F**

‖ 1 — — 5 ‖ 1 — — — 1 — — — 1 — — —

了　　　　　回　　　了

F

1 — — — ‖

Fine

雙擊

雙擊音以圖一為範例

以大拇指上撥(圖二)，順勢以食指往上撥(圖三)，以達成一拍有兩個音，一般用於第四拍反拍當修飾音。

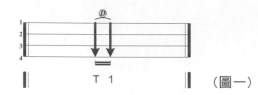

（圖一）

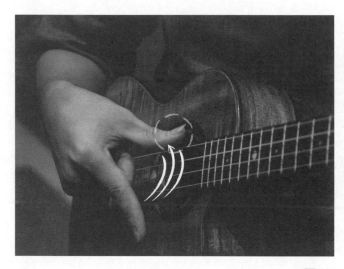

（圖二）

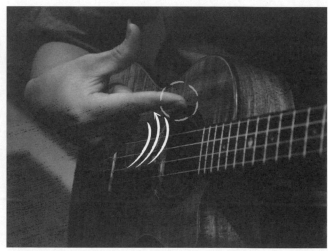

（圖三）

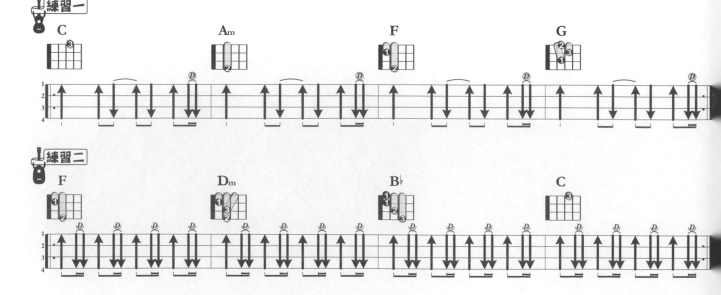

D 調 & Bm 調音階與和弦

以D調的音名D做為Do在依自然大調音階的音程排列公式：
全全半全全全半重新排列出D調的音名

音程		全	全	半	全	全	全	半	
簡譜	1	2	3	4	5	6	7	1	
唱名	Do	Re	Mi	Fa	Sol	La	Si	Do	
音名	D	E	F#	G	A	B	C#	D	

D調音程、音階、音名、簡譜對照

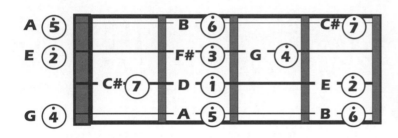

D major - Bb minor

●D調順階和弦：

由上例全全半全全全半的音程公式得到D調的音名排列依序為 D E F# G A B C#

再將大‧小和弦帶入

　I‧IV‧V級為大三和弦

　II‧III‧VI級為小三和弦

　VII級為減和弦

　所以我們可以得知順階和弦為

　D（I）‧Em（IIm）‧ F#m（IIIm）‧ G（IV）‧A（V）‧Bm（VIm）‧C#dim7（VIIdim7）

　和弦按法如下：

D	Em	F#m	G	A	Bm	C#dim7

●音階練習

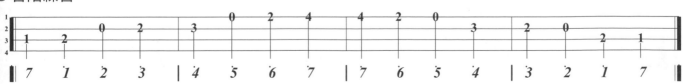

你是我的花朵

Singer By 伍佰 Word By 伍佰 & Music By 伍佰

Rhythm：March ♩= 136
Key：Bm 4/4 Capo：0 Play：Bm 4/4

1. 節奏型態為March ，放鬆右腕、將刷弦的幅度縮小，這樣速度
 就能快起來了。
2. Bm跟D為關係大小調，音階都相同只是起始音不同。

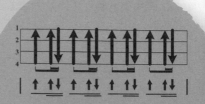

（整页为烏克麗麗四線/簡譜樂曲，含和弦圖、簡譜數字與歌詞）

Bm	F#m	Em	A7	Bm
5 6 1 6 6 1 1 6	2 3 5 3 3 —	2 2 2 1 2 —	5 3 3 5 6 —	
喔　　妳是　我的　花朵	我要　保護　妳	一路　都暢　通		

Bm	F#m	Em	D
5 6 1 6 6 1 1 6	2 3 5 3 3 —	2 2 2 1 2 —	5 3 3 5 6 —
喔　　妳是　我的　花朵	就算　妳身　邊	很多　小石　頭	

Ⅱ.

Bm	F#m	Em	A7	Bm
5 6 1 6 6 1 1 6	2 3 5 3 3 —	2 2 2 1 2 —	5 3 3 5 6 · 3	
喔　　妳是　我的　花朵	我要　愛著　妳	不眠　也不　休	2X(不)	

1.

Bm	F#m	Em	D
‖: 6 — 6 5 6 2	3 — — 5 5 3	2 — — 5 5 2	1 — 1 5 7 5 :‖

%I.

2.

G	G	Em7	Em7
‖: 4 — — 5	1 — 7 6	1 · 1 · 7	6 — — 0 5
管　　　妳心	充所 滿有 多快 少樂	困源 惑頭	我
妳　　　是我			

I.

Bm	Bm	Bm	F#m
6 6 6 1 1 7 1 1	1 — — 0 5	6 5 6 1 1 6 6 3 3	3 — — — :‖
絕對　不　會		對　愛妳　放鬆	
和妳　將　會		到達	

I. Bm

Bm	A7	Ⅱ. Bm	F#m
6 — 1 1 1 6 ·	5 — — —	‖: 6 — 6 5 6 2	3 — — 5 5 3
那　開心　樂園	%Ⅱ.		

1.3.

Em	D	2. D	D
2 — — 5 5 2	1 — 1 5 7 5 :‖	1 — 2 3 5 3	1 — — — :‖

4.

Em	A7	Bm
2 — 2 3 2 1	5 5 5 5 6 0	

Fine

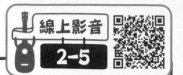
搖擺

Swing是一種很輕快的節奏，在很多夏威夷當地的歌謠中也常常出現，
此節奏必須注意附點音符，打出16音符中的第一點跟第四點。

四、十六分音符伴奏

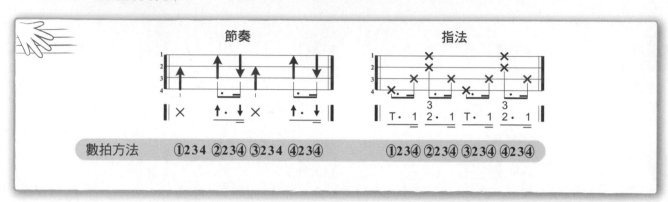

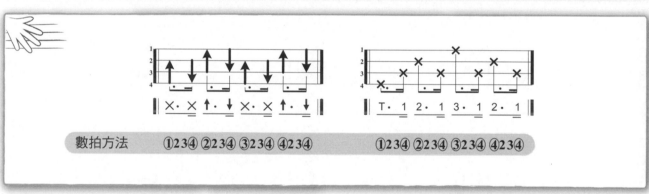

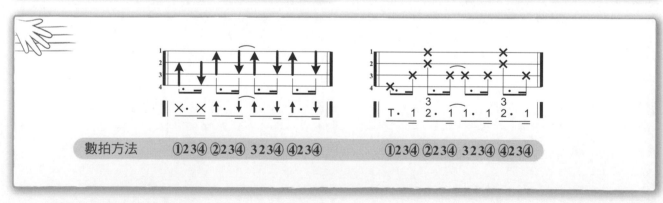

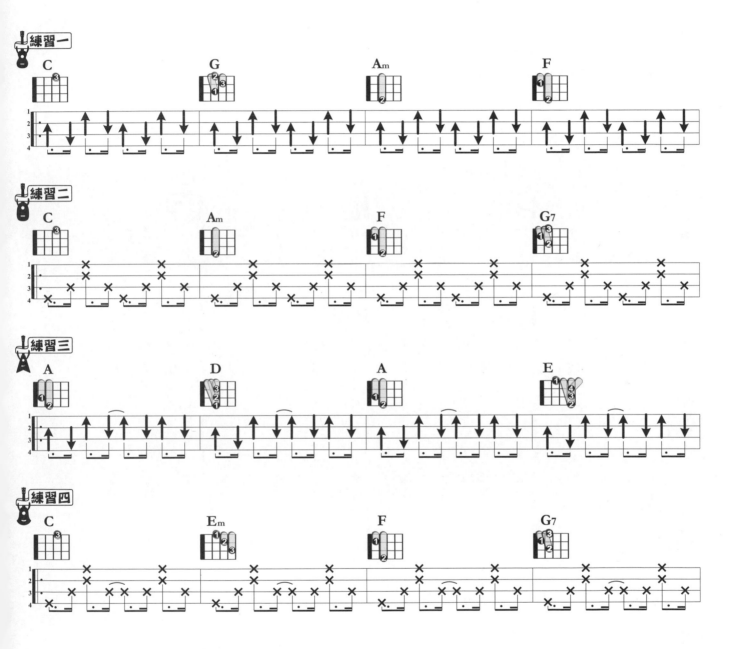

對面的女孩看過來

Singer By 任賢齊　Word By 阿牛　&　Music By 阿牛

Rhythm：Swing　♩= 130
Key：C 4/4　Capo：0　Play：C 4/4

1. 本曲節奏為Swing，須彈奏出具有跳躍感之節奏才會有Swing的感覺。

2. 副歌一小節會有兩個和弦變化，需多加練習才會順暢。

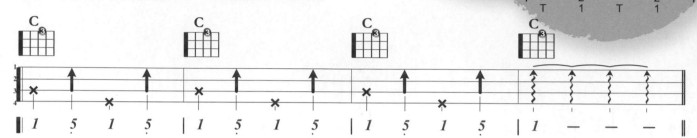

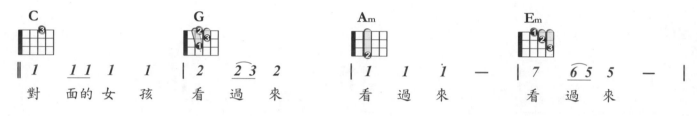

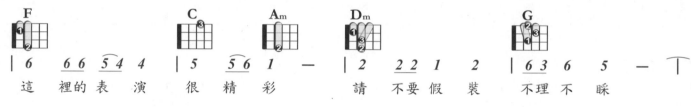

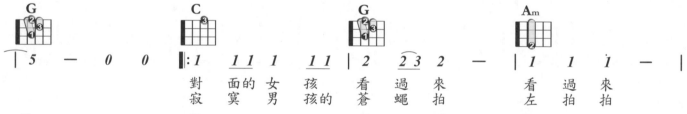

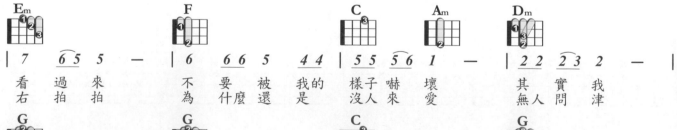

為什麼

Singer By 五月天　Word By 五月天阿信　&　Music By 五月天阿信

Rhythm：Swing ♩= 216
Key：D 4/4　Capo：0　Play：D 4/4

1. 節奏有點快，但彈好這首後，往後Swing的節奏應該就沒問題了。

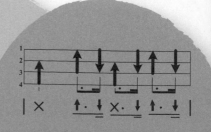

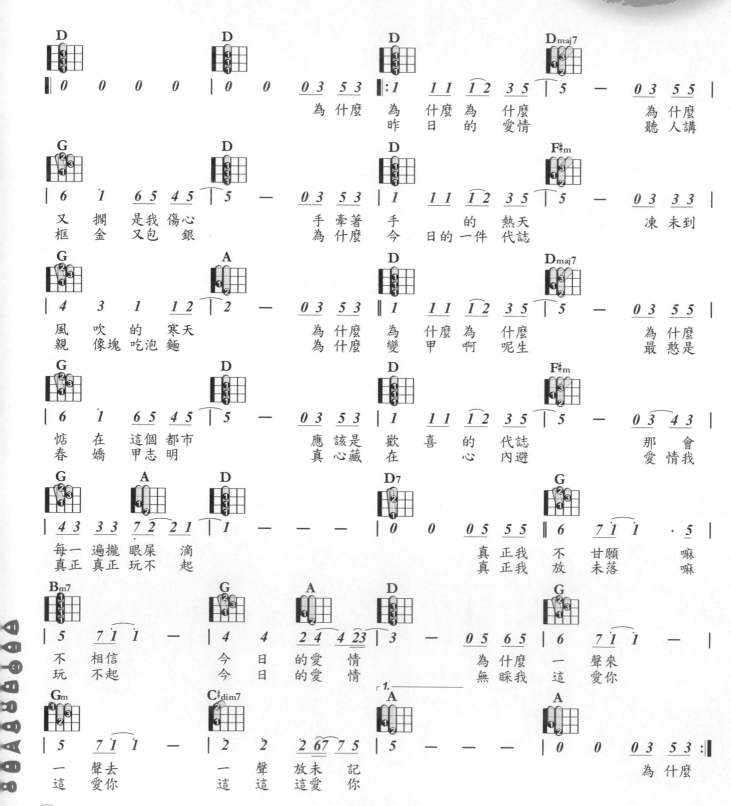

16 Beat

16 Beat節奏型態為拍子較密集,不管用於抒情歌還是節奏輕快的歌都很適合,
請琴友多多練習此節奏。

十六分音符伴奏

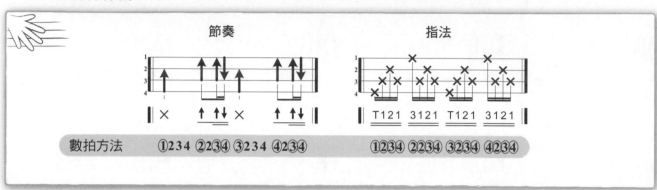

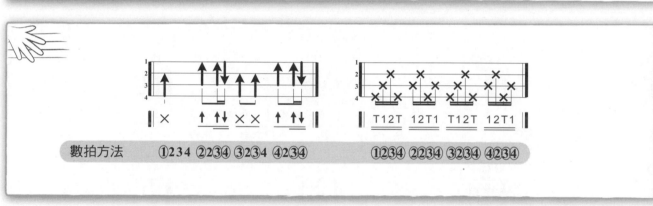

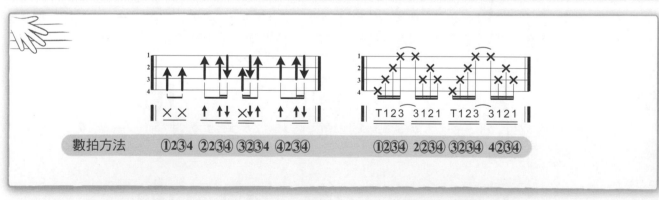

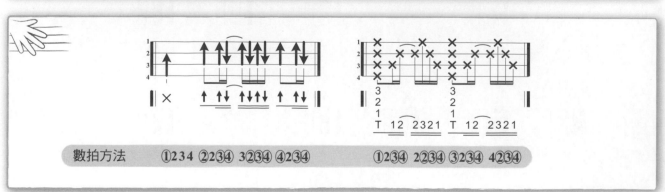

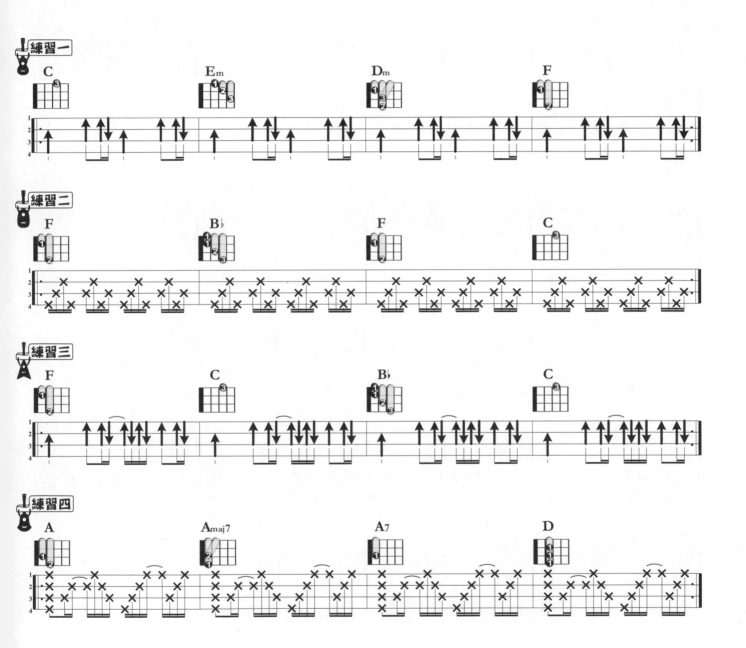

小情歌

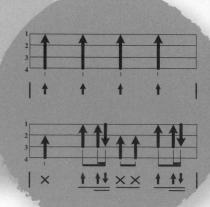

Singer By 蘇打綠　Word By 吳青峰　&　Music By 吳青峰

Rhythm：Slow Soul　♩= 68
Key：D 4/4　Capo：2　Play：C 4/4

1. 如同歌名是一首輕鬆小品，歌曲難度不高，注意一小節有兩個
　 和弦的變化即可。

2. 前奏有編出TAB譜出來，若是太難也可和弦一拍彈一下。

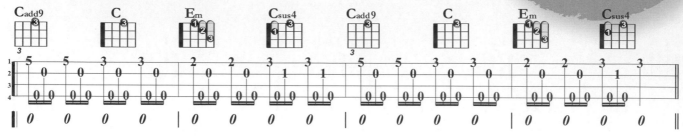

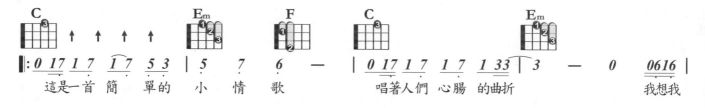

這是一首簡　單的　小　情　歌　　唱著人們　心腸　的曲折　　　　　我想我

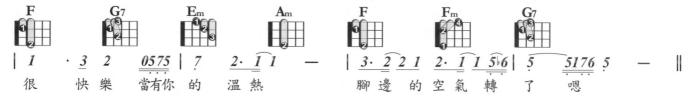

很　　快樂　當有你的　溫熱　　腳邊的空氣轉　了　嗯

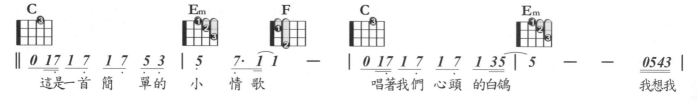

這是一首簡　單的　小　情　歌　　唱著我們　心頭　的白鴿　　　　　我想我

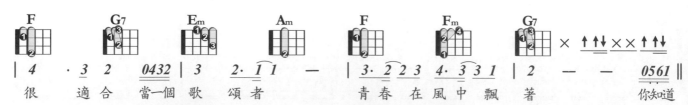

很　　適合　當一個歌　頌者　　青春　在風中飄　著　你知道

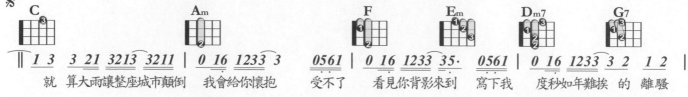

就　算大雨讓整座城市顛倒　我會給你懷抱　受不了　看見你背影來到　寫下我　度秒如年難挨　的　離騷

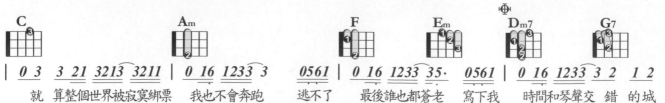

就　算整個世界被寂寞綁票　我也不會奔跑　逃不了　最後誰也都蒼老　寫下我　時間和琴聲交　錯　的城

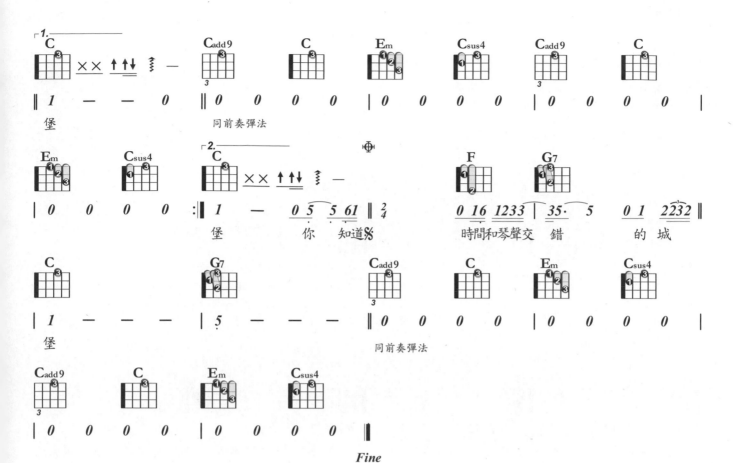

同前奏彈法

堡　同前奏彈法

堡　　你　知道※　　時間和琴聲交　錯　　　的　城

堡

Fine

分手快樂

Singer By 梁靜茹　Word By 姚若龍　&　Music By 郭文賢

Rhythm：Slow Soul ♩= 69
Key：Eb 4/4　Capo：降全音　Play：F 4/4

1. 本曲需將各弦降全音，彈出來才會跟原曲同Key。

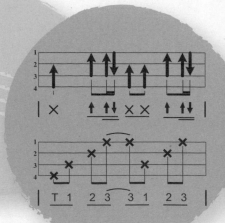

我　無法幫　妳　預言　委屈求　全　有沒有　用　　可是我多　麼　不捨　朋友愛　得　那麼　苦痛

愛　可以不　問　對錯　至少要喜悅感動　如果他　總為　別人撐　傘妳何苦　非為　他等　在雨中

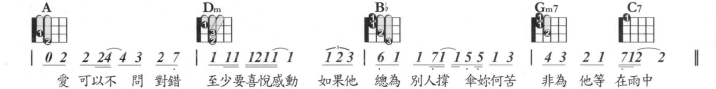

泡　咖啡讓　妳　暖手　想擋擋　妳　心口裡　的風　妳　卻想上　街　走走　吹吹冷　風　會清　醒得多

妳　說你不　怕　分手　只有點遺憾難過　情人節　就要來　了剩自己一　個其　實愛對了人情人節　每天都

過　　　分　手快樂　祝　妳快樂　妳可以　找到　更好的　不　想過冬　厭　倦沉重　就　飛去

熱帶的島嶼游泳分　手快樂　請　妳快樂　揮別錯的　才能和對的相　逢離開舊愛　像　坐慢車　看透徹了

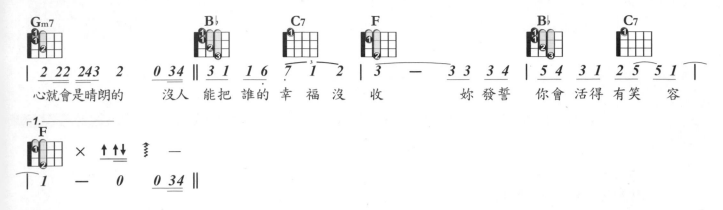

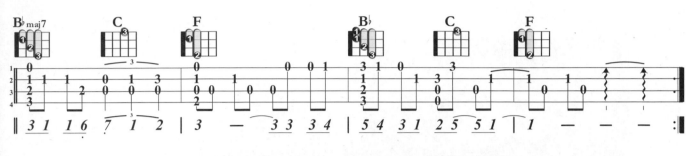

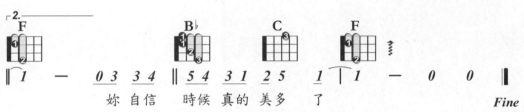

三指法

三指法是利用大拇指(T)、食指(1)、中指(2)來彈奏，大拇指則彈奏四、三弦，
做為三度音或五度音變化，食指則彈奏第二弦，中指彈奏第一弦(如下圖)。

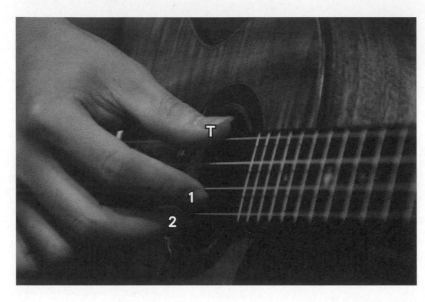

T:大拇指

1:食指

2:中指

範例一

範例二

練習一

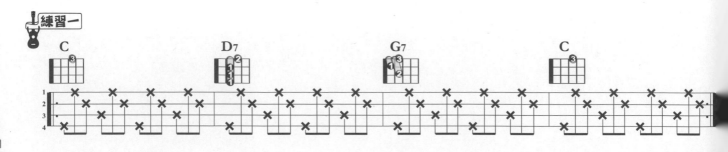

G 調 & Em 調音階與和弦

以G調的音名G做為Do在依自然大調音階的音程排列公式：
全全半全全全半重新排列出G調的音名

音程		全	全	半	全	全	全	半	
簡譜	1	2	3	4	5	6	7	1	
唱名	Do	Re	Mi	Fa	Sol	La	Si	Do	
音名	G	A	B	C	D	E	F#	G	

G調音程、音階、音名、簡譜對照

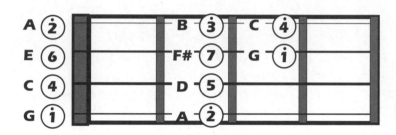

G major - E minor

● G調順階和弦：

由上例全全半全全全半的音程公式得到G調的音名排列依序為 G A B C D E F# G
再將大・小和弦帶入
　I・IV・V級為大三和弦
　II・III・VI級為小三和弦
　VII級為減和弦

　　所以我們可以得知順階和弦為
　　G（I）・Am（IIm）・ Bm（IIIm）・ C（IV）・D（V）・ Em（VIm）・F#dim7（VIIdim7）
　　和弦按法如下：

G	Am	Bm	C	D	Em	F#dim7

● 音階練習

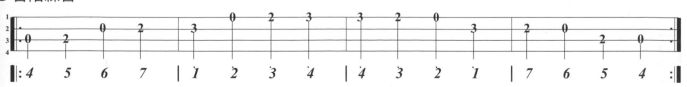

溫柔

Singer By 五月天　Word By 五月天阿信　&　Music By 五月天阿信

Rhythm：Slow Soul　♩= 74
Key：G 4/4　Capo：0　Play：G 4/4

1. 算是一首很經典的歌曲，彈奏部分不難，只需注意Bm的封閉和弦。
2. 橋段部份和弦較難，請努力地彈出來。

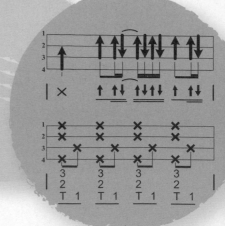

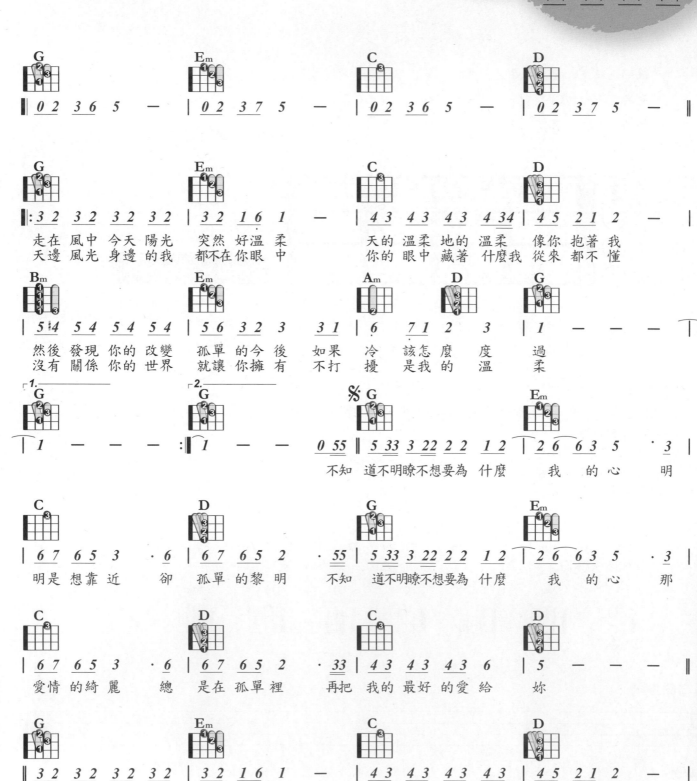

G
| 0 2 3 6 5 　 — |
Em
| 0 2 3 7 5 　 — |
C
| 0 2 3 6 5 　 — |
D
| 0 2 3 7 5 　 — ‖

G
‖: 3 2 3 2 3 2 3 2 |
走在 風中 今天 陽光
天邊 風光 身邊 的我
Em
| 3 2 1 6 1 　 — |
突然 好溫 柔
你的 眼中 藏著 什麼我
C
| 4 3 4 3 4 3 4 34 |
天的 溫柔 地的 溫柔
D
| 4 5 2 1 2 |
像你 抱著 我
從來 都不 懂

Bm
| 5 4 5 4 5 4 5 4 |
然後 發現 你的 改變
沒有 關係 你的 世界
Em
| 5 6 3 2 3 |
孤單 的今 後
就讓 你擁 有
Am
| 3 1 | 6
如果 冷
不打
D
| 7 1 2 3 |
該怎 麼 度 過
擾 是我 的 溫 柔
G
| 1 — — — ↑

1.
G
| 1 — — — :‖
2.
G
‖ 1 — — 0 55 ‖
不知 道
% G
| 5 33 3 22 2 2 1 2 |
不明瞭不想要為 什麼
Em
| 2 6 6 3 5 　 ·3 |
我 的 心 明

C
| 6 7 6 5 3 　 ·6 |
明是 想靠 近 卻
D
| 6 7 6 5 2 　 ·55 |
孤單 的黎 明 不知
G
| 5 33 3 22 2 2 1 2 |
道不明瞭不想要為 什麼
Em
| 2 6 6 3 5 　 ·3 |
我 的 心 那

C
| 6 7 6 5 3 　 ·6 |
愛情 的綺 麗 總
D
| 6 7 6 5 2 　 ·33 |
是 在孤 單裡 再把
C
| 4 3 4 3 4 3 6 |
我的 最好 的愛 給
D
| 5 — — — ‖
妳

G
‖ 3 2 3 2 3 2 3 2 |
不知 不覺 不情 不願
Em
| 3 2 1 6 1 　 — |
又到 巷子 口
C
| 4 3 4 3 4 3 4 3 |
我沒 有哭 也沒 有笑
D
| 4 5 2 1 2 　 — |
因為 這是 夢

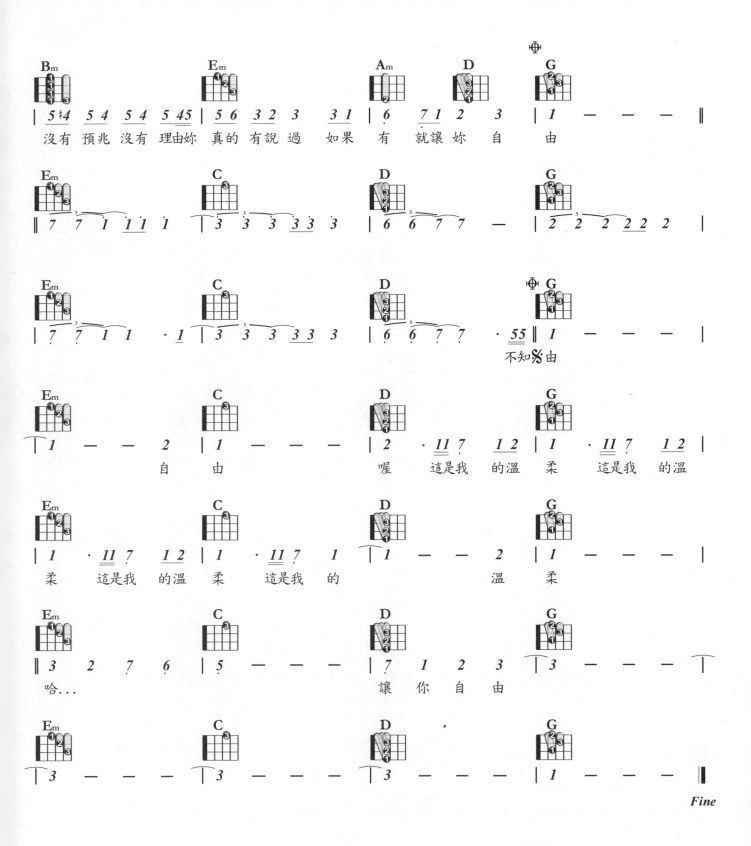

Better Man

Singer By Robbie Williams Word & Music By R.Williams/G.Chambers

Rhythm：Slow Soul ♩= 78
Key：Gb 4/4 Capo：1 Play：F 4/4

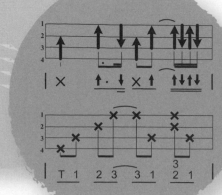

1. 注意節奏的切分音與掛留和弦的拍子。

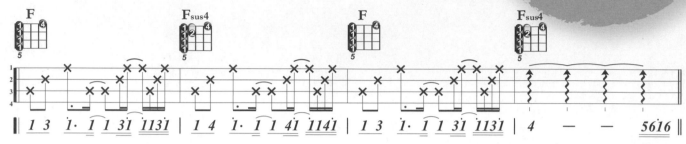

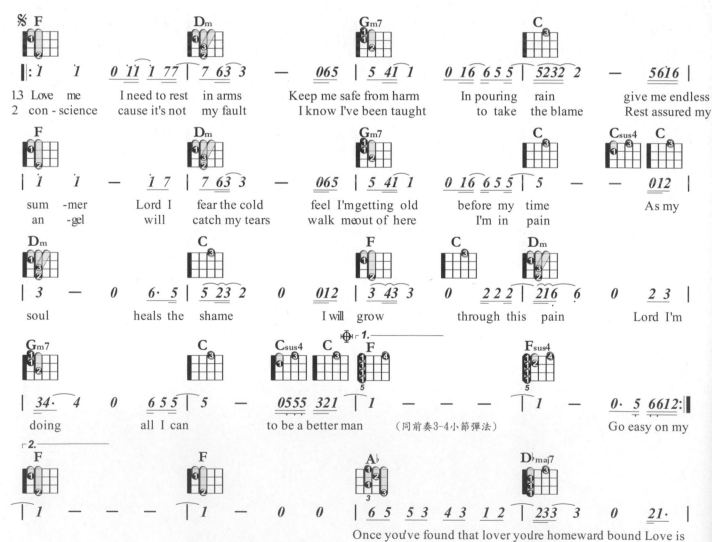

send some one to

% F Dm Gm7 C
‖: 1 1 0 11 1 77 | 7 63 3 — 065 | 5 41 1 0 16 655 | 5232 2 — 5616 |

13 Love me I need to rest in arms Keep me safe from harm In pouring rain give me endless
2 con - science cause it's not my fault I know I've been taught to take the blame Rest assured my

F Dm Gm7 C Csus4 C
| 1 1 — 1 7 | 7 63 3 — 065 | 5 41 1 0 16 655 | 5 — — 012 |

sum -mer Lord I fear the cold feel I'm getting old before my time As my
an -gel will catch my tears walk me out of here I'm in pain

Dm C F C Dm
| 3 — 0 6· 5 | 5 23 2 0 012 | 3 43 3 0 222 | 216 6 0 2 3 |

soul heals the shame I will grow through this pain Lord I'm

Gm7 C Csus4 C F Fsus4
| 34· 4 0 6 55 | 5 — 0555 321 | 1 — — — | 1 — 0· 5 6612 :‖

doing all I can to be a better man （同前奏3-4小節彈法） Go easy on my

2. F F A♭ D♭maj7
| 1 — — — | 1 — 0 0 | 6 5 5 3 43 12 | 233 3 0 21· |

Once you've found that lover you're homeward bound Love is

Cm7 Fm E♭ A♭ B♭m7 A♭ D♭maj7
| 233 3 0 21· | 216 6 — — | 6 5 5 3 43 12 | 233 3 0 21· |

all around Love is all around I know some have fallen on stony ground but love is

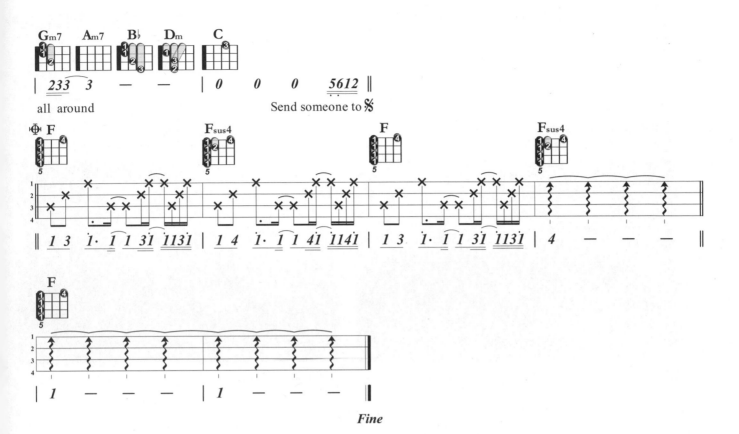

all around Send someone to 𝄋

Fine

悶音

此技巧在放克(Funk)音樂型態最常見，有種輕快又有力的節奏感。

譜例記號： ↑ 或 M（Mute）

1.左手悶音法

將左手手指輕輕放在琴弦上不壓按，
右手撥弦將會產生沒有音階的悶音。

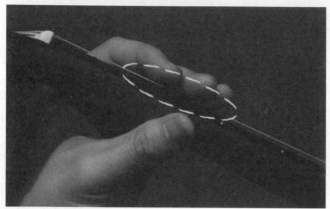

● 左手輕觸四弦，不須施力按壓

2.右手悶音法

將右手手掌側面輕壓放在下弦枕上面，
再以右手撥弦將會產生有音階的悶音。

● 右手手掌側面輕壓下弦枕

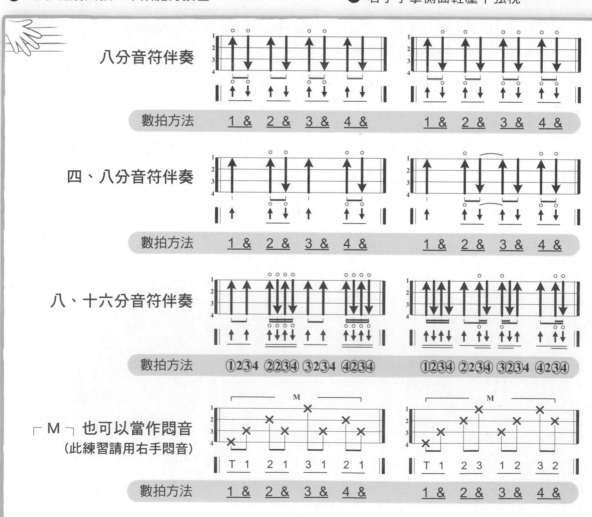

八分音符伴奏

數拍方法　1 & 2 & 3 & 4 &　1 & 2 & 3 & 4 &

四、八分音符伴奏

數拍方法　1 & 2 & 3 & 4 &　1 & 2 & 3 & 4 &

八、十六分音符伴奏

數拍方法　①②③④ ②②③④ ③②③④ ④②③④　①②③④ ②②③④ ③②③④ ④②③④

「M」也可以當作悶音
（此練習請用右手悶音）

數拍方法　1 & 2 & 3 & 4 &　1 & 2 & 3 & 4 &

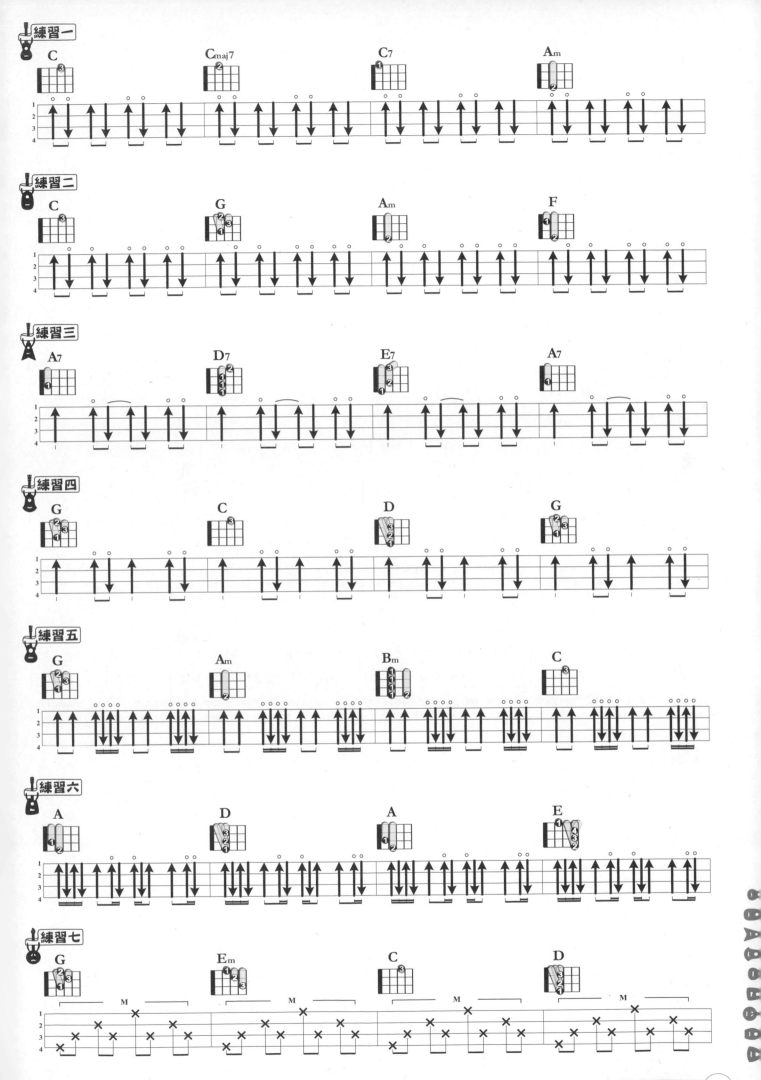

I'm Yours

Singer By Jason Marz Word By Jason Marz & Music By Jason Marz

Rhythm：Slow Soul ♩= 75
Key：B 4/4 Capo：各弦降半音 Play：C 4/4

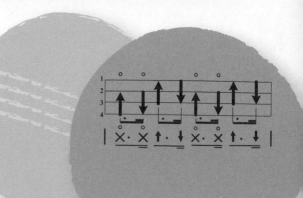

1. 曲子原為B調，將烏克麗麗降半音彈奏C調即可變為B調。
2. 刷節奏時反拍刷重些，全曲會更有味道。
3. 此曲悶音部份使用右手會較有味道。

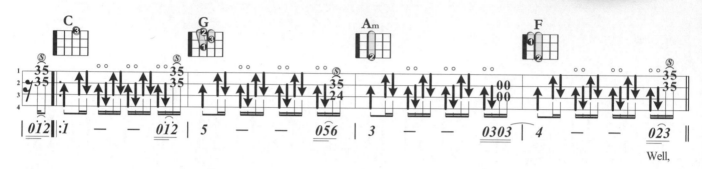

Well,

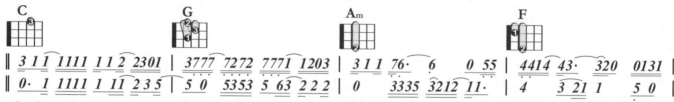

you done done me in ; you bet I felt it .I tried to be child,but you're so hot that I melted. I fell right through the cracks . Now I'm trying to get back. Before the
Well,open up your mind and see like me . Open up your plans and ,damn,you're free look into your heart and you'll find love, love, love, love,

cool done run out ,I'll be giving it my bestest,and nothing's gonna stop me but divine intervention .I reckon it's again my trun to win some or learn some.But
listen to the music of the moment;people dance and sing. We're justoe big family, and it's our godforsaken right to be loved , loved, loved, loved,

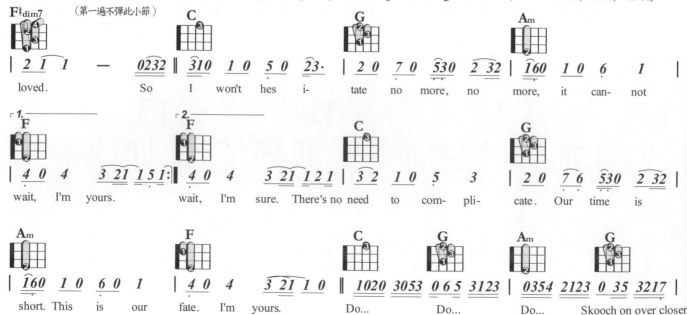

loved. So I won't hes i- tate no more, no more, it can- not

wait, I'm yours. wait, I'm sure. There's no need to com- pli- cate. Our time is

short. This is our fate. I'm yours. Do... Do... Do... Skooch on over closer

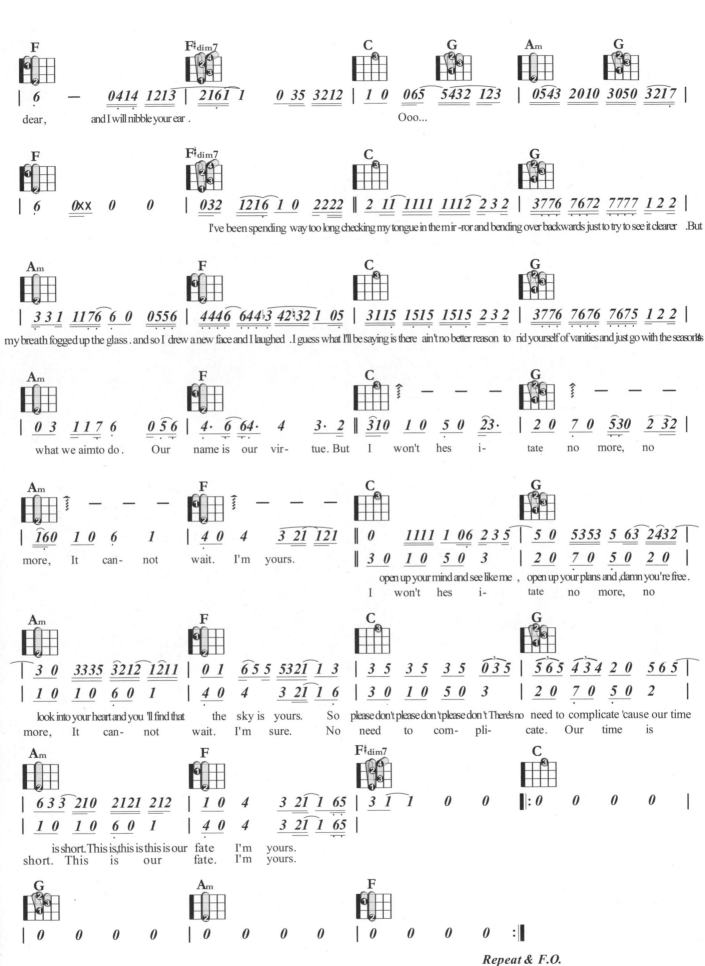

星空

Singer By 五月天　Word By 五月天阿信　&　Music By 石頭

Rhythm：Slow Soul ♩= 84
Key：F 4/4　Capo：0　Play：F 4/4

1. 此首是練習右手悶音的好曲子，請多加練習。
2. 主歌UKE 1伴奏為悶音，UKE 2為TAB譜中的分解和弦。

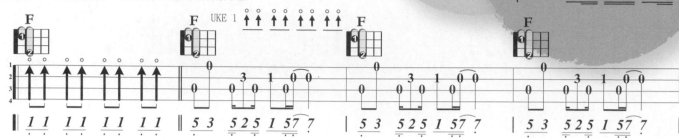

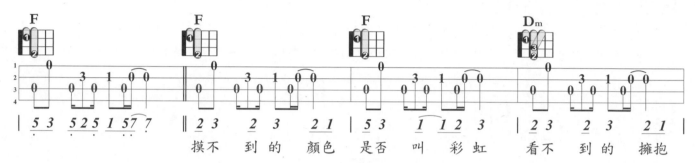

摸不到的顏色　是否叫彩虹　看不到的擁抱

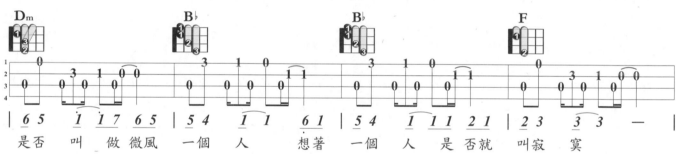

是否叫做微風　一個人　想著一個人　是否就叫寂寞

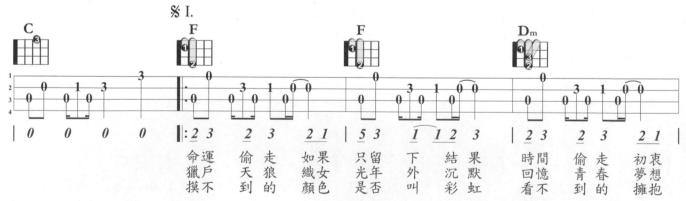

命運　偷走　如果　只留下　結果　時間　偷走　初衷想
獵戶　偷天　織女顏色　是否　外叫彩虹　回憶　偷青　到的擁
摸不　到的　顏色　是否　叫　彩虹　看不　到的　擁抱

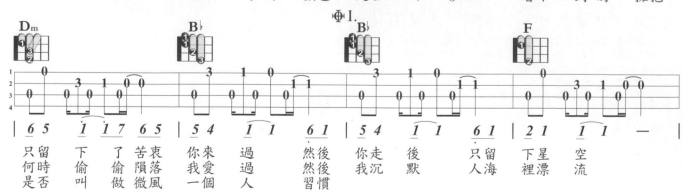

只留下了苦衷　你來過　然後你走後　只留下星空
何時偷偷隕落　我愛過　然後我沉默　人海裡漂流
是否叫做微風　一個人　然後我習慣

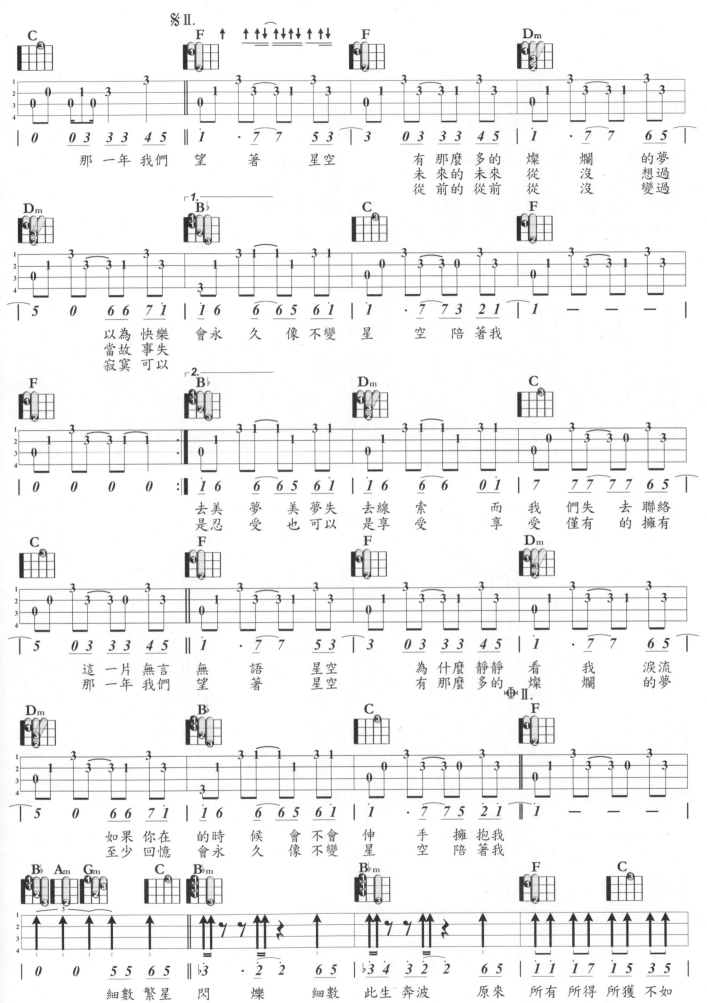

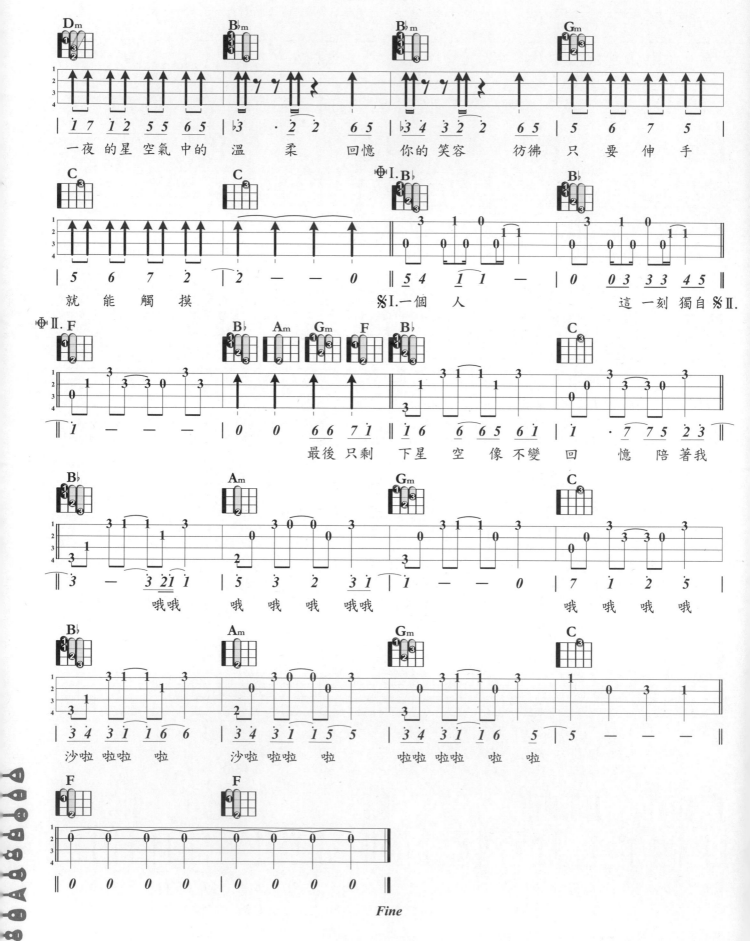

A調 & F#m 調音階與和弦

以A調的音名A做為Do在依自然大調音階的音程排列公式：
全全半全全全半重新排列出A調的音名

音程		全	全	半	全	全	全	半	
簡譜	1	2	3	4	5	6	7	1	
唱名	Do	Re	Mi	Fa	Sol	La	Si	Do	
音名	A	B	C#	D	E	F#	G#	A	

A調音程、音階、音名、簡譜對照

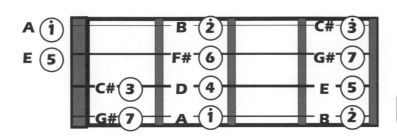

A major - F# minor

◯ A調順階和弦：

由上例全全半全全全半的音程公式得到A調的音名排列依序為 A B C# D E F# G# A

再將大・小和弦帶入

　Ⅰ・Ⅳ・Ⅴ級為大三和弦

　Ⅱ・Ⅲ・Ⅵ級為小三和弦

　Ⅶ級為減和弦

所以我們可以得知順階和弦為
A（Ⅰ）・Bm（Ⅱm）・C#m（Ⅲm）・D（Ⅳ）・E（Ⅴ）・F#m（Ⅵm）・G#dim7（Ⅶdim7）
和弦按法如下：

A	Bm	C#m	D	E	F#m	G#dim7

◯ 音階練習

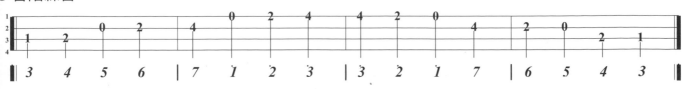

天后

Singer By 陳勢安　Word By 彭學彬　&　Music By 彭學彬

Rhythm：Slow Soul ♩ = 80
Key：A 4/4　Capo：0　Play：A 4/4

1. 前奏有編出雙烏克麗麗的合奏，第二把UKE把位較高需要23吋
 以上的琴來彈奏。

2. 第二次間奏為A調轉F#調，和弦較多封閉和弦，該是訓練手指
 的時候了。

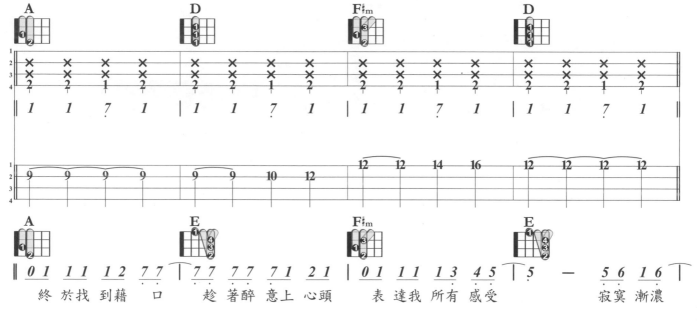

A　　　　　　D　　　　　　F#m　　　　　D

| 1　1　7̣　1 | 1　1　7̣　1 | 1　1　7̣　1 | 1　1　7̣　1 |

A　　　　　　D　　　　　　F#m　　　　　D

| 1　1　7̣　1 | 1　1　7̣　1 | 1　1　7̣　1 | 1　1　7̣　1 |

9 9 9 9　9 9 10 12　12 12 14 16　12 12 12 12

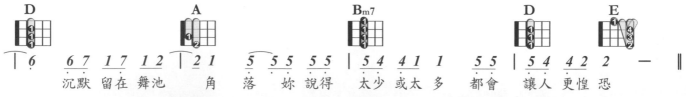

A　　　　　E　　　　　　F#m　　　　　E

‖ 0 1　1 1　1 2　7̣ 7̣ | 7̣ 7̣　7̣ 7̣　7̣ 1　2 1 | 0 1　1 1　1 3　4 5 | 5　—　5 6　1 6 ‖

終 於 找 到 藉　口　　趁 著 醉 意 上 心 頭　　表 達 我 所 有 感 受　　　寂 寞 漸 濃

D　　　　　A　　　　　Bm7　　　　　D　　　E

| 6̣　6̣ 7̣　1 7̣　1 2 | 2 1　5 5　5 5　5 5 | 5 4　4 1　1　5 5 | 5 4　4 2　2　— ‖

沉 默 留 在 舞 池　角　落　妳 說 得 太 少 或 太 多　都 會　讓 人 更 惶 恐

A　　　　　E　　　　　　F#m　　　　　E

‖: 0 1　1 1　1 2　7̣ 7̣ | 7̣ 7̣　7̣ 7̣　7̣ 1　2 1 | 0 1　1 1　1 6　1 3 | 3　·3 3 2　1 6 ‖

誰 任 由 誰 放　縱　　誰 會 先 讓 出 自 由　　最 後 一 定 總 是 我　　雙　腳 懸 空

推 開 蒼 白 的　手　　推 開 蒼 白 的 廝 守　　不 管 妳 有 多 麼 失 措　　別　再 叫 我

D　　　　　A　　　　　B7　　　　Bm7　　　　E

| 6̣　6̣ 7̣　1 7̣　1 2 | 2 3　2 1　1 1　2 3 | 1 6　1 6　1 2　3 3 | 2　0 5 4 3　4 3 ‖

在 妳 冷 酷 熱 情　間 遊 走　被 侵 佔　所 有 還 要　笑 著 接 受　　我 嫉 妒 妳 的

心 軟 是 最 致 命　的 脆 弱　我 明 明　都 懂 卻 仍　拼 命 效 忠

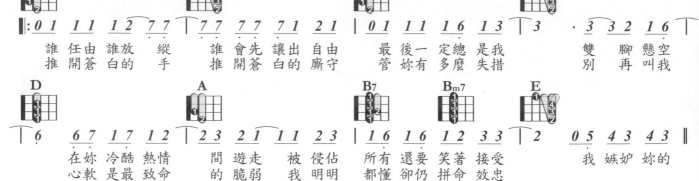

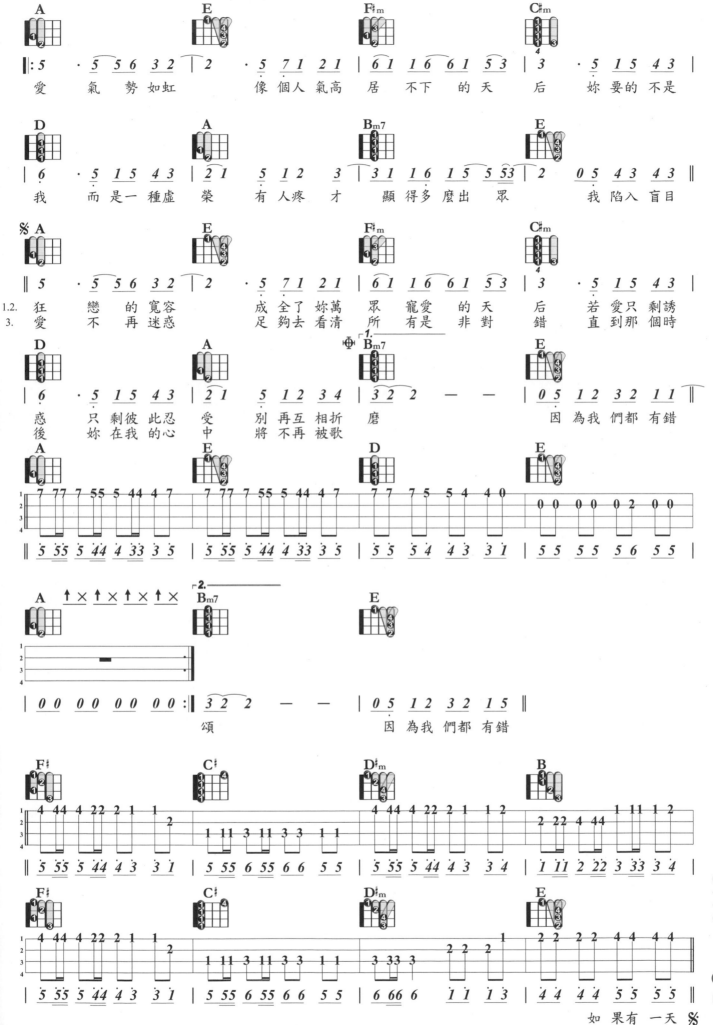

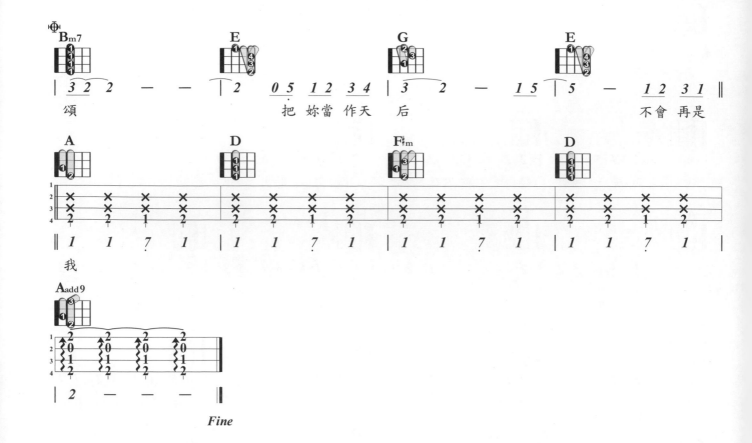

今天妳要嫁給我

Singer By 陶喆+蔡依林 Word By 陶喆+娃娃 & Music By 陶喆

Rhythm：Slow Soul ♩= 91

Key：A 4/4 Capo：0 Play：A 4/4

1. 前奏有搥‧勾弦的技巧，可先參考後面搥‧勾弦的技巧彈奏。
2. 整首歌的和弦伴奏如同前奏，將前奏彈好整首彈唱就不是問題了。

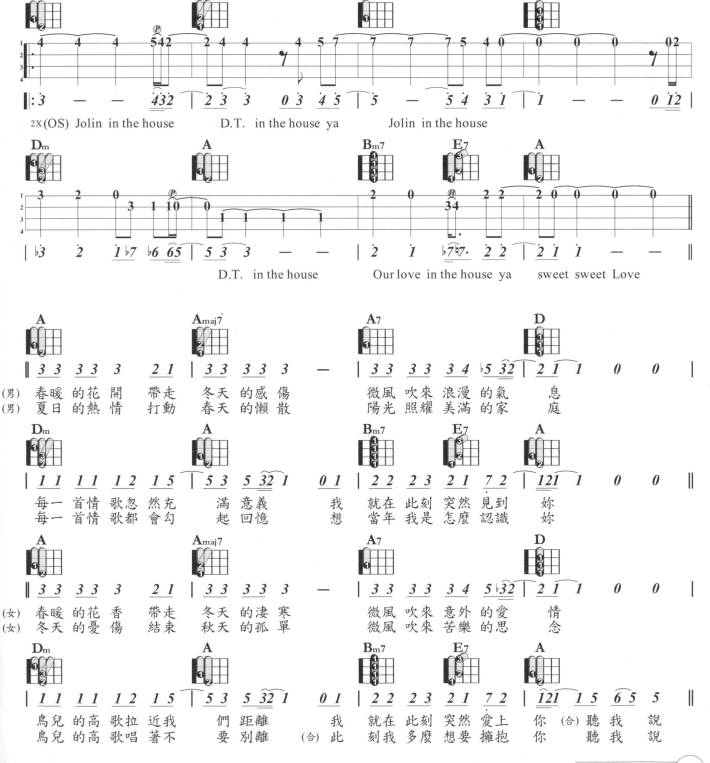

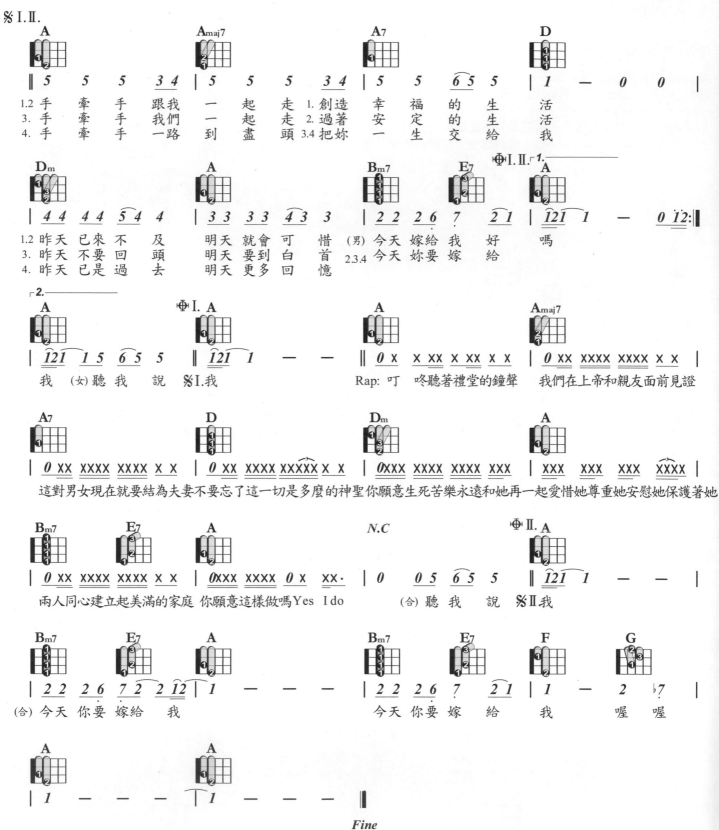

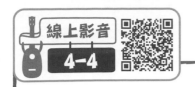

搥弦

搥弦音以圖一為範例

(圖一)

左手食指按壓第一弦第一格,再以右手撥第一弦,
發出聲音後左手無名指瞬間按壓第三格(食指不需要放開)。

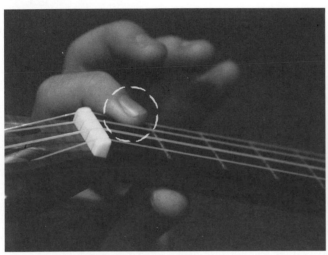

● 左手食指按壓第一弦第一格。

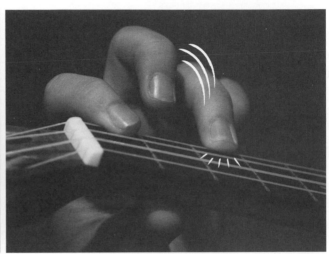

● 左手無名指迅速垂直按壓第三格。

範例一

範例二

練習一

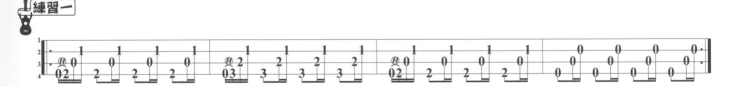

練習二

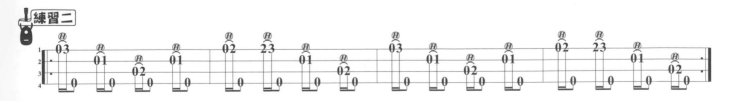

練習三

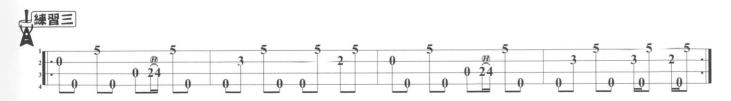

那些年

Singer By 胡夏 Word By 九把刀 & Music By 木村充利

Rhythm：Slow Soul ♩= 78

Key：F 4/4 Capo：0 Play：F 4/4

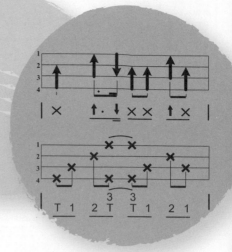

1. 此曲為2011年最為火紅的電影主題曲(那些年，我們一起追的女孩)。
2. 前‧間‧尾奏都幫琴友編出來了，注意該往上撥的地方不要撥錯。

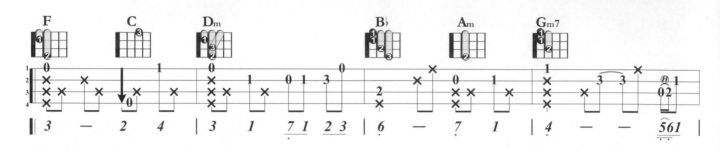

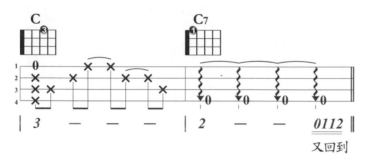

又回到

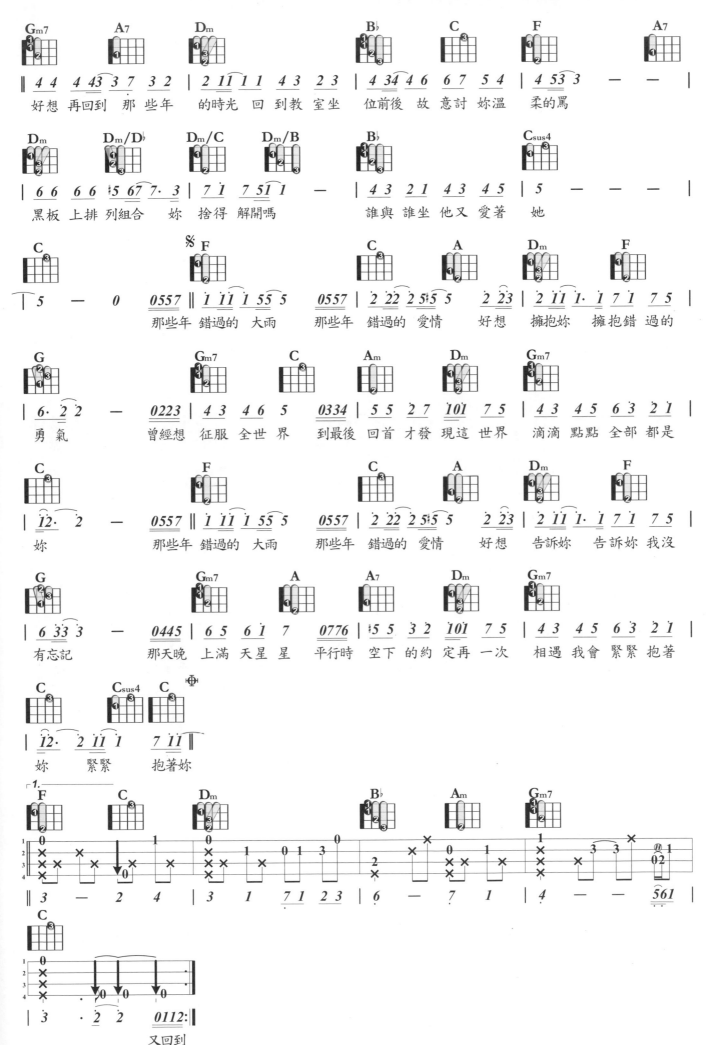

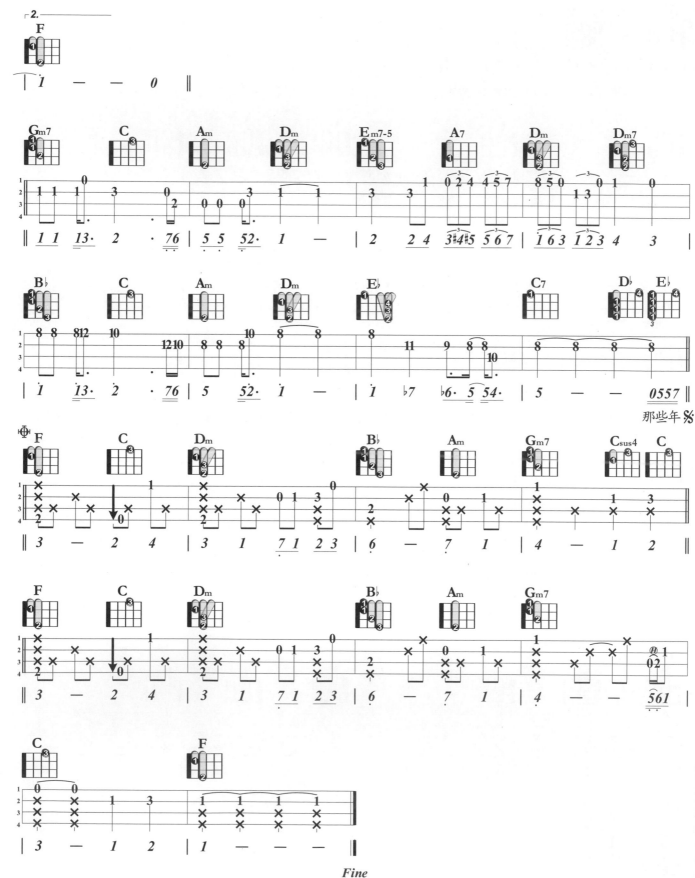

那些年 ℅

晴天

Singer By 周杰倫　Word By 周杰倫　&　Music By 周杰倫

Rhythm：Slow Soul　♩= 69

Key：G 4/4　Capo：0　Play：G 4/4

1. 原曲前奏為木吉他伴奏，筆者將它改為烏克麗麗，手指會有點擴張，並注意搥弦的地方。

2. 主歌轉副歌為小調轉大調，為近系轉調的例子。

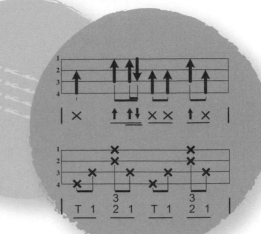

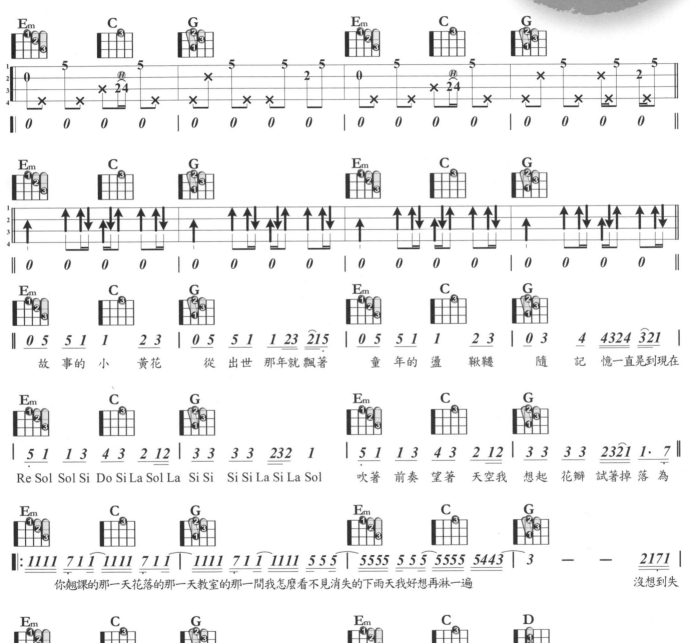

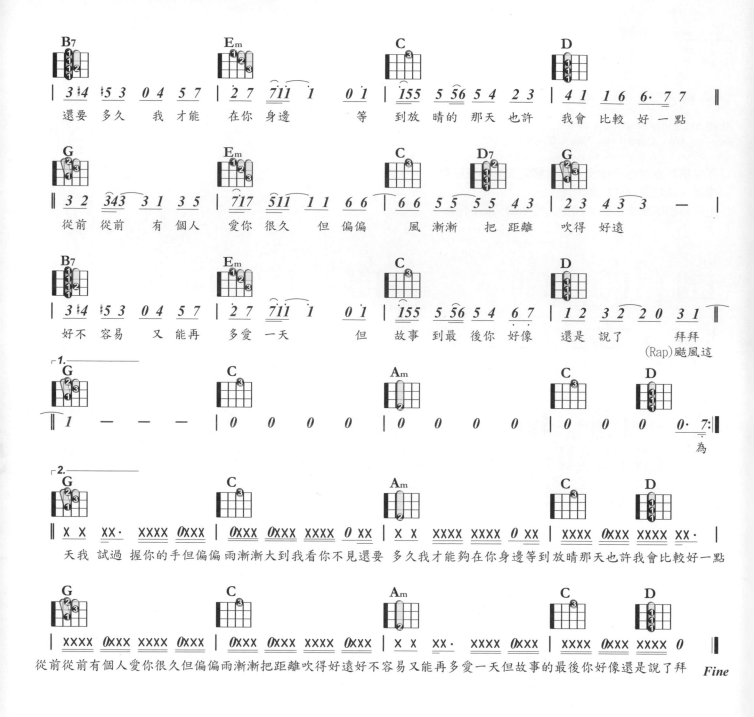

勾弦

勾弦音以圖一為範例

(圖一)

左手無名指按壓第一弦第三格，同時食指也按壓第一格，
再以右手撥第一弦發出聲音後左手無名指在瞬間往下勾。

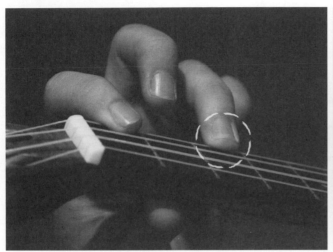

● 左手無名指按壓第一弦第三格。

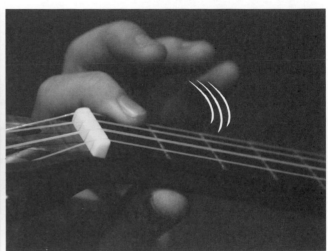

● 撥弦後無名指瞬間往下勾。

練習一

練習二

練習三

連續搥勾弦練習

Tears In Heaven

Singer By Eric Clapton **Word By** Eric Clapton & **Music By** Eric Clapton

Rhythm：Slow Soul ♩= 76
Key：A→C→A 4/4　**Capo**：0　**Play**：A→C→A 4/4

1. 此曲子為吉他之神Eric Clapton紀念兒子意外墜樓身亡而寫下的名曲。
2. 考驗玩家的搥勾弦的技巧，練起來相信很多吉他手也會為你喝采。

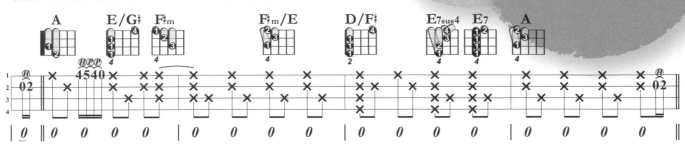

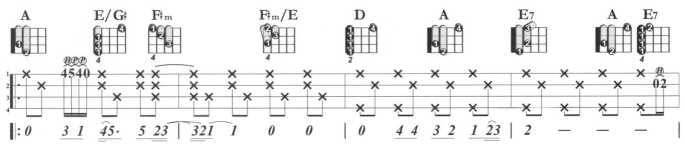

Would you know my name
Would you hold my hand

If I saw you in hea -ven
If I saw you in hea -ven

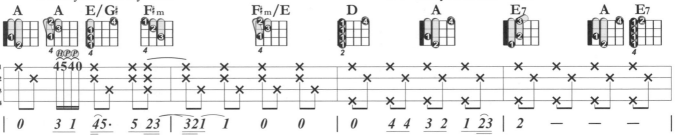

Would it be the same
Would you help me stand

If I saw you in hea -ven
If I saw you in hea -ven

I must be strong and car -ry on I Know
I'll find my way through night and day I Know

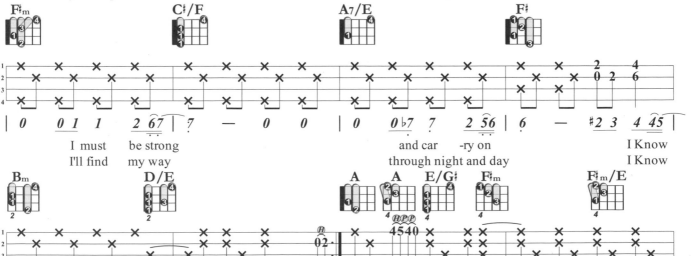

I don't be-long here in hea -ven
I just can't stay here in hea

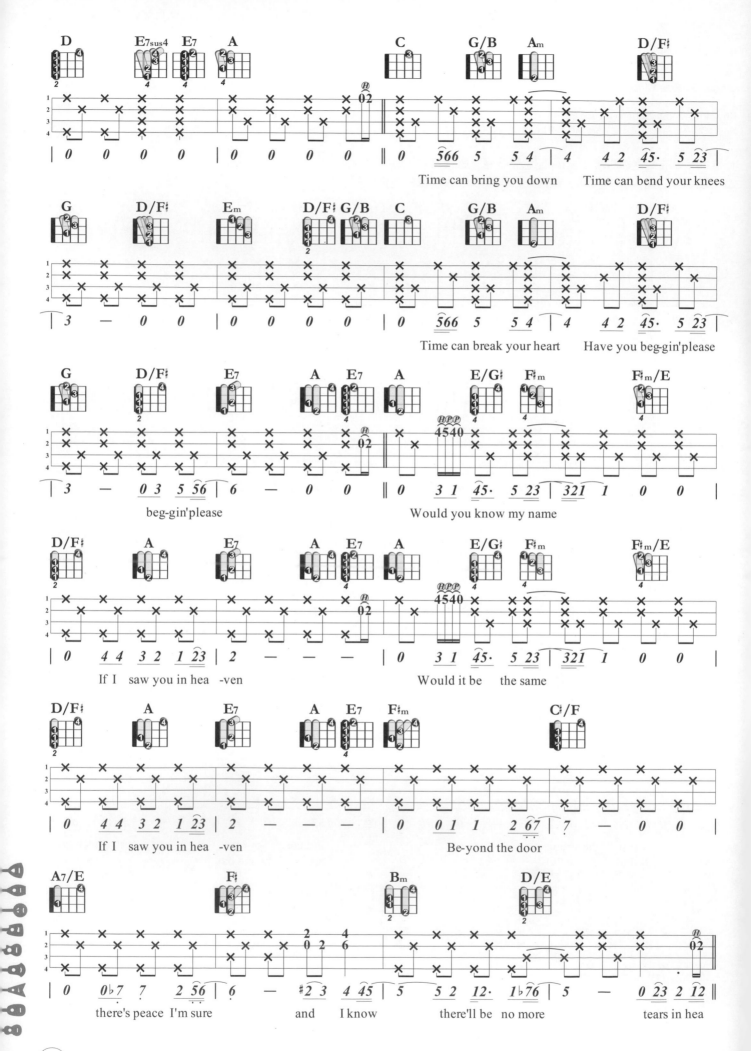

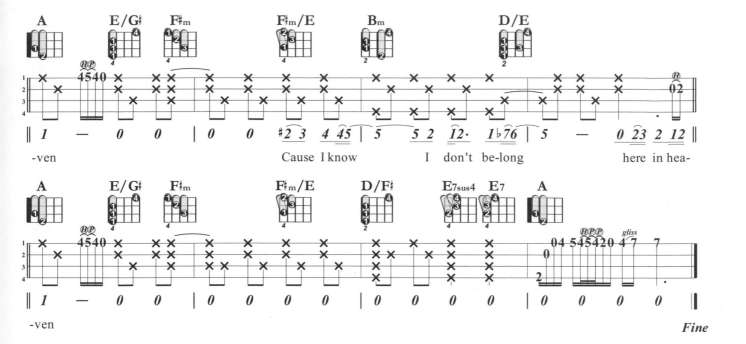

‖ 1 — 0 0 | 0 0 #2̂ 3 4̂ 4̂5̂ | 5 5̂ 2 1̂2̂· 1̂♭7̂6̂ | 5 — 0 2̂3̂ 2 1̂2̂ ‖

-ven Cause I know I don't be-long here in hea-

‖ 1 — 0 0 | 0 0 0 0 | 0 0 0 0 | 0 0 0 0 ‖

-ven *Fine*

我不會喜歡你

Singer By 陳柏霖　Word By 徐譽庭+張孟晚　&　Music By 陳柏霖+王宏恩

Rhythm：Slow Soul　♩= 96

Key：F#m 4/4　Capo：各弦降半音　Play：Gm 4/4

1. 2011年最夯的偶像劇我可能不會愛妳中的插曲，劇中就是李大仁用烏克麗麗所彈，也造成了一股旋風。

2. 本曲需將各弦降半音，彈出來才會跟原曲同Key。

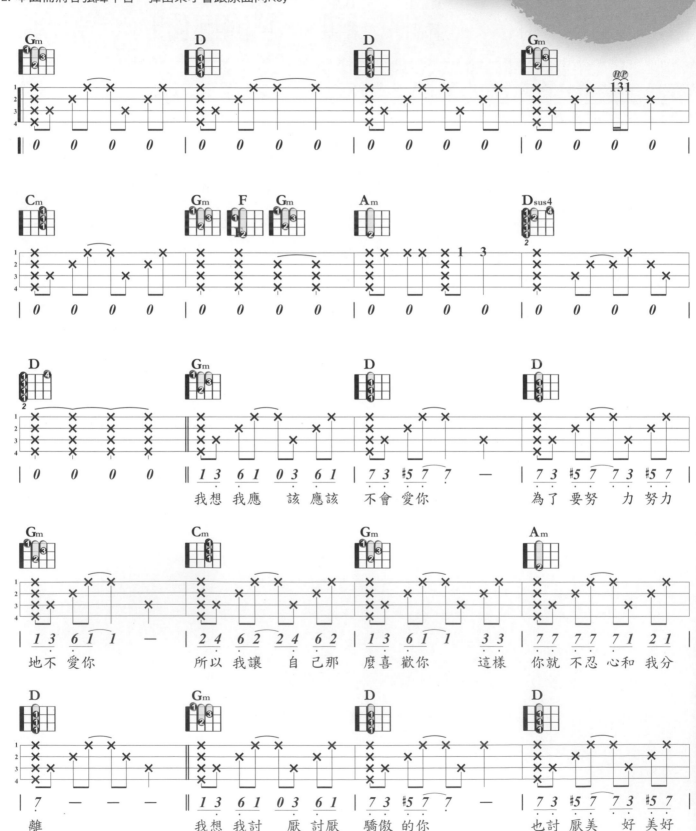

歌詞：

我想 我應 該應該 不會 愛你　　為了 要努 力 努力

地不 愛你　　所以 我讓 自 己 那 麼喜 歡你 　這樣 你就 不忍 心和 我分

離　　我想 我討 厭 討厭 驕傲 的你 　　也討 厭美 好 美好

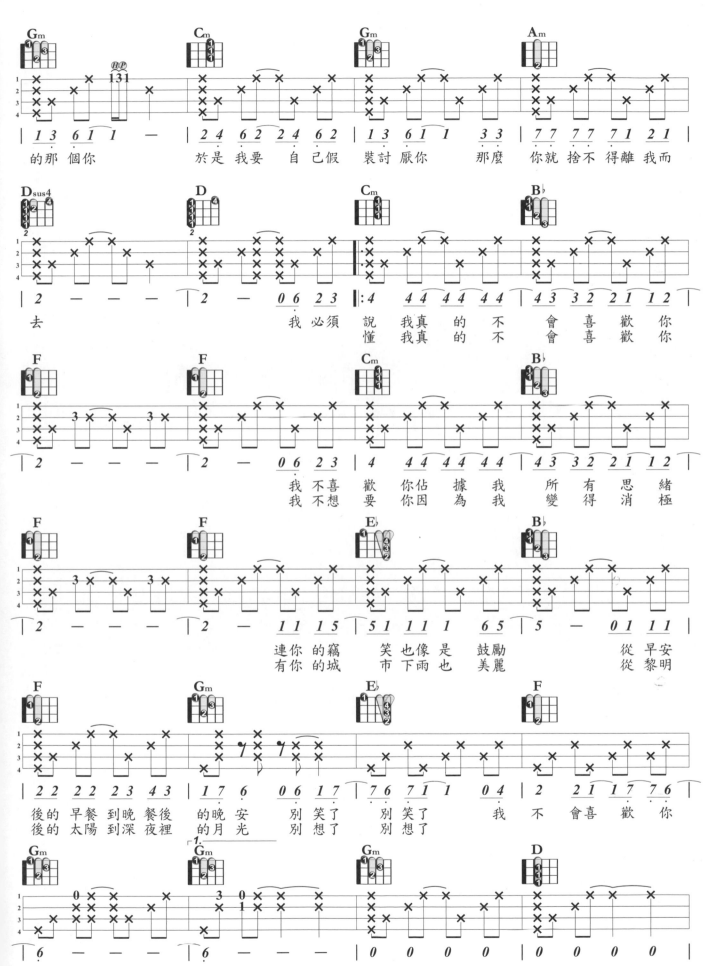

打板

這種技巧在佛朗明哥吉他演奏是很常看見的手法，
打板的手法經常用於Bassa Nova 拉丁音樂或Folk Rock 。

譜例記號： X

右手撥弦後將右手或Pick敲擊於琴身面板上。(如圖一、圖二)

（圖一）右手撥弦。

（圖二）往琴身敲打。

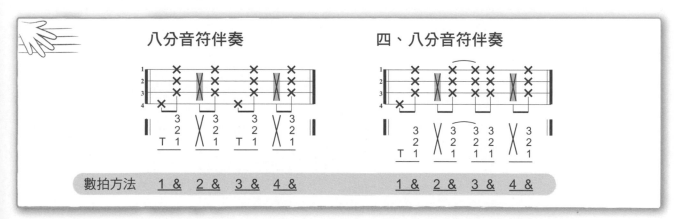

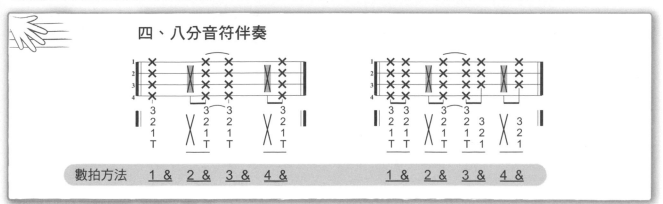

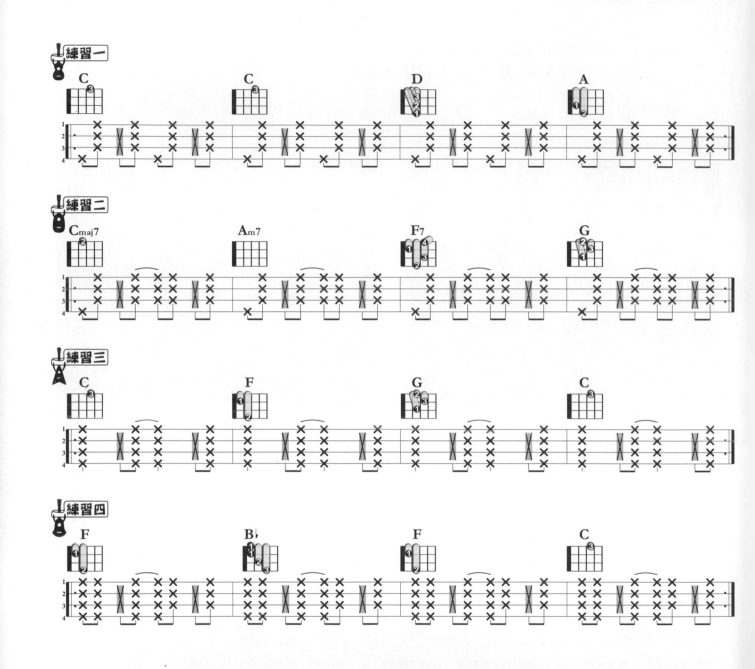

海洋

Singer By 陳建年　Word By 陳建年 & Music By 陳建年

Rhythm：Slow Soul　♩ = 76

Key：A→C→A 4/4　Capo：0　Play：A→C→A 4/4

1. 金曲獎最佳專輯，彈這首歌會感覺正在海邊吹著風很舒服的感覺。
2. 打板與搥‧勾弦的技巧頗多，盡量開著節拍器把拍子彈穩。

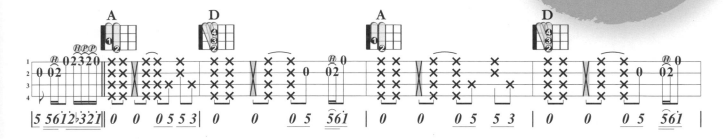

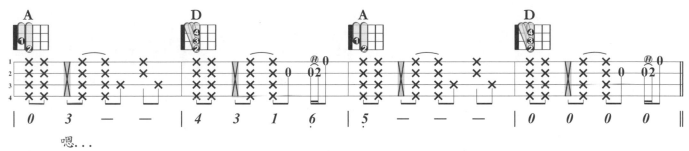

嗯...

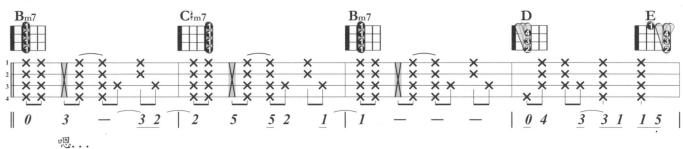

嗯...

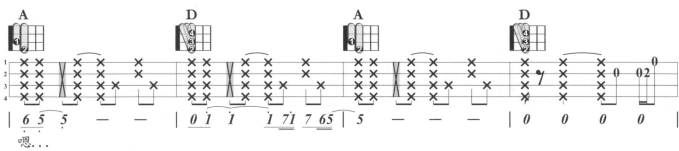

嗯...

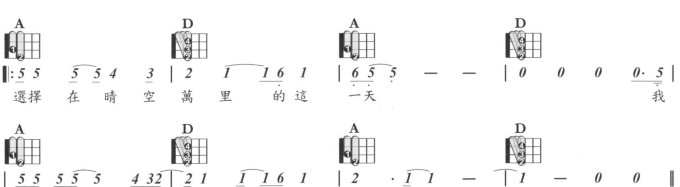

選擇　在　晴　空　萬　里　的　這　一　天

我

背著　釣竿　獨自　走　到　了　東　海　岸

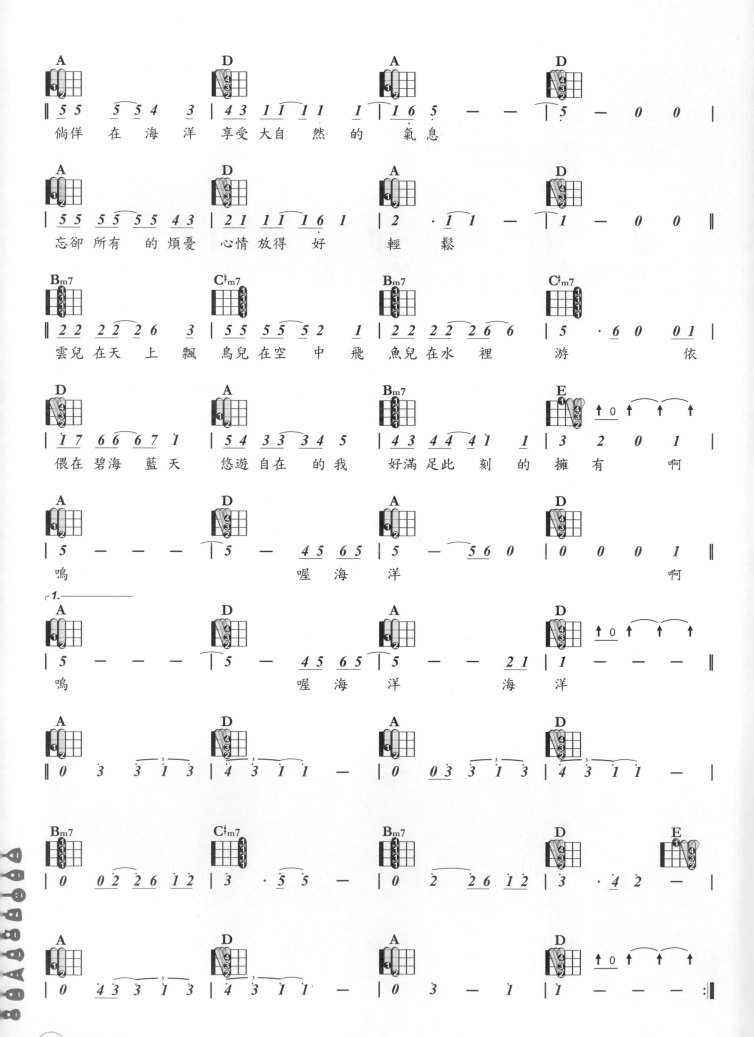

情非得已

Singer By 庾澄慶　Word By 張國祥　&　Music By 湯小康

Rhythm：Slow Soul ♩= 108
Key：C→D 4/4　Capo：0　Play：C→D 4/4

1. 這首應該是打板中的國歌了，請努力的練好他吧。
2. 前奏有些切分音，請努力的跟節拍器。
3. 後半段有轉為D調，初學可先跳過。

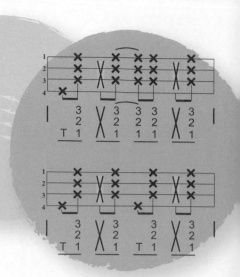

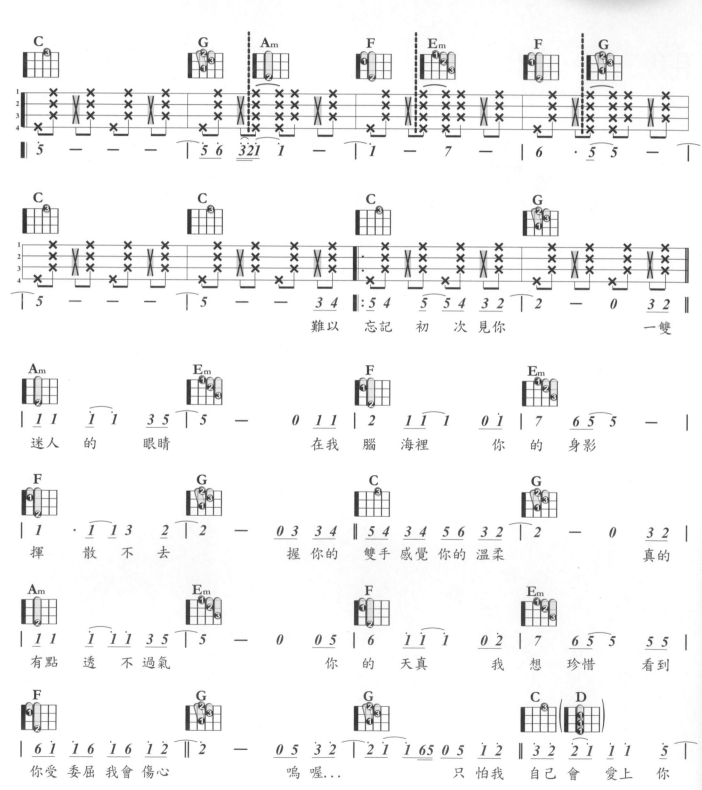

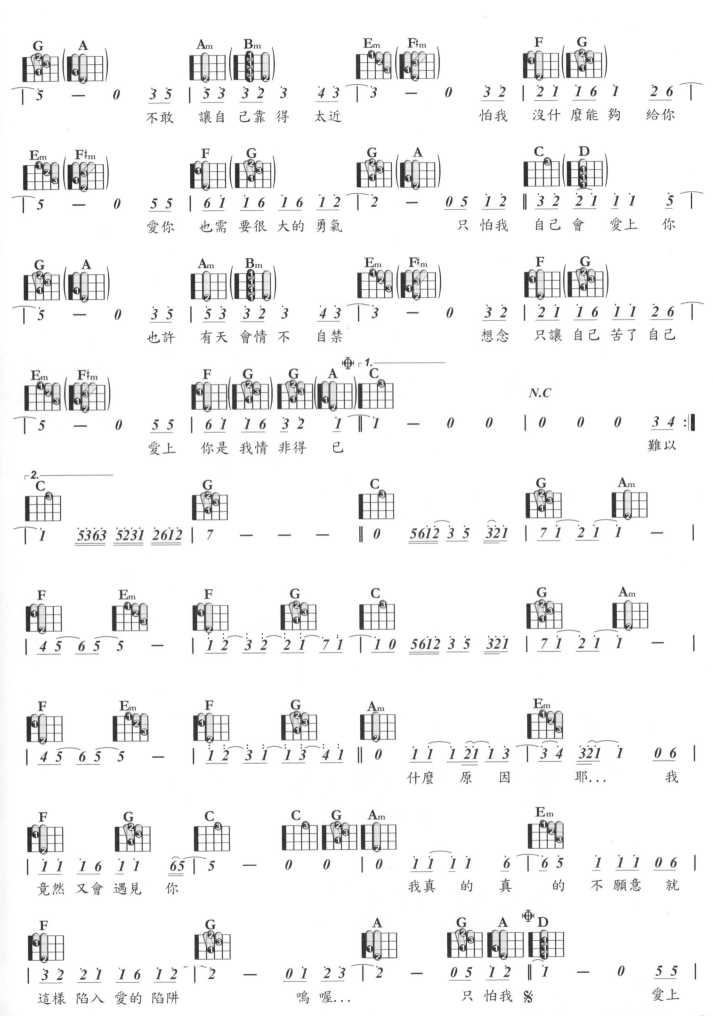

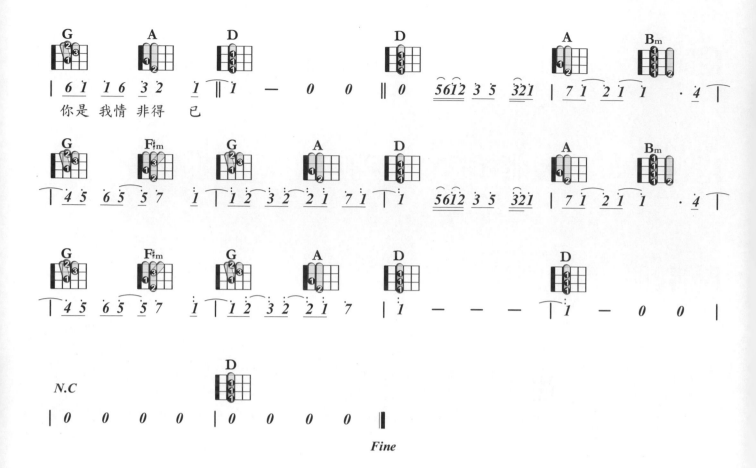

你是 我情 非得 已

顫 音

顫音彈奏法有很多的詮釋方式，大部分可分為Picking和Finger。
Picking彈法較為簡單，只需要一片Pick上下快速撥弦（如圖一、二）
若是玩家大拇指或食指有留指甲也可當作Pick來撥弦。

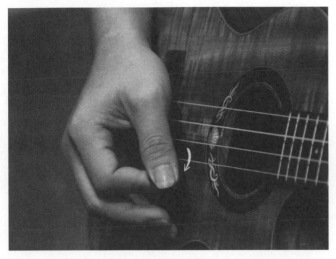

（圖一）下撥為 ⊓

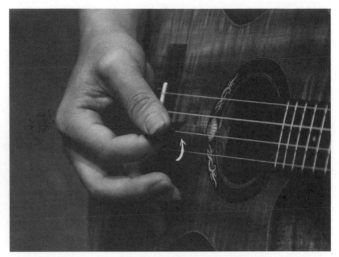

（圖二）下撥為 ∨

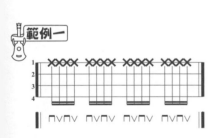

範例一

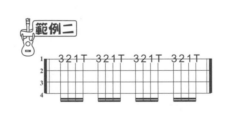

範例二

練習一

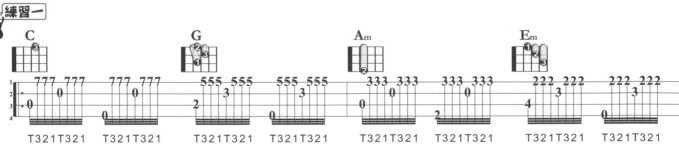

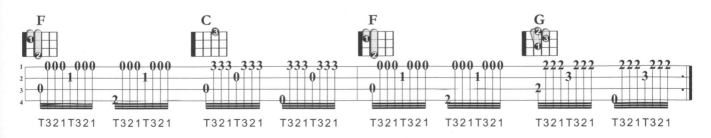

泛音

泛音的特色為彈出後出現很像鐘聲，適時在歌曲中加入泛音，會增加彈奏音樂的表情。
此種技巧可分為自然泛音與人工泛音。

譜例記號：◇ (Harm)

自然泛音使用左手輕觸在7或12格中的琴衍上方，
彈奏後左手須立即離開弦。

人工泛音為左手按壓你所要的音階，
再以右手依照泛音原理即可彈出你所想要的泛音。

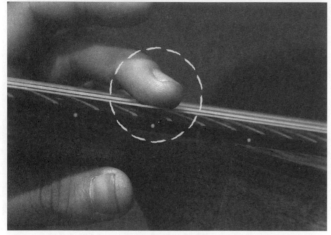

(圖一)手指輕觸12格不須施力按壓。

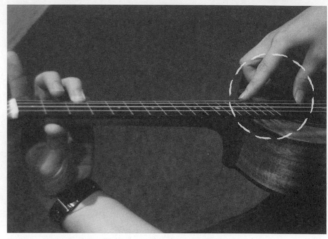

(圖二)左手按壓第三格，右手食指輕觸15
格，再以大姆指撥弦。

自然泛音練習

練習一

練習二

人工泛音練習

練習三

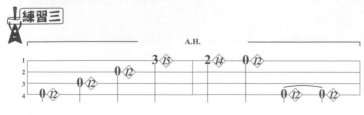

練習四

滑弦

滑弦音以圖一為範例

(圖一)

左手食指按壓第一弦第一格,再以右手撥第一弦,
發出聲音後左手食指瞬間滑至第三格(食指必須壓緊)。

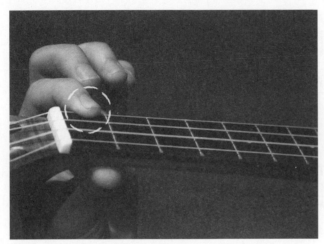

● 左手食指按壓第一弦第一格。

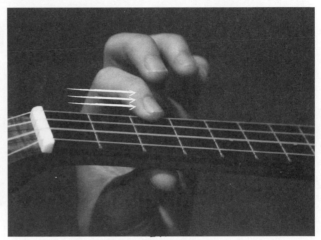

● 撥弦後食指緊壓滑至第三格。

範例一

範例二

練習一

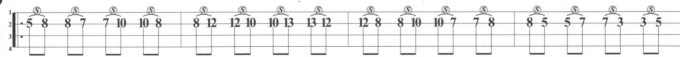

練習二

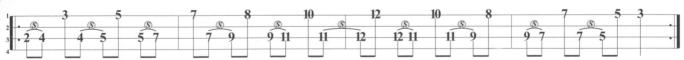

練習三

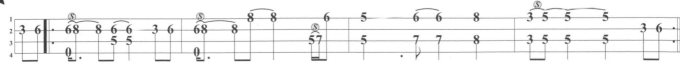

小薇

Singer By 黃品源　Word By 阿弟　&　Music By 阿弟

Rhythm：Slow Soul　♩= 78
Key：C 4/4　Capo：0　Play：C 4/4

1. 前奏的滑音要到位，不然會失去原曲的感覺。

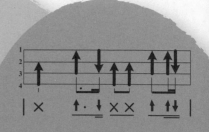

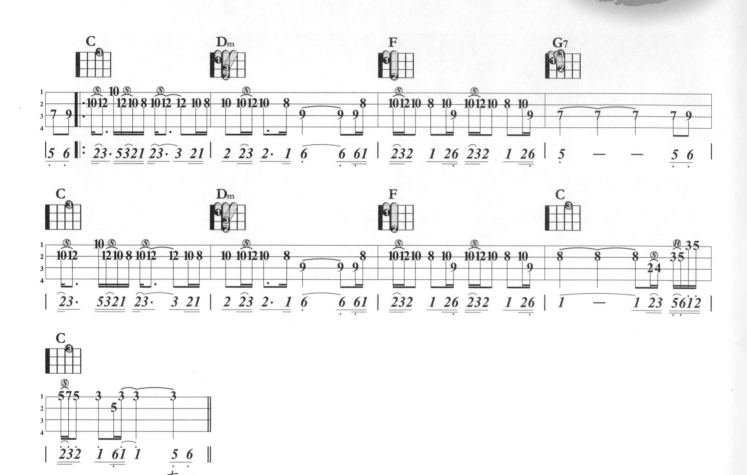

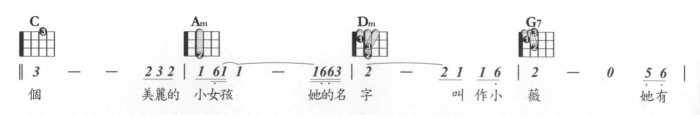

有一

個　　　　美麗的　小女孩　　她的名　字　　　叫作小　薇　　　她有

雙　　　　溫柔的　眼睛　　她悄　悄　　　　偷走我的　心　　　小薇

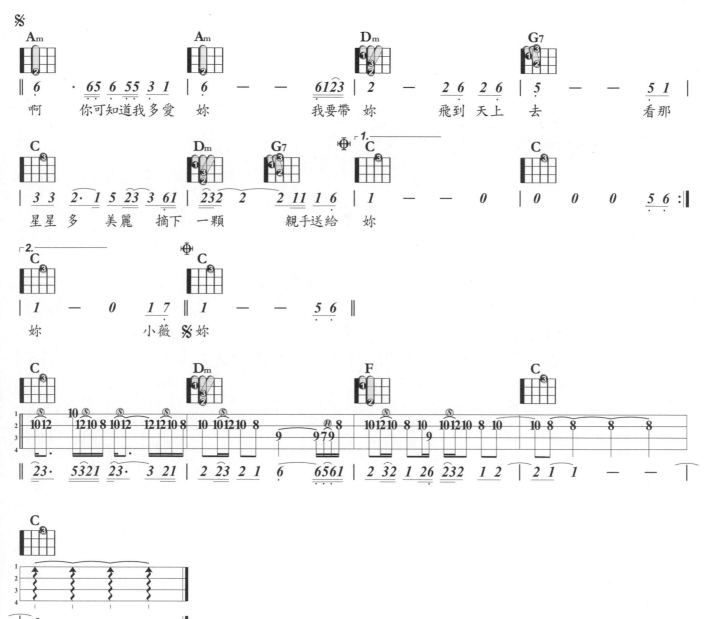

Fine

天使

Singer By 五月天　Word By 五月天阿信　&　Music By 五月天阿信

Rhythm：Slow Soul　♩ = 72
Key：D 4/4　Capo：2　Play：C 4/4

1. 前奏、間奏1、尾奏都是相同的旋律。
2. 筆者將前奏加入了滑弦的技巧，也多多注意滑弦的拍子。

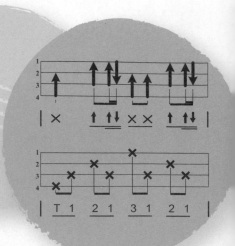

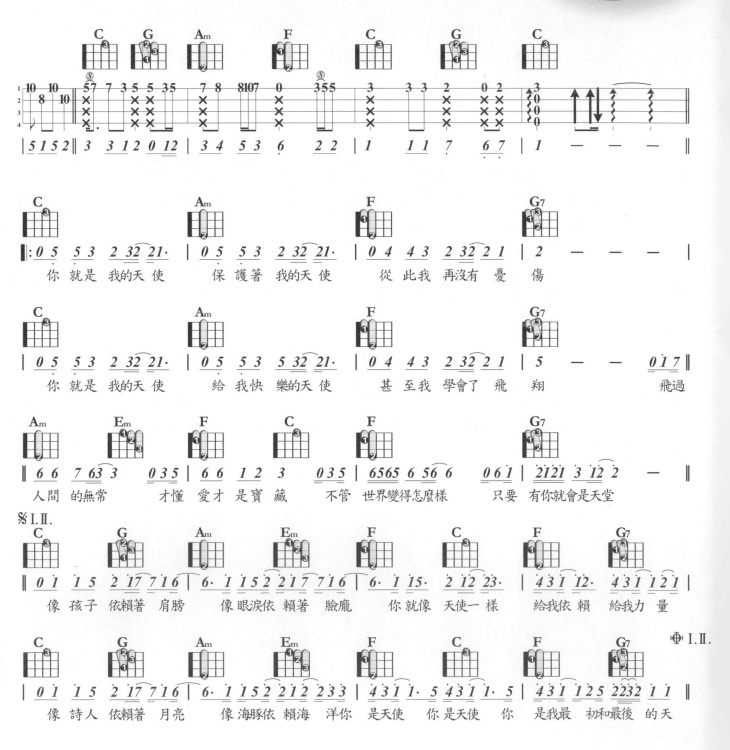

你　就是　我的天　使　　保　護著　我的天　使　　從　此我　再沒有　憂　傷

你　就是　我的天　使　　給我　快　樂的天　使　　甚至　我　學會了　飛　翔　　　　　飛過

人間　的無常　　　才懂　愛才　是寶藏　　不管　世界變得怎麼樣　　只要　有你就會是天堂

像　孩子　依賴著　肩膀　　像眼淚依　賴著　臉龐　你就像　天使一　樣　給我依賴　給我力　量

像　詩人　依賴著　月亮　　像海豚依　賴海　洋你　是天使　你是天使　你　是我最　初和最後　的天

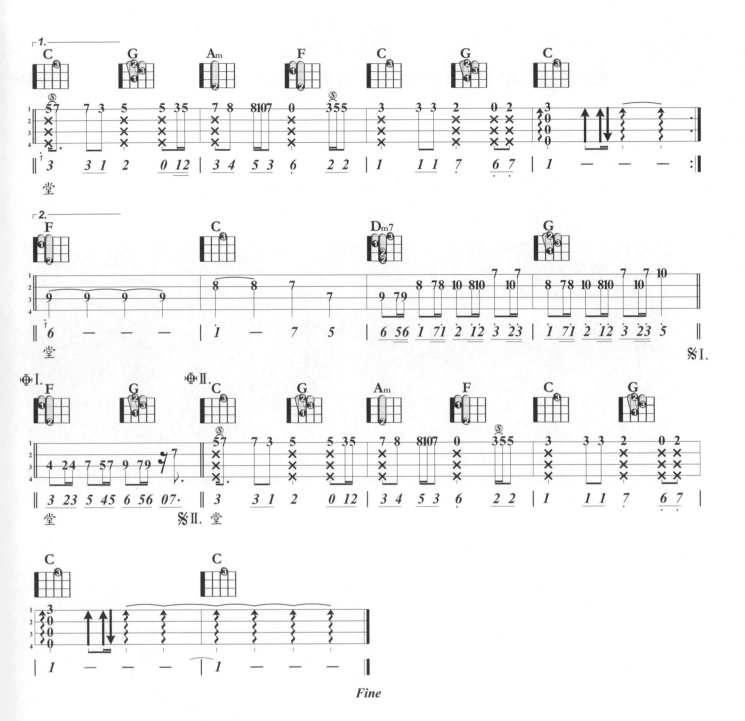

推弦

推弦音以圖一為範例

（圖一）

彈奏一個音後把左手按著的第一弦第五格，
往上推使音高達第七格音階。

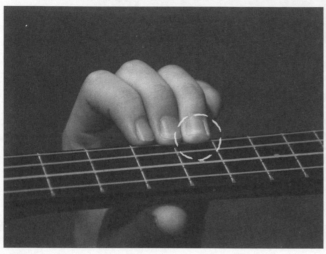

● 左手按壓要推弦的琴格。

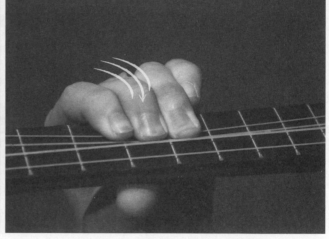

● 無名指往上推弦，食中指也要輔助推弦。

 練習一

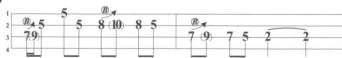

 練習二

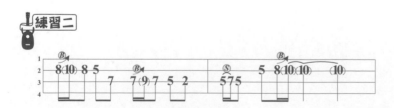

鬆弦

鬆弦音以圖一為範例

（圖一）

先把弦推至第七格音階，
撥弦後再將弦鬆回第五格音階。

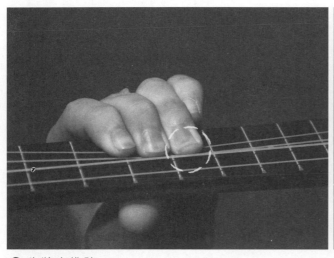

● 先將音推弦。

● 將手指放鬆，回至弦的位置。

● 鬆弦練習

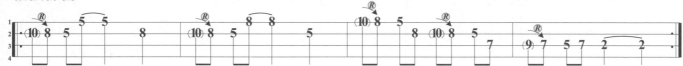

推弦與鬆弦 以圖二為範例

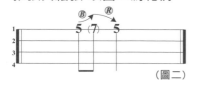

（圖二）

彈奏第五格推至第七格音階後
再鬆弦回復第五格音。

● 推弦與鬆弦綜合練習

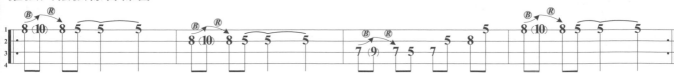

移調篇

這篇要告訴彈唱的玩家如何移調,又為什麼要移調呢?
相信有些彈唱的玩家,遇到有些歌曲很高唱不上去時,這時我們就可以改變歌譜的調性。

● C大調音名與簡譜

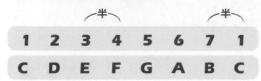

移調前我們必須了解KB上的音名,音名不會改變,改變的是簡譜上的位置,例如C大調。

接下來我們必須牢記簡譜3到4為半音7到1也是半音。
先把簡譜的1改為G,2就從G升一個全音為A,2就是A,
3就是從A升一個全音為B,4就從B升一個半音為C,
5~7以此類推。

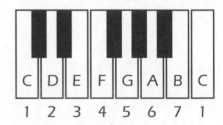

若還不懂就把K.B再看一次,把1定在G的位置,這樣就清楚了,要注意一下7為F#喔,
因為6到7為全音,但6的音名為E,E到F只有半音,所以要再升半音。

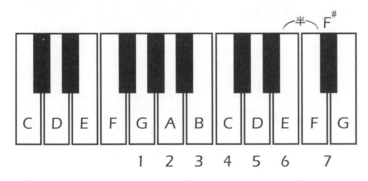

● 重新寫譜

例如原調為C大調,我們可以改成G大調。

簡 譜	1	2	3	4	5	6	7
原和弦	C	D	E	F	G	A	B
轉調後	G	A	B	C	D	E	F#

這樣了解嗎? 還是不太懂嗎?
沒關係再轉一次同音名,如譜記載的是C大調,我們要改為A大調,一樣用K.B來作為圖示,
先把1定在A,接下來只要記得3到4為半音,還有7到1為半音,就可以輕鬆的轉調了。

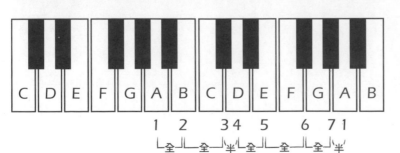

原和弦	C	D	E	F	G	A	B
轉調後	A	B	C#	D	E	F#	G

看完移調篇相信有很多琴友都快放棄了吧!應該心想每個調性都要背,什麼時候背的完阿!?
請不要急著放棄,接下來要告訴琴友如何簡單又快速的移調,讓你成為移調高手。

🎼 1.我們先把C大調音階看一下

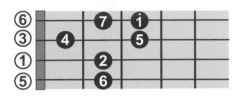

可將指型稱為Sol指型
(以Sol為起音稱為Sol指型)

🎼 2.轉成D大調..有發現嗎?我們其實只要
把全部的音階往下移兩格就變成D大調了

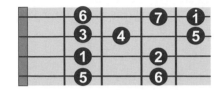

🎼 3.轉成E大調,只要從D大調音階
再往下移兩格就是E大調了

🎼 4.轉成F大調需要注意E到F只有半音,
所以從E大調到F大調只要往下一格即可

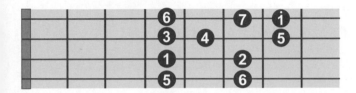

🎼 5.接下來轉成G大調還是A大調.B大調請問問自己以Sol指型要放在第幾格吧。

彈完了Sol指型有些琴友會發現A大調或B大調格子好遠又好小.不方便彈奏,
這時我們可以換成Re指型來移調。

🎼 1.還記得F大調的音階圖吧

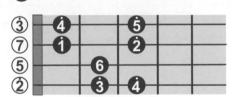

(以Re為起音稱為Re指型)

🎼 2.以Re指型往下移兩格即變成G大調

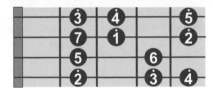

🎼 3.轉成A大調,從G大調往下移兩格

🎼 4.轉成B大調,在往下移兩格

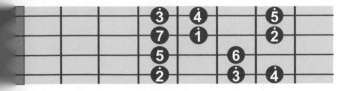

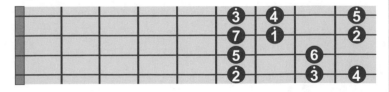

🎼 5.到這邊相信琴友以後聽到轉調絕對都不是問題了吧!

愛的初體驗

Singer By 張震嶽 Word By 張震嶽 & Music By 張震嶽

Rhythm：Slow Soul ♩= 120
Key：Gm→G 4/4 Capo：0 Play：Gm→G 4/4

1. 本曲為主歌G小調，到副歌轉為G大調，是平行大小調互轉的範例。
2. 前奏、主歌都幫琴友編出了原曲吉他的插音，彈唱的時候要多加
 練習，亦可一把彈節奏一把彈插音。

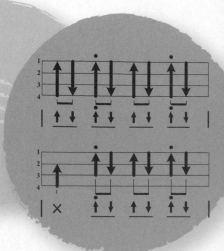

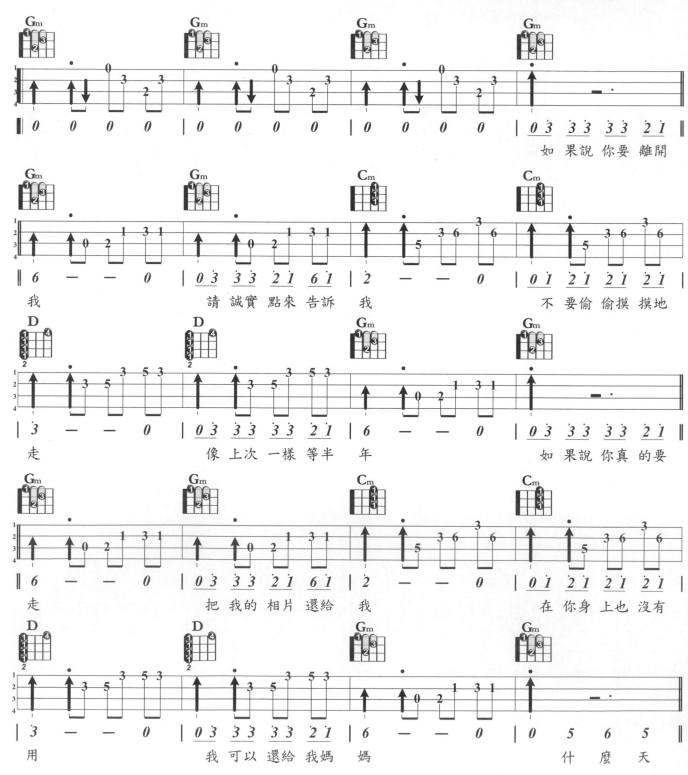

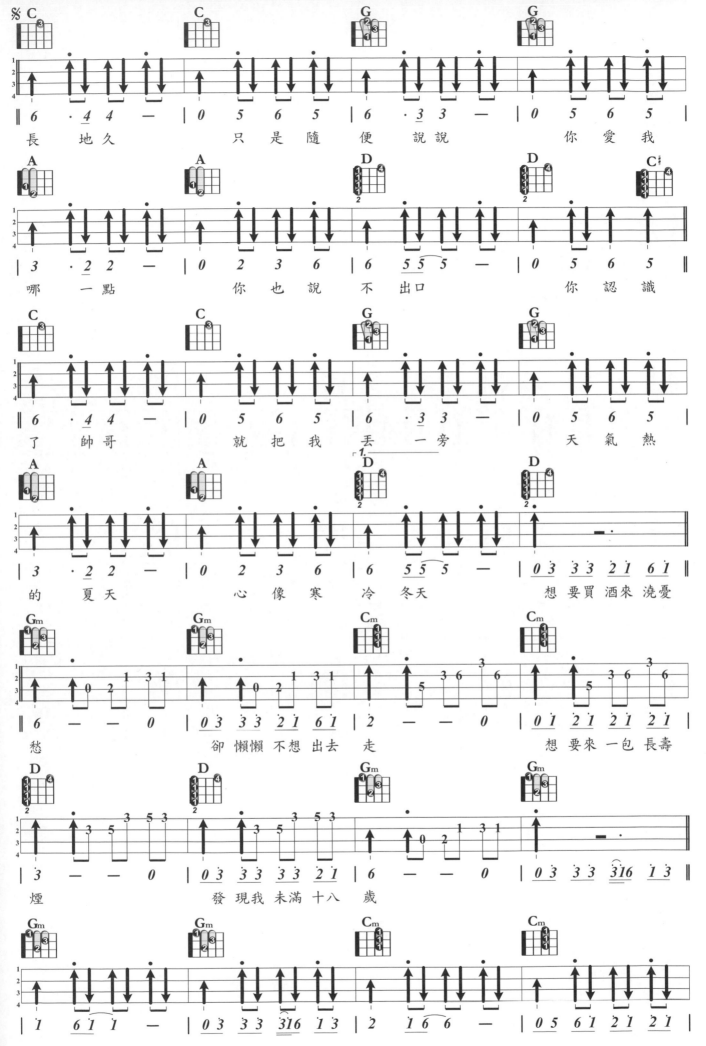

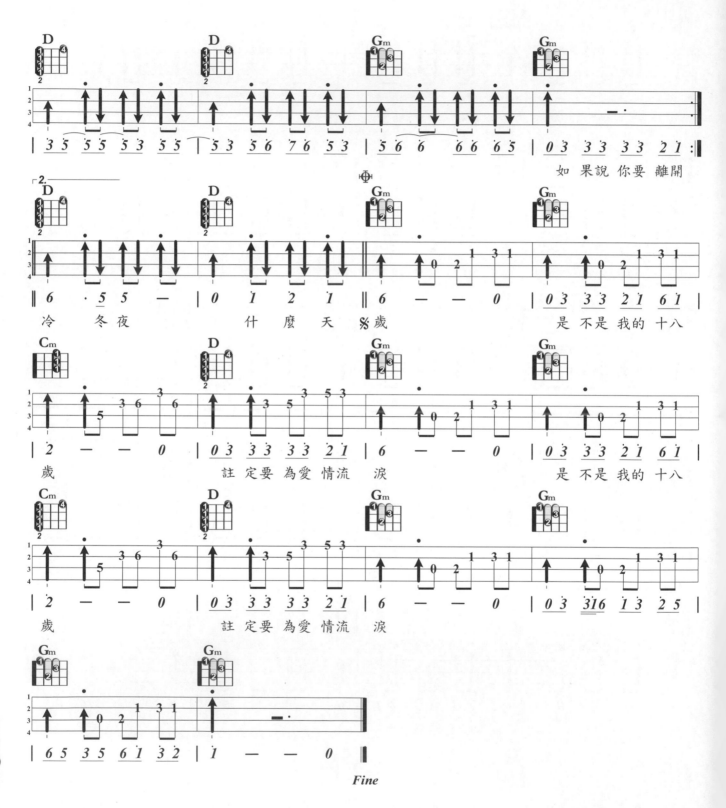

進階拍子練習

拍子是一首歌很重要的環節，若拍子不準，相信彈奏出來的音樂大家也聽不出來是什麼歌。在練習拍子時，希望自己都要有一個節拍器，若真沒有，自己的腳必須踏拍，否則練習毫無意義。

1. ↑代表下撥，↓代表上撥。

2. ↑代表下撥但不打弦，動作一定要確實。

3. ↓代表上撥但不打弦，動作一定要確實。

4. 練習拍子時可先從70開始。

右手保持一拍四下來回	記譜方式	右手保持一拍四下來回	記譜方式
01		**09**	
02		**10**	
03		**11**	
04		**12**	
05		**13**	
06		**14**	
07		**15**	
08		**16**	

藍調 12 小節

藍調對於烏克麗麗的玩家或許較為陌生，甚至還懷疑烏克麗麗也可以彈藍調!?
是的!烏克麗麗就是這麼神奇的樂器，
小小一把不管是流行樂、藍調、放克、甚至爵士烏克麗麗皆可勝任。
這一篇將要帶領玩家們進入憂鬱又帶點慵懶的藍調世界。

藍調大體上來看主要和弦為I級、IV級、V級、十二小節型態也是最為人知的。
在藍調裡還有一個重要的靈魂，就是shuffle節奏，
此節奏一定要好好掌握，否則就沒有藍調的靈魂了。

⚫ 範例為最常見的傳統12小節藍調型態

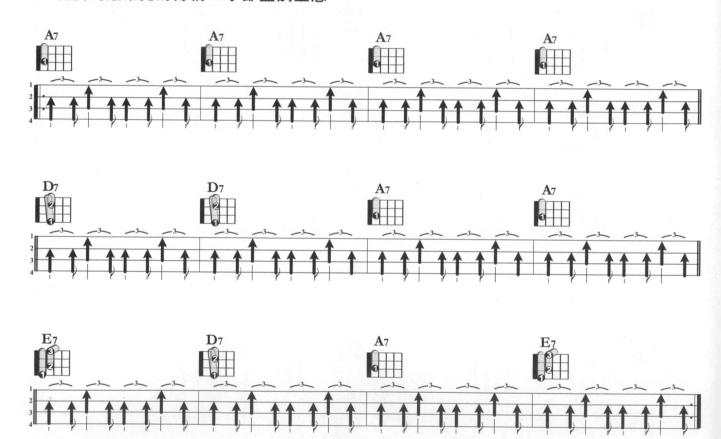

彈完了十二小節藍調就結束了嗎?

不!接下來我們回歸到藍調的音階構成。

最多玩家彈的音階也就是五聲音階,顧名思義也就是只有五個音。(以A調做為範例)

A大調五聲音階分別為主音(1)、第二音(2)、第三音(3)、第四音(5)、第五音(6)

A小調五聲音階分別為主音(1)、降三音(3b)、第四音(4)、第五音(5)、降七音(7b)

合併後藍調音階分別為1、2、3、3b、4、5、6、7b

玩家們可以試試看請老師或朋友幫你彈和弦,你就盡情的享受藍調的魅力吧!(音階圖如下)

● A大調五聲音階 1、2、3、5、6

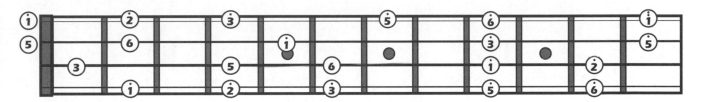

● A小調五聲音階 1、3 b、4、5、7 b

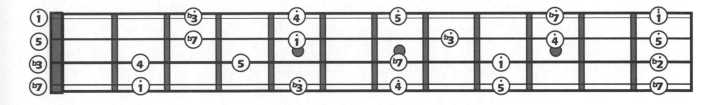

● 合併後藍調音階 1、2、3、3b、4、5、6、7b

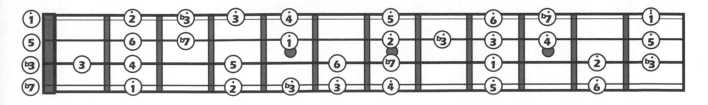

以下練習筆者一樣採用基本的十二小節型態。
再將藍調音階加入節奏裡，另外一把亦可彈奏藍調音階來合奏。

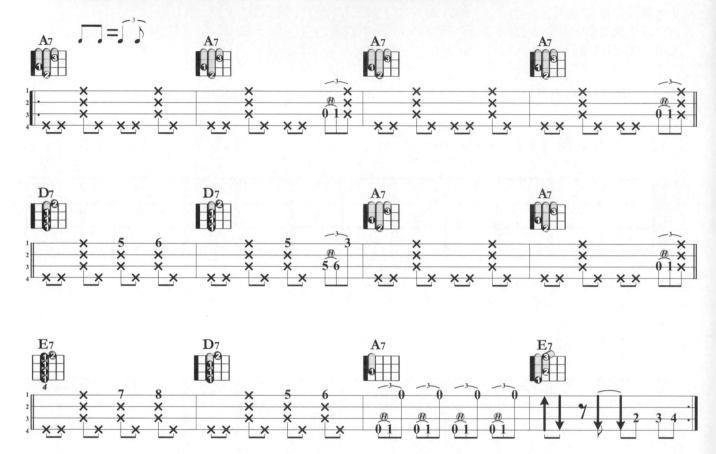

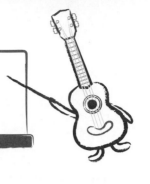

烏克麗麗編曲

相信彈到這裡和弦音階都有一定的概念了，接下來我們將帶領您把烏克麗麗變成演奏曲的階段，一開始先以小蜜蜂來練習。

上方圖為一般的單音彈奏方法，但考慮到烏克麗麗的音域較窄，
若我們把和弦加進去旋律就會變的不明顯，所以我們必須把旋律音提高八度音使旋律音較突顯(如下圖)。

再來我們把每一個小節的第一拍加入和弦進去，如何加進和弦呢？
如第一小節為C和弦，我們C和弦的彈法為二、三、四弦為空音弦，
第一弦按壓第三格，但我們的旋律音為第一弦第十格，
所以我們第一弦就按壓第十格即可，第二、三、四弦一樣為空弦音 (如下圖)。

接下來我們第二小節為G7，但是我們第二小節第一個旋律音為第八格若按照右圖和弦按法，
我們第一弦根本按不到所以我們必須把和弦改把位(如圖二)。

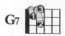

這樣的話我們所按壓的和弦都剛好有了旋律音(如圖三)後面的我們就以此類推把它編寫出來。

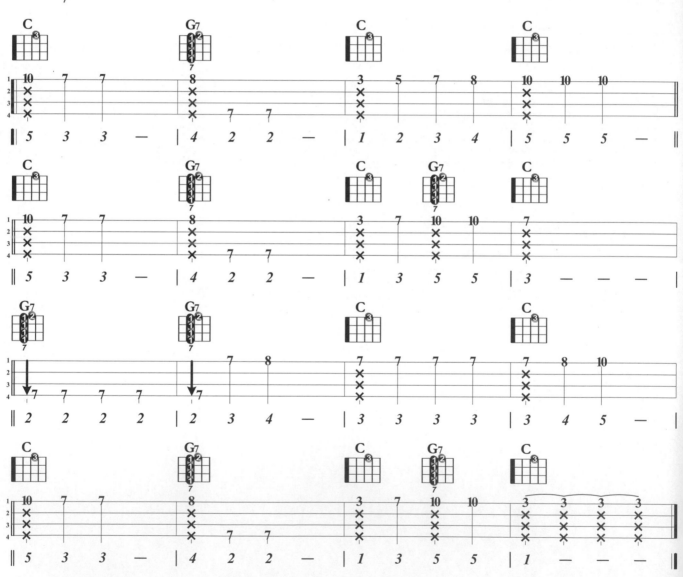

這樣編完後我們會發現第一小節第四拍有空拍，所以我們必須加入和弦內音，
補足空拍這樣彈起來和弦跟旋律會更加好聽（如P.161譜）。

小蜜蜂

Rhythm：Slow Soul　♩= 80
Key：C 4/4　Capo：0　Play：C 4/4

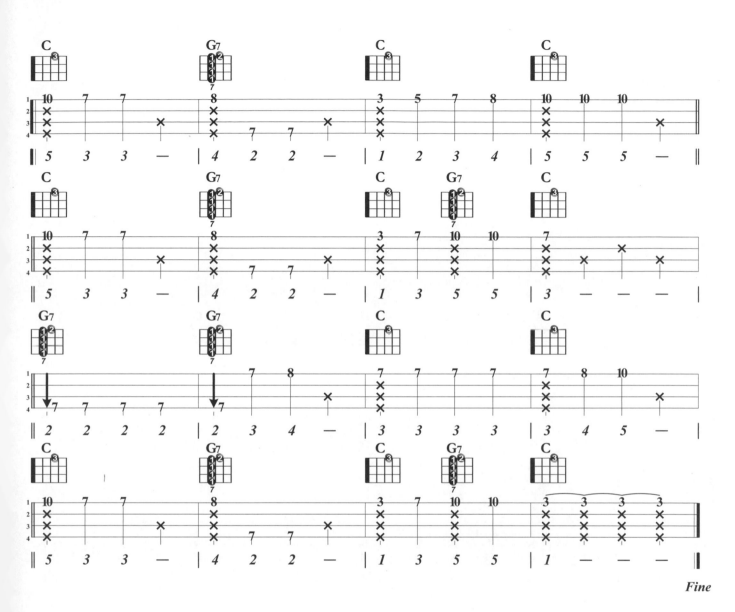

Fine

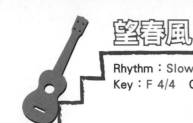

望春風

Rhythm：Slow Soul ♩ = 80
Key：F 4/4　Capo：0　Play：F 4/4

Fine

古老的大鐘

Rhythm：Slow Soul ♩ = 75
Key：C 4/4　Capo：0　Play：C 4/4

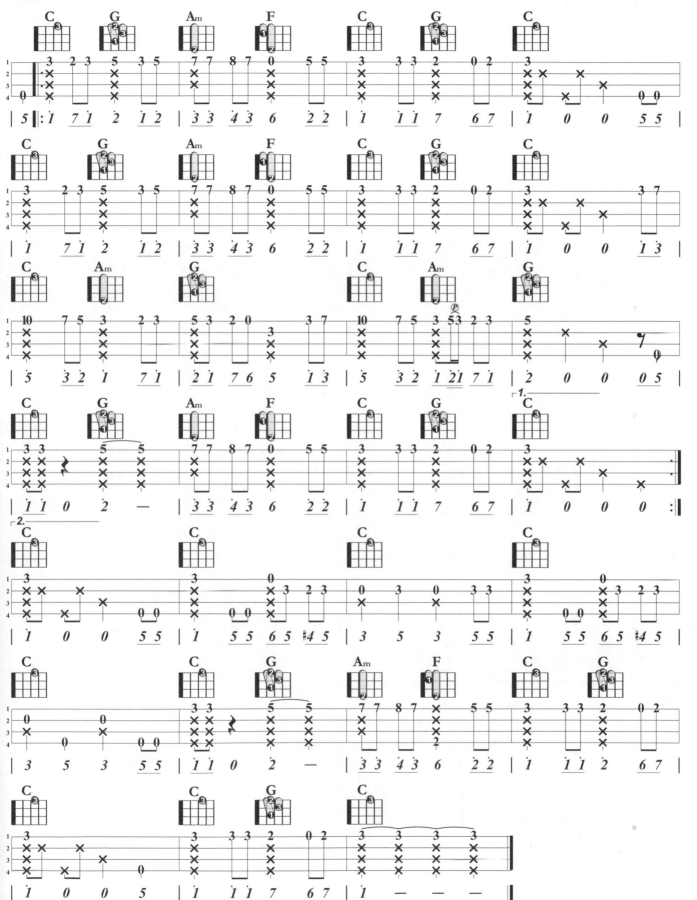

Fine

綠袖子

Rhythm：Slow Soul ♩ = 90
Key：Am 3/4　Capo：0　Play：Am 3/4

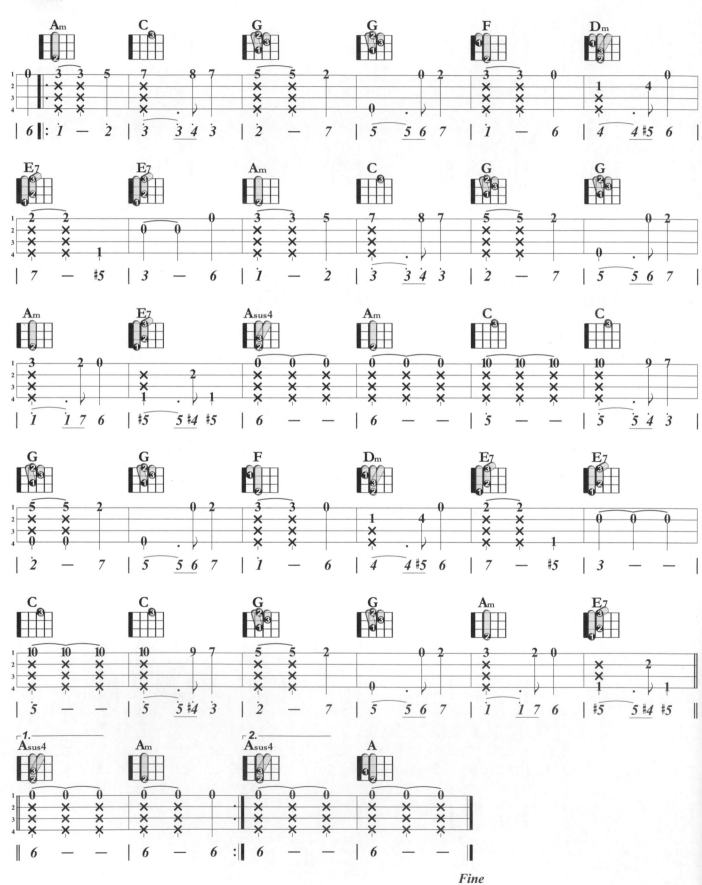

Fine

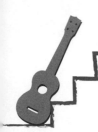

Happy Birthday

Rhythm：Slow Soul ♩ = 120
Key：C 4/4　Capo：0　Play：C 4/4

Crazy G

Rhythm：Slow Soul ♩= 200
Key：G 4/4　Capo：0　Play：G 4/4

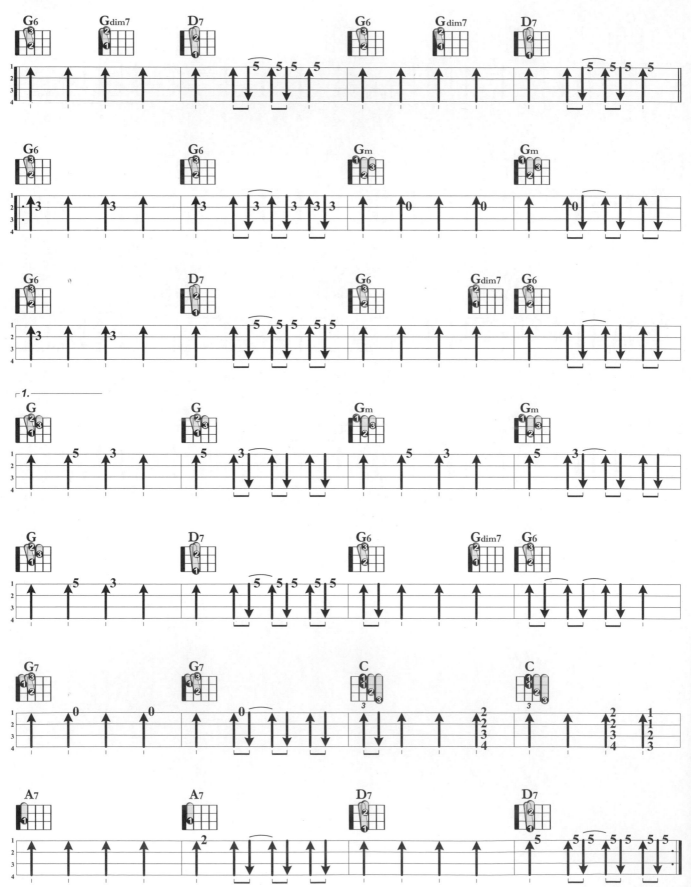

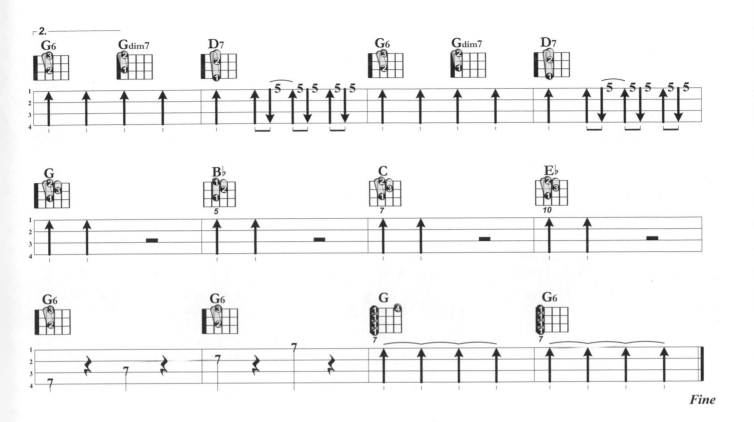

隱形的翅膀

Singer By 張韶涵　Word By 王雅君　&　Music By 王雅君

Rhythm：Slow Soul　♩= 78
Key：F 4/4　Capo：0　Play：F 4/4

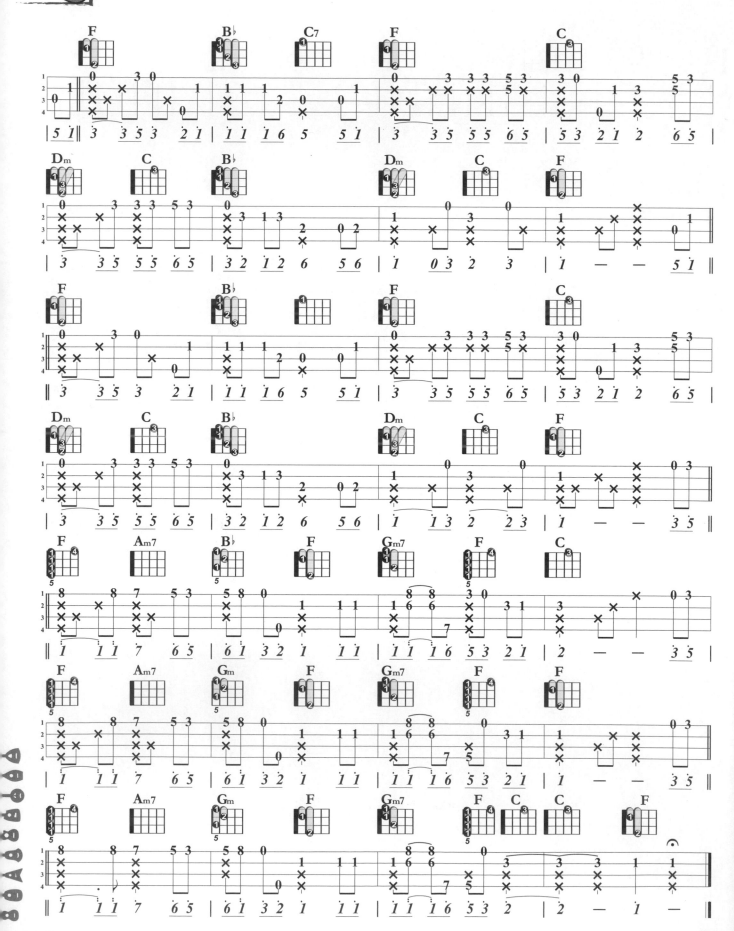

Fine

Right Here Waiting

Singer By Richard Marx Word By Richard Marx & Music By Richard Marx

Rhythm：Slow Soul ♩= 78
Key：C 4/4 Capo：0 Play：C 4/4

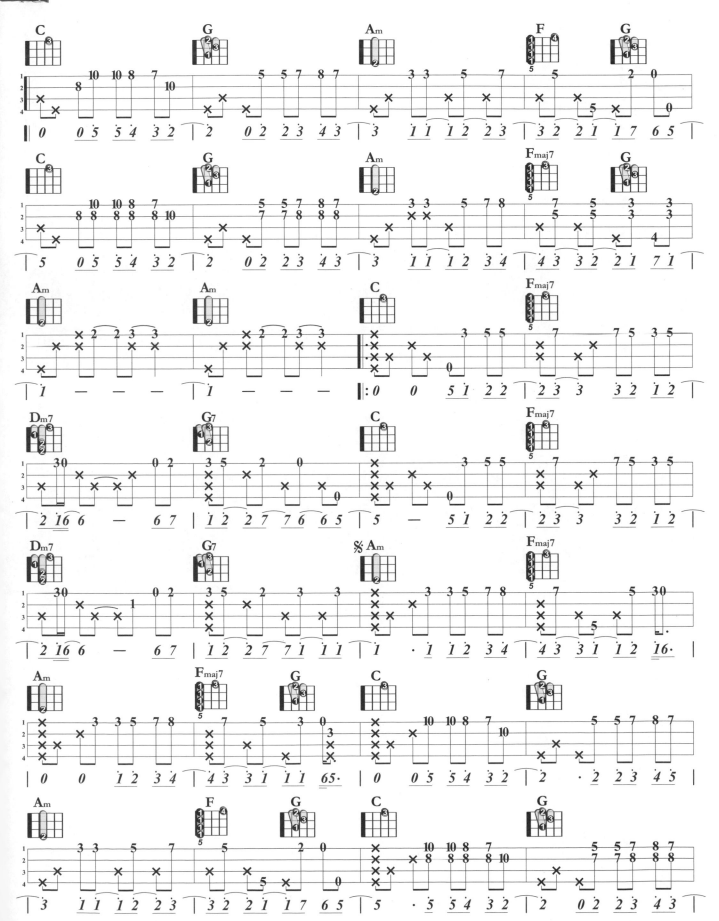

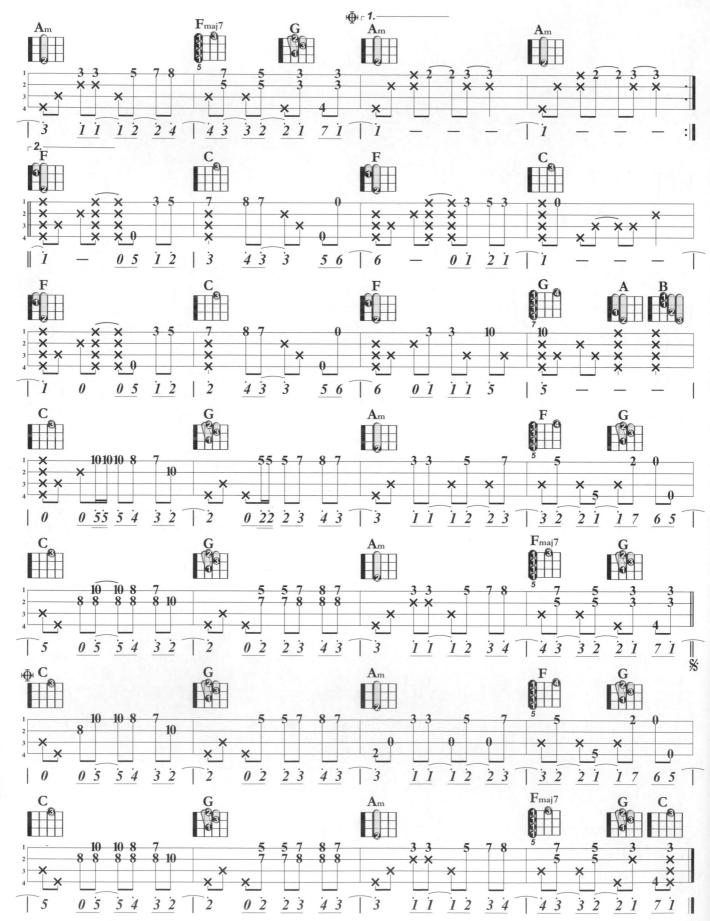

Fine

NADASOSO-涙光閃閃

Singer By 夏川里美　**Word By** 森山良子　&　**Music By** BEGIN

Rhythm：Slow Soul　♩ = 72

Key：F 4/4　Capo：0　Play：F 4/4

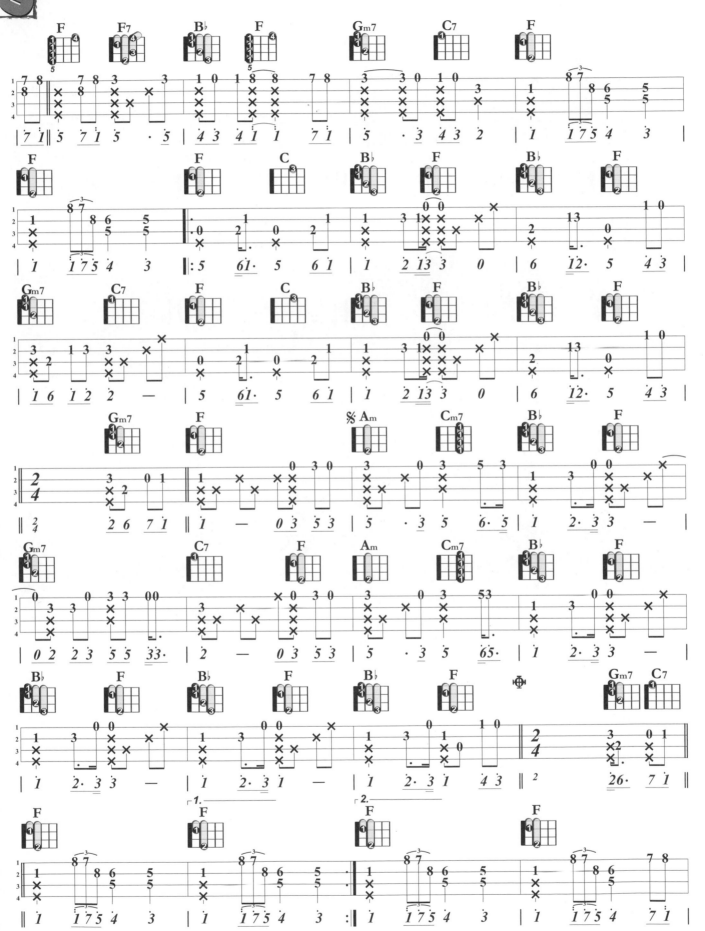

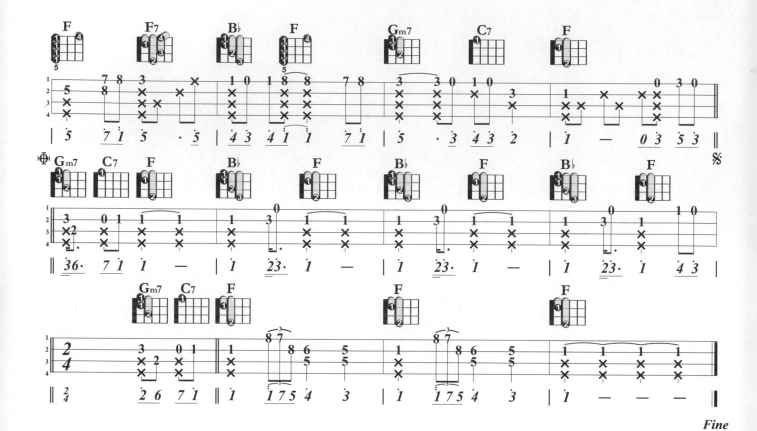

Fine

你不知道的事

Singer By 王力宏 Word By 王力宏/瑞業 & Music By 王力宏

Rhythm：Slow Soul ♩= 88
Key：C# 4/4 Capo：0 Play：F 4/4

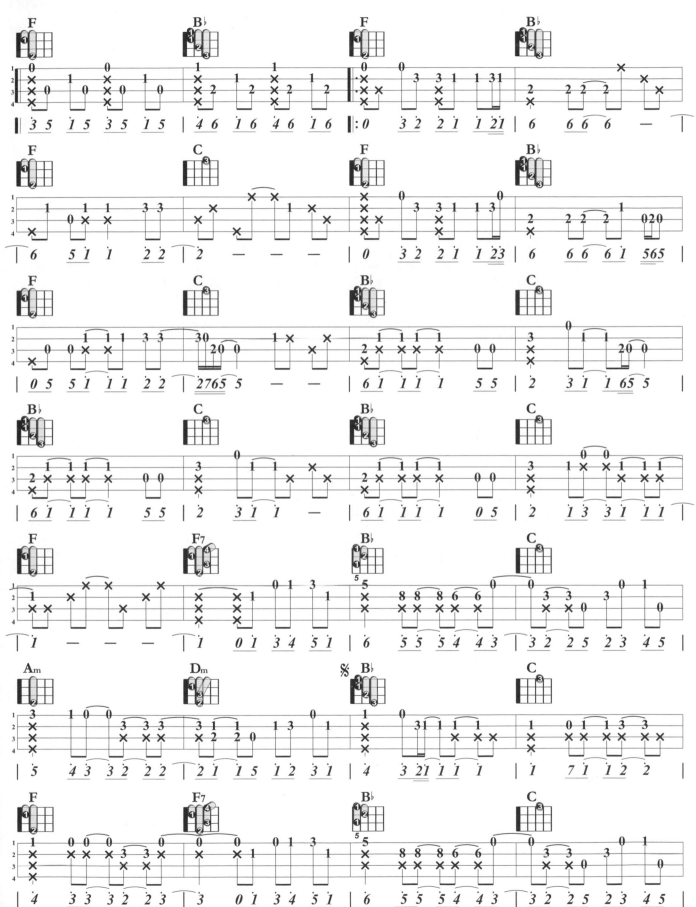

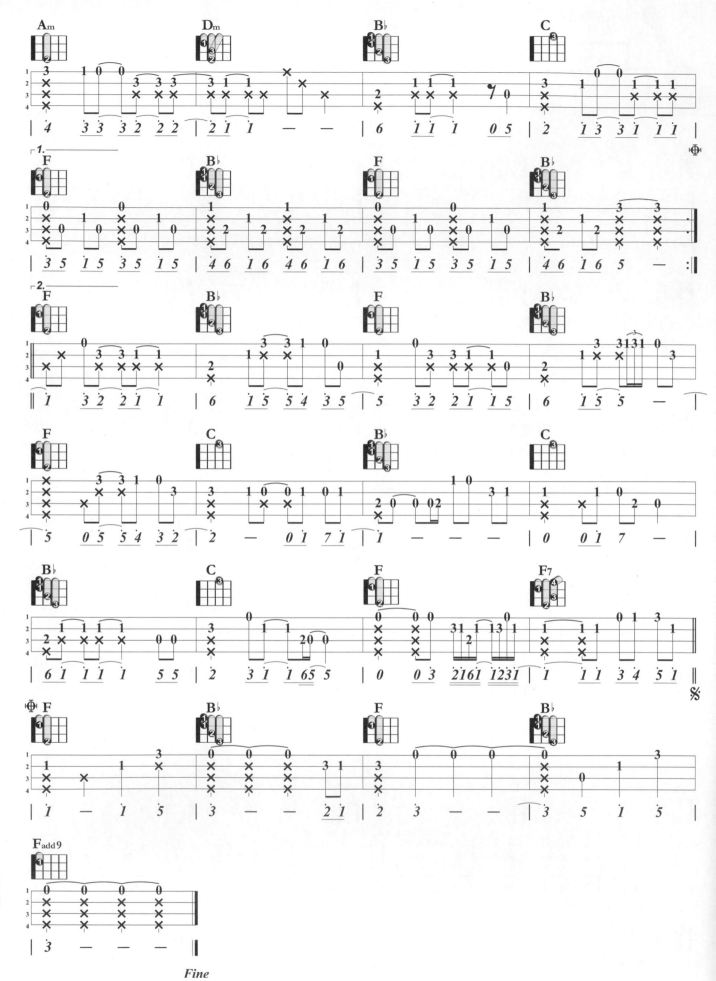

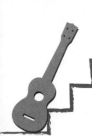

我不會喜歡你

Singer By 陳柏霖 Word By 徐譽庭/張孟晚 & Music By 陳柏霖/王宏恩

Rhythm：Slow Soul ♩= 88

Key：F#m 4/4 Capo：各弦降半音 Play：Gm 4/4

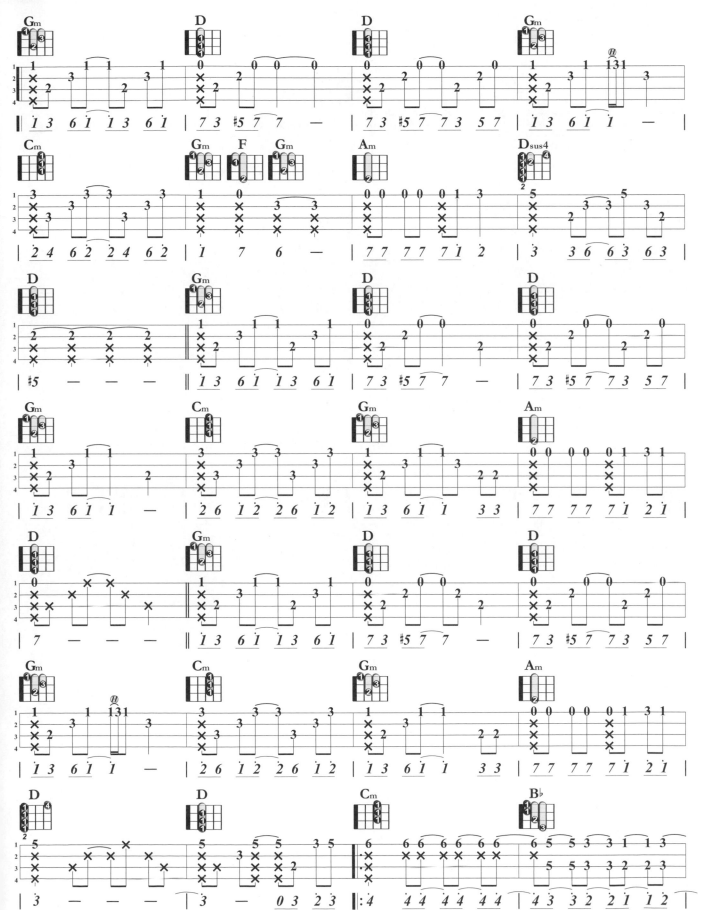

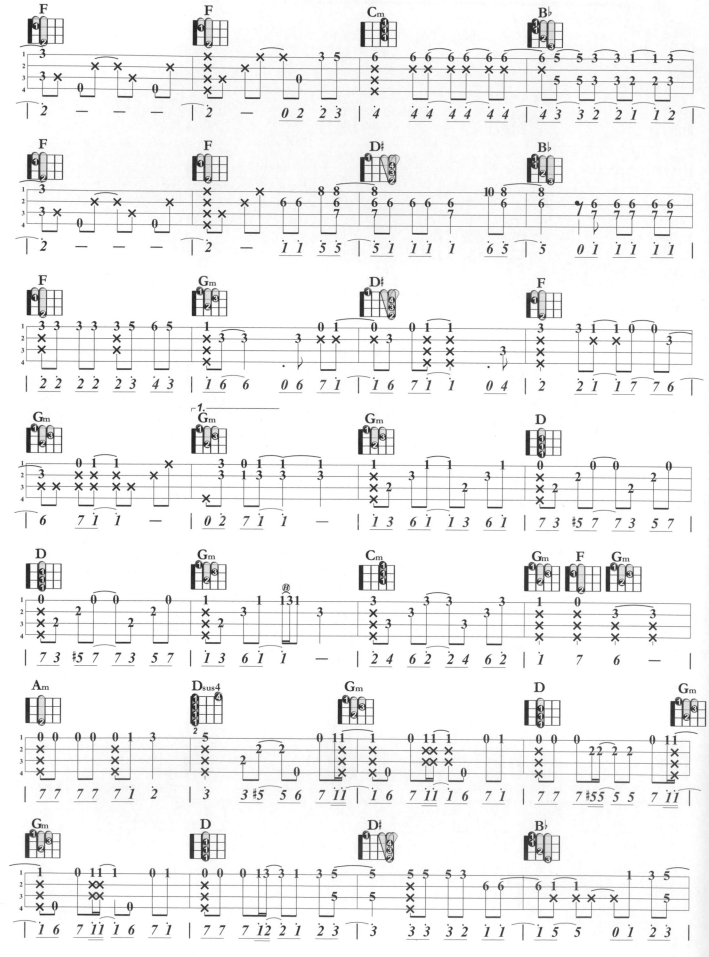

Fine

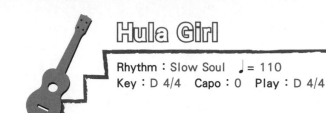

Hula Girl

Rhythm：Slow Soul ♩ = 110
Key：D 4/4　Capo：0　Play：D 4/4

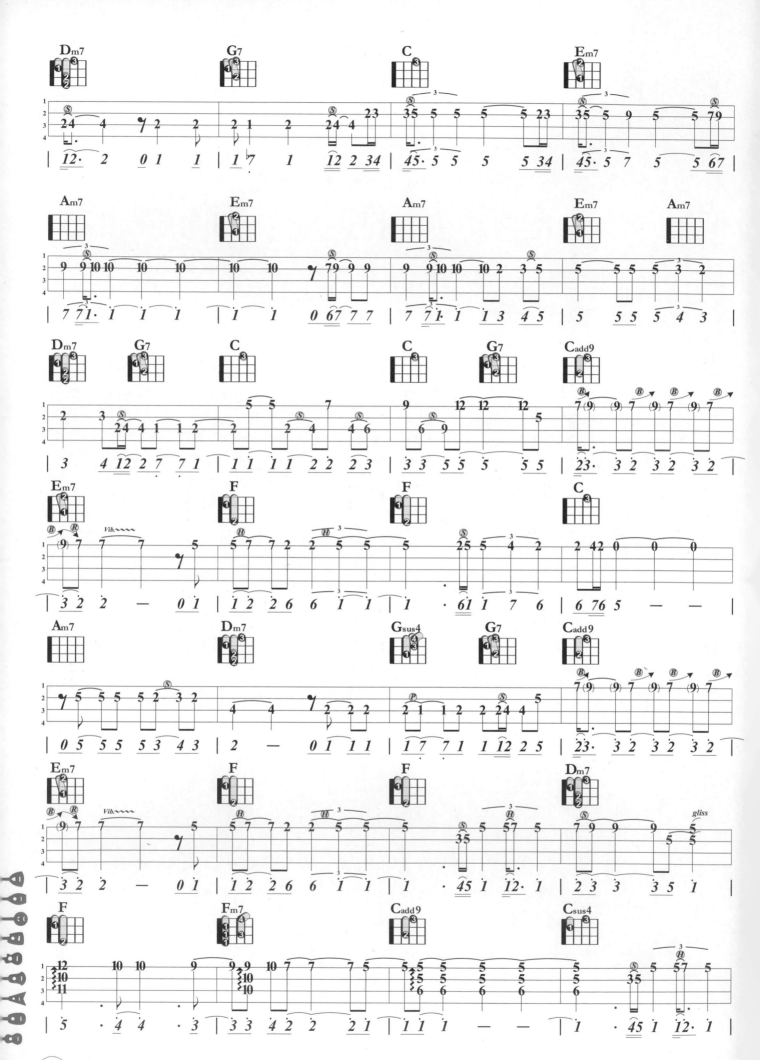

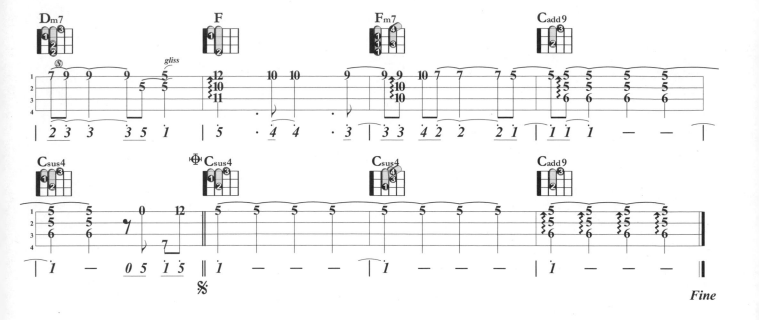

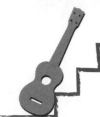

Jingel Bells

Rhythm：Slow Soul　♩= 88
Key：C 4/4　Capo：0　Play：C 4/4

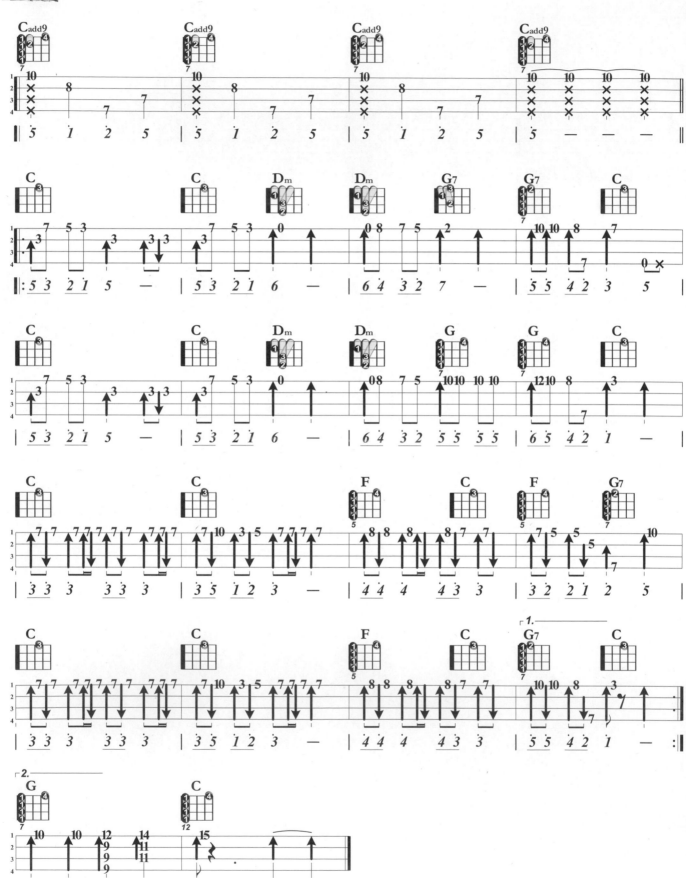

Fine

指板上的音符名稱

下面的指板圖標示了烏克麗麗21吋的標準音名位置。
(♯)升記號與(♭)降記號在音階音名中間，如第四弦第一格為 G♯ 或 A♭。
23吋與26吋音階較多，相同的音階每十二格就反覆一次，所有音階高一個八度音。
(如第四弦第14格為A，第16格為B，依此類推)

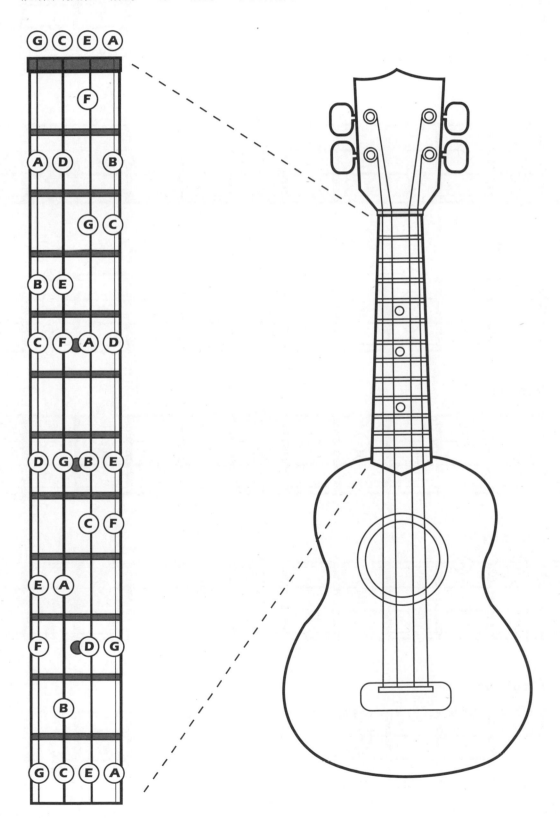

各調音階

C major - A minor

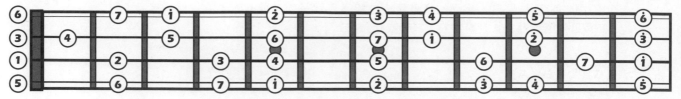

D major - B minor

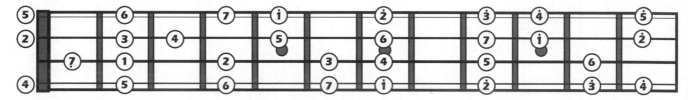

E major - C#minor

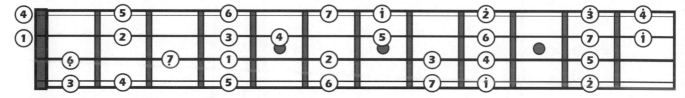

F major - D minor

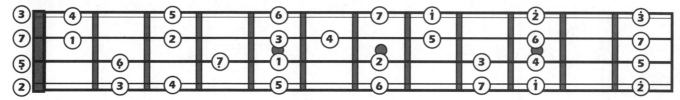

G major - E minor

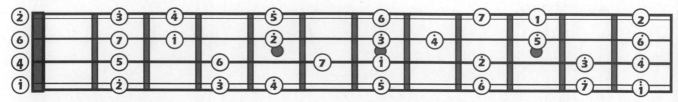

A major - F#minor

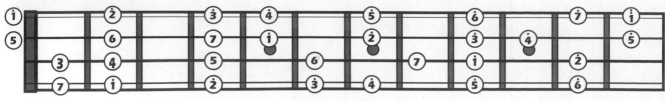

B major - G#minor

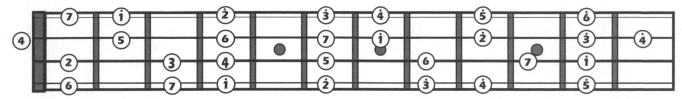

C#major - A# minor(Dbmajor - Bbminor)

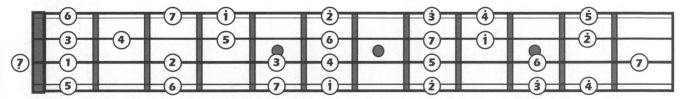

D#major - B#minor(Ebmajor - C minor)

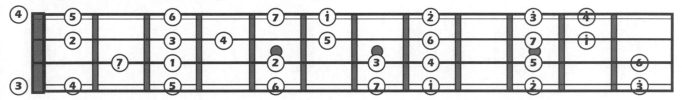

F#major - D#minor(Gbmajor - Ebminor)

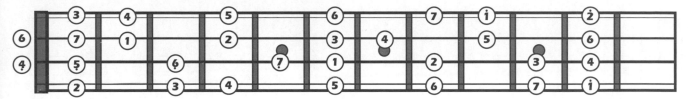

G#major - E#minor(Abmajor - F minor)

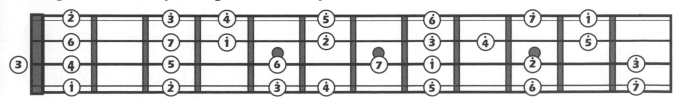

A#major - F^xminor(Bbmajor - G minor)

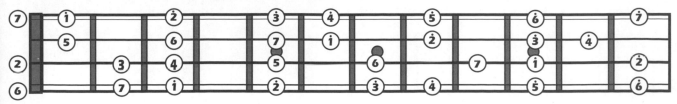

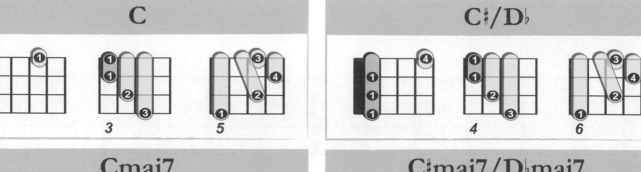

C

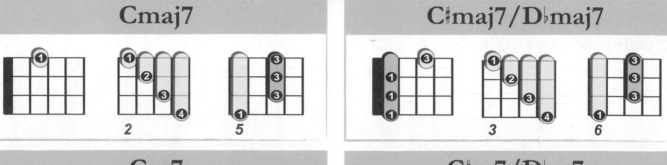

Cmaj7

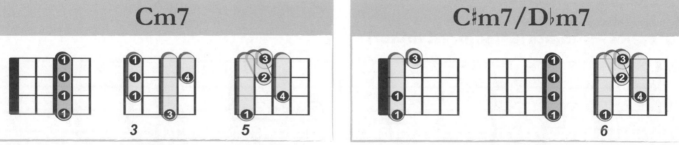

Cm7

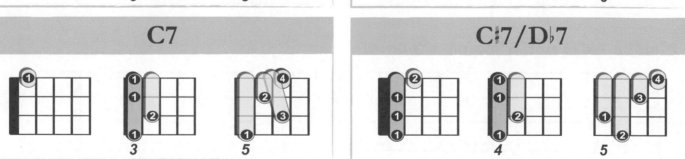

C7

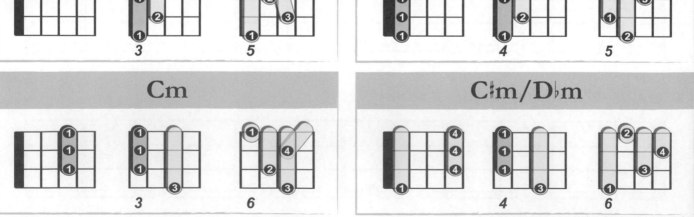

Cm

Csus4

C♯/D♭

C♯maj7/D♭maj7

C♯m7/D♭m7

C♯7/D♭7

C♯m/D♭m

C♯sus4/D♭sus4

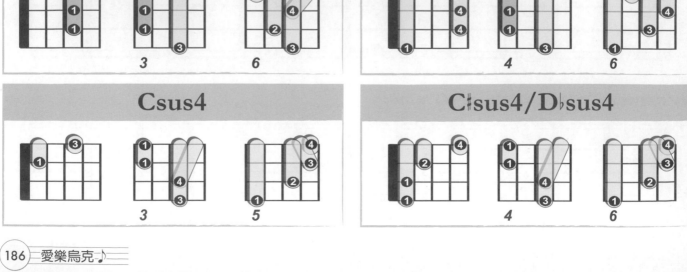

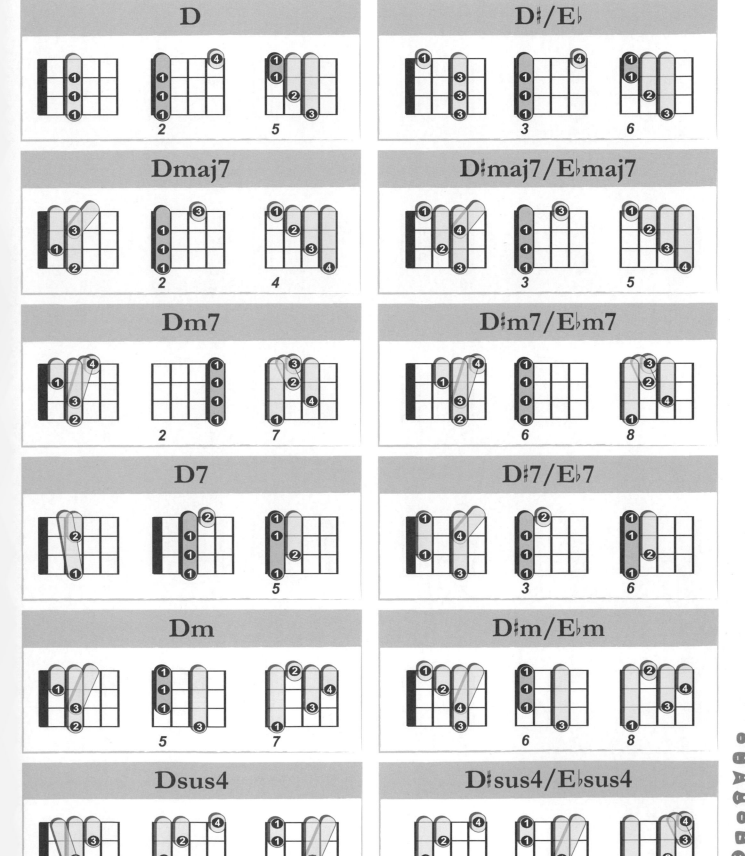

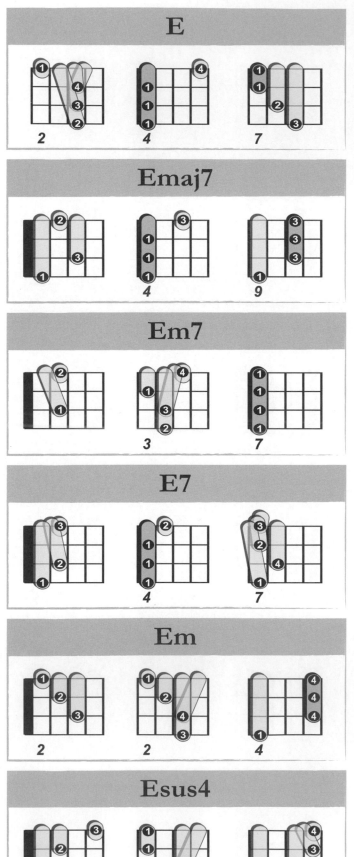
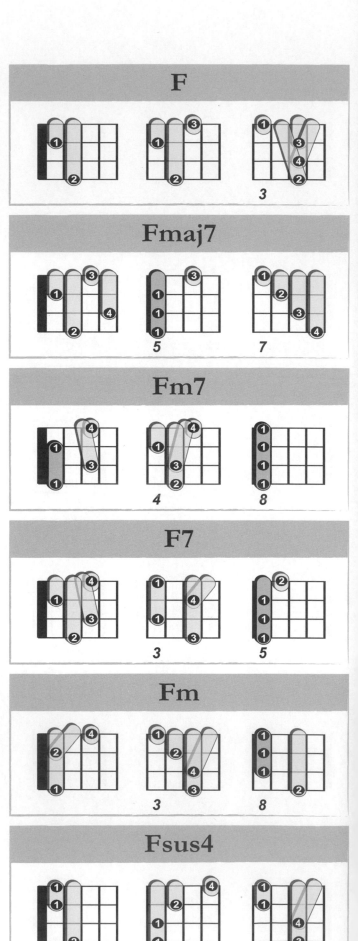

F#/Gb

G

F#maj7/Gbmaj7

Gmaj7

F#m7/Gbm7

Gm7

F#7/Gb7

G7

F#m/Gbm

Gm

F#sus4/Gbsus4

Gsus4

G♯/A♭

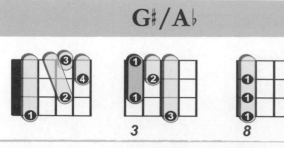

3 8

A

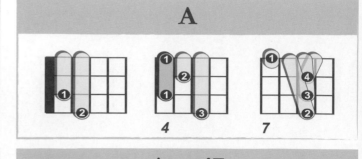

4 7

G♯maj7/A♭maj7

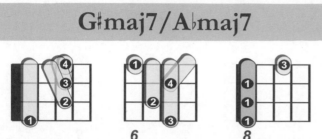

6 8

Amaj7

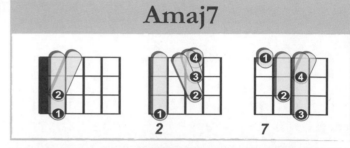

2 7

G♯m7/A♭m7

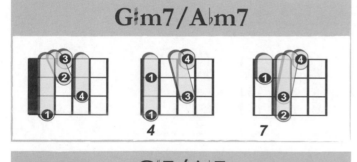

4 7

Am7

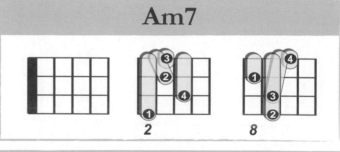

2 8

G♯7/A♭7

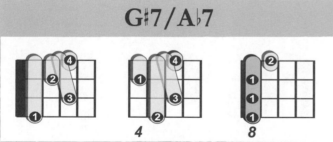

4 8

A7

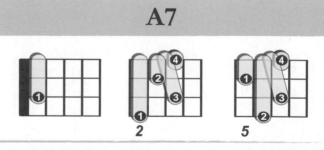

2 5

G♯m/A♭m

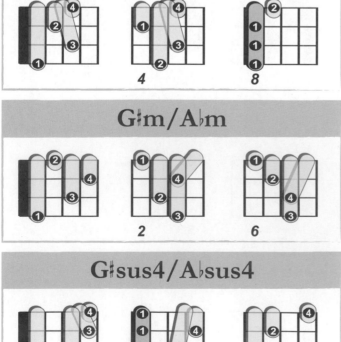

2 6

Am

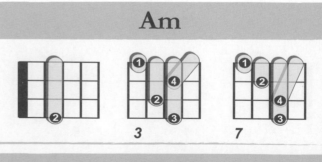

3 7

G♯sus4/A♭sus4

6 8

Asus4

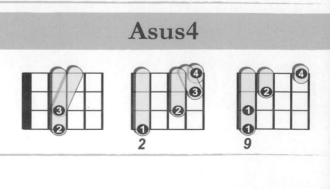

2 9

A♯/B♭

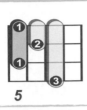 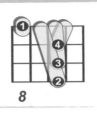 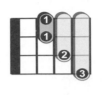

A♯maj7/B♭maj7

A♯m7/B♭m7

 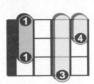 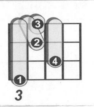

A♯7/B♭7

A♯m/B♭m

A♯sus4/B♭sus4

B

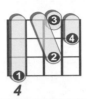

Bmaj7

Bm7

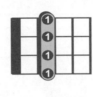 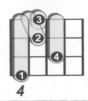

B7

Bm

Bsus4

各調和弦組成

	1	#1/♭2	2	#2/♭3	3	4	#4/♭5	5	#5/♭6	6	#6/♭7	7
C大調	C	C#/D♭	D	D#/E♭	E	F	F#/G♭	G	G#/A♭	A	A#/B♭	B
G大調	G	G#/A♭	A	A#/B♭	B	C	C#/D♭	D	D#/E♭	E	F	F#
D大調	D	D#/E♭	E	F	F#	G	G#/A♭	A	A#/B♭	B	C	C#
A大調	A	A#/B♭	B	C	C#	D	D#/E♭	E	F	F#	G	G#
E大調	E	F	F#	G	G#	A	A#/B♭	B	C	C#	D	D#
B大調	B	C	C#	D	D#	E	F	F#	G	G#	A	A#
F#大調	F#	G	G#	A	A#	B	C	C#	D	D#	E	E#
C#大調（D♭大調）	C#/D♭	D	E♭	E	F	G♭	G	A♭	A	B♭	B	C
G#大調（A♭大調）	G#/A♭	A	B♭	B	C	D♭	D	E♭	E	F	F#/G♭	G
D#大調（E♭大調）	D#/E♭	E	F	F#/G♭	G	A♭	A	B♭	B	C	C#/D♭	D
A#大調（B♭大調）	A#/B♭	B	C	C#/E♭	D	E♭	E	F	F#/G♭	G	G#/A♭	A
F大調	F	F#/G♭	G	G#/A♭	A	B♭	B	C	C#/D♭	D	D#/E♭	E

超值套書優惠方案

・若上列價格與實際售價不同時，僅以購買當時之實際售價為準・

吉他地獄訓練

原價1000
套裝價
NT$750元

超絕吉他地獄訓練所［叛逆入伍篇］
超絕吉他地獄訓練所

歌唱地獄訓練

原價1000
套裝價
NT$750元

超絕歌唱地獄訓練所［奇蹟入伍篇］
超絕歌唱地獄訓練所

鼓技地獄訓練

原價1060
套裝價
NT$795元

超絕鼓技地獄訓練所［光榮入伍篇］
超絕鼓技地獄訓練所

貝士地獄訓練

原價1060
套裝價
NT$795元

超絕貝士地獄訓練所［決死入伍篇］
超絕貝士地獄訓練所

貝士地獄訓練 新訓＋名曲

原價860
套裝價
NT$504元

超絕貝士地獄訓練所［基礎新訓篇］
超絕貝士地獄訓練所［破壞與再生的古典名曲篇］

超縱電吉之鑰

原價1040
套裝價
NT$728元

吉他哈農　　狂戀瘋琴

窺探主奏秘訣

原價1160
套裝價
NT$870元

狂戀瘋琴　　365日的
　　　　　電吉他練習計劃

手舞足蹈 節奏Bass系列

原價840
套裝價
NT$630元

用一週完全學會　　BASS
Walking Bass　　節奏訓練手冊

晉升主奏達人

原價1060
套裝價
NT$795元

金屬主奏　　金屬吉他
吉他聖經　　技巧聖經

縱琴揚樂 即興演奏系列

原價960
套裝價
NT$672元

用5聲音階　　以4小節為單位
就能彈奏！　增添爵士樂句
　　　　　　豐富內涵的書

風格單純樂癡

原價1280
套裝價
NT$960元

獨奏吉他　　通琴達理
　　　　　［和聲與樂理］

揮灑貝士之音

原價860
套裝價
NT$600元

貝士哈農　　放肆狂琴

飆瘋疾馳 速彈吉他系列

原價980
套裝價
NT$735元

吉他速彈入門　　為何速彈
　　　　　　　總是彈不快?

聆聽指觸美韻

原價840
套裝價
NT$630元

初心者的　　39歲開始彈奏的
指彈木吉他　正統原聲吉他
爵士入門

舞指如歌 運指吉他系列

原價840
套裝價
NT$630元

吉他・運指革命　只要猛烈
　　　　　　　練習一週！

天籟純音 指彈吉他系列

原價960
套裝價
NT$720元

39歲　　　　南澤大介
開始彈奏的　為指彈吉他手
正統原聲吉他　所準備的練習曲集

五聲悠揚 五聲音階系列

原價900
套裝價
NT$630元

吉他五聲　　從五聲音階出發
音階秘笈　　用藍調來學會
　　　　　頂尖的音階工程

共響烏克輕音

原價759
套裝價
NT$570元

牛奶與麗麗　　烏克經典

親愛的音樂愛好者您好：

　　很高興與你們分享吉他的各種訊息，現在，請您主動出擊，告訴我們您的吉他學習經驗，首先，就從　愛樂烏克　的意見調查開始吧！我們誠懇的希望能更接近您的想法，問題不免俗套，但請鉅細靡遺的盡情發表您對 **愛樂烏克** 的心得。也希望舊讀者們能不斷提供意見，與我們密切交流！

● 您由何處得知 **愛樂烏克** ？

　□老師推薦 ＿＿＿＿＿＿＿＿＿（指導老師大名、電話）　　　　□同學推薦

　□社團團體購買　　□社團推薦　　□樂器行推薦　　□逛書店

　□網路 ＿＿＿＿＿＿＿＿＿（網站名稱）

● 您由何處購得 **愛樂烏克** ？

　□書局 ＿＿＿＿＿＿＿　　□ 樂器行 ＿＿＿＿＿＿　　□社團　□劃撥

● **愛樂烏克** 書中您最有興趣的部份是？（請簡述）

　＿＿＿＿＿＿＿＿＿＿＿＿＿＿＿＿＿＿＿＿＿＿＿＿＿＿＿＿＿＿＿＿＿＿＿＿＿＿

　＿＿＿＿＿＿＿＿＿＿＿＿＿＿＿＿＿＿＿＿＿＿＿＿＿＿＿＿＿＿＿＿＿＿＿＿＿＿

● 您學習 烏克麗麗 有多長時間？

　＿＿＿＿＿＿＿＿＿＿＿＿＿＿＿＿＿＿＿＿＿＿＿＿＿＿＿＿＿＿＿＿＿＿＿＿＿＿

● 在 **愛樂烏克** 中的版面編排如何？□活潑 □清晰 □呆板 □創新 □擁擠

● 您希望 典絃 能出版哪種音樂書籍？（請簡述）

　＿＿＿＿＿＿＿＿＿＿＿＿＿＿＿＿＿＿＿＿＿＿＿＿＿＿＿＿＿＿＿＿＿＿＿＿＿＿

　＿＿＿＿＿＿＿＿＿＿＿＿＿＿＿＿＿＿＿＿＿＿＿＿＿＿＿＿＿＿＿＿＿＿＿＿＿＿

　＿＿＿＿＿＿＿＿＿＿＿＿＿＿＿＿＿＿＿＿＿＿＿＿＿＿＿＿＿＿＿＿＿＿＿＿＿＿

● 您是否購買過 典絃 所出版的其他音樂叢書？（請寫書名）

　＿＿＿＿＿＿＿＿＿＿＿＿＿＿＿＿＿＿＿＿＿＿＿＿＿＿＿＿＿＿＿＿＿＿＿＿＿＿

　＿＿＿＿＿＿＿＿＿＿＿＿＿＿＿＿＿＿＿＿＿＿＿＿＿＿＿＿＿＿＿＿＿＿＿＿＿＿

　＿＿＿＿＿＿＿＿＿＿＿＿＿＿＿＿＿＿＿＿＿＿＿＿＿＿＿＿＿＿＿＿＿＿＿＿＿＿

● 最希望典絃下一本出版的 烏克麗麗 教材類型為：

　□技巧、速彈類　　□ 基礎教本類　　□樂理、理論類

● 也許您可以推薦我們出版哪一本書？（請寫書名）

　＿＿＿＿＿＿＿＿＿＿＿＿＿＿＿＿＿＿＿＿＿＿＿＿＿＿＿＿＿＿＿＿＿＿＿＿＿＿

　＿＿＿＿＿＿＿＿＿＿＿＿＿＿＿＿＿＿＿＿＿＿＿＿＿＿＿＿＿＿＿＿＿＿＿＿＿＿

　＿＿＿＿＿＿＿＿＿＿＿＿＿＿＿＿＿＿＿＿＿＿＿＿＿＿＿＿＿＿＿＿＿＿＿＿＿＿

　＿＿＿＿＿＿＿＿＿＿＿＿＿＿＿＿＿＿＿＿＿＿＿＿＿＿＿＿＿＿＿＿＿＿＿＿＿＿

請您詳細填寫此份問卷，並剪下 **傳真至** 02-2809-1078，

或 **免貼郵票寄回** 〝典絃音樂文化國際事業有限公司〞。

廣　告　回　函
台灣北區郵政管理局登記證
北　台　字　第　8 9 5 2　號
免　貼　郵　票

TO：251

新北市淡水區民族路10-3號6樓

典絃音樂文化國際事業有限公司

Tapping Guy 的 〝X〞 檔案　　　　　　　　（請您用正楷詳細填寫以下資料）

您是 □新會員 □舊會員，您是否曾寄過典絃回函 □是 □否

姓名：＿＿＿＿＿＿＿ 年齡：＿＿＿ 性別：□男 □女 生日：＿＿＿年＿＿＿月＿＿＿日

教育程度：□國中 □高中職 □五專 □二專 □大學 □研究所

職業：＿＿＿＿＿＿＿ 學校：＿＿＿＿＿＿＿ 科系：＿＿＿＿＿＿＿

有無參加社團：□有，＿＿＿＿＿＿＿社，職稱＿＿＿＿＿ □無

能維持較久的可連絡的地址：□□□-□□＿＿＿＿＿＿＿＿＿＿＿＿＿＿＿＿＿

最容易找到您的電話：（H）＿＿＿＿＿＿＿＿＿＿ （行動）＿＿＿＿＿＿＿＿＿＿＿

E-mail：＿＿＿＿＿＿＿＿＿＿＿＿＿＿＿＿ （請務必填寫，典絃往後將以電子郵件方式發佈最新訊息）

身分證字號：＿＿＿＿＿＿＿＿＿＿ （會員編號） 函日期：＿＿＿年＿＿＿月＿＿＿日

UKE-201307

典絃音樂文化出版品

· 若上列價格與實際售價不同時，僅以購買當時之實際售價為準

- 新琴點撥 ▶線上影音
 NT$420.
- 愛樂烏克 ▶線上影音
 NT$420.
- MI獨奏吉他
 〈MI Guitar Soloing〉
 NT$660.(1CD)
- MI通琴達理─和聲與樂理
 〈MI Harmony & Theory〉
 NT$660.
- 寫一首簡單的歌
 〈Melody How to write Great Tunes〉
 NT$650.(1CD)
- 吉他哈農〈Guitar Hanon〉
 NT$380.(1CD)
- 憶往琴深〈獨奏吉他有聲教材〉
 NT$360.(1CD)
- 金屬節奏吉他聖經
 〈Metal Rhythm Guitar〉
 NT$660.(2CD)
- 金屬吉他技巧聖經
 〈Metal Guitar Tricks〉
 NT$400.(1CD)
- 和弦進行─活用與演奏秘笈
 〈Chord Progression & Play〉
 NT$360.(1CD)
- 狂戀瘋琴〈電吉他有聲教材〉
 NT$660.(2CD)
- 金屬主奏吉他聖經
 〈Metal Lead Guitar〉
 NT$660.(2CD)
- 優遇琴人〈藍調吉他有聲教材〉
 NT$420.(1CD)
- 爵士琴緣〈爵士吉他有聲教材〉
 NT$420.(1CD)
- 鼓惑人心I〈爵士鼓有聲教材〉 ▶線上影音
 NT$450.
- 365日的鼓技練習計劃
 NT$500.(1CD)
- 放肆狂琴〈電貝士有聲教材〉 ▶背景音樂
 NT$480.
- 貝士哈農〈Bass Hanon〉
 NT$380.(1CD)
- 超時代樂團訓練所
 NT$560.(1CD)
- 鍵盤1000二部曲
 〈1000 Keyboard Tips-II〉
 NT$560.(1CD)
- 超絕吉他地獄訓練所
 NT$500.(1CD)
- 超絕吉他地獄訓練所
 一暴走的古典名曲篇
 NT$360.(1CD)
- 超絕吉他地獄訓練所─叛逆入伍篇
 NT$500.(2CD)
- 超絕貝士地獄訓練所
 NT$560.(1CD)
- 超絕貝士地獄訓練所─決死入伍篇
 NT$500.(2CD)
- 超絕鼓技地獄訓練所
 NT$560.(1CD)
- 超絕鼓技地獄訓練所─光榮入伍篇
 NT$500.(2CD)
- 超絕歌唱地獄訓練所
 NT$500.(2CD)

- Kiko Loureiro電吉他影音教學
 NT$600.(2DVD)
- 新古典金屬吉他奏法大解析 ▶線上影音
 NT$560.
- 木箱鼓集中練習
 NT$560.(1DVD)
- 365日的電吉他練習計劃
 NT$500.(1CD)
- 爵士鼓節奏百科〈鼓惑人心II〉
 NT$420.(1CD)
- 遊手好弦 ▶線上影音
 NT$360.
- 39歲彈奏的正統原聲吉他
 NT$480.(1CD)
- 駕馭爵士鼓的36種基本打點與活用 ▶線上影音
 NT$500.
- 南澤大介為指彈吉他手所設計的練習曲集 ▶線上影音
 NT$520.
- 爵士鼓終極教本
 NT$480.(1CD)
- 吉他速彈入門
 NT$500.(CD+DVD)
- 為何速彈總是彈不快？
 NT$480.(1CD)
- 自由自在地彈奏吉他大調音階之書
 NT$420.(1CD)
- 只要猛練習一週！掌握吉他音階的運用法
 NT$480.(1CD)
- 最容易理解的爵士鋼琴課本
 NT$480.(1CD)
- 超絕貝士地獄訓練所-破壞與再生名曲集
 NT$360.(1CD)
- 超絕貝士地獄訓練所-基礎新訓篇
 NT$480.(2CD)
- 超絕吉他地獄訓練所-速彈入門
 NT$480.(2CD)
- 用五聲音階就能彈奏 ▶線上影音
 NT$480.
- 以4小節為單位增添爵士樂句豐富內涵的書
 NT$480.(1CD)
- 用藍調來學會頂尖的音階工程
 NT$480.(1CD)
- 烏克經典─古典&世界民謠的烏克麗麗
 NT$360.(1CD & MP3)
- 宅錄自己來─為宅錄初學者編寫的錄音導覽
 NT$560.
- 初心者的指彈木吉他爵士入門
 NT$360.(1CD)
- 初心者的獨奏吉他入門全知識
 NT$560.(1CD)
- 用獨奏吉他來突飛猛進！
 為提升基礎力所撰寫的獨奏練習曲集！
 NT$420.(1CD)
- 用大譜面遊賞爵士吉他！
 令人恍然大悟的輕鬆樂句大全
 NT$660.(1CD+1DVD)
- 吉他無窮動「基礎」訓練
 NT$480.(1CD)
- GPS吉他玩家研討會 ▶線上影音
 NT$200.
- 拇指琴聲 ▶線上影音
 NT$450.

烏克麗麗教材

愛樂烏克
I LOVE UKE

發行人/簡彙杰

編輯部
作者/方永松
美術編輯/羅玉芳、王怡婷、王佳駿
樂譜編輯/洪一鳴 行政助理/楊壹晴

發行所/典絃音樂文化國際事業有限公司
地址/台北市金門街1-2號1樓
登記證/北市建商字第428927號
聯絡處/251 新北市淡水區民族路10-3號6樓
電話/+886-2-2624-2316 傳真/+886-2-2809-1078

印刷工程/快印站國際有限公司
定價/每本新台幣四百二十元整（NT＄420.）
掛號郵資/每本新台幣八十元整（NT＄80.）
郵政劃撥/19471814 戶名/典絃音樂文化國際事業有限公司
出版日期/2022年12月 第二版

 典絃音樂文化國際事業有限公司
www.overtop-music.com
電話/886-2-2624-2316 傳真/886-2-2809-1078